# 李小龍 生活的藝術家

## BRUCE LEE ARTIST OF LIFE

李小龍 著

約翰・力圖 編

劉軍平 譯

我無法教你甚麼，只能幫助你探求自己。

除此之外，別無他法。

李小龍

# 目錄

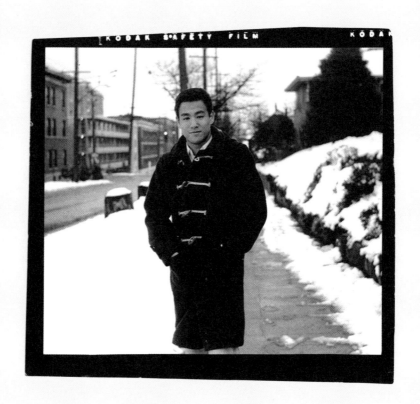

# 序

## 藝術家之路

在我們的生命裡，鮮有遇見真正傑出的人。當這些傑出人士所走過的人生足跡與我們交匯時，就會給我們留下不可磨滅的印象。其實，在日常生活中，在某一特定時空，無意間與一位傑出人士的相遇也許能改變我們一生的命運。

我想，大多數人都能說出少數幾個能改變我們一生命運的人。或許你的父母親、老師、朋友、作家或者歷史人物，他們曾給我們的人生帶來啟發。既然你有幸讀到這本書，那麼毫無疑問，你可能會認同李小龍，把他看成是對你生命產生深刻影響的、為數不多的幾個人之一。

毋庸置疑，如果不是一九六三年那個重要的日子裡遇見小龍，我的生活將會截然不同。九年來我們相濡以沫，對於能同這位曠世奇才共同走過九年的婚姻生活，我非常感恩。同樣感激的是，我能與一個活力四射的人在一起生活，一起分享組建家庭的快樂。而除此之外，從小龍身上，我也學到了很多。在他離開我的日子裡，他還一直引領著我。

10

一想到小龍在他短暫生命中所取得的輝煌成就，我便會知道，他的精神將永遠長存，決不會因為肉體的消逝而消失。他年輕的時候常說，自己體內蘊藏著「一股神秘力量」，正是這股力量激勵他選擇了要走的人生道路。我發現小龍有一個非凡的特點，那就是能夠了解並珍惜在自己體內燃燒的神秘能量。憑直覺，他知道自己的人生有一個使命：儘管他容許幾千年來的傳統智慧通過他而表達出來，但他仍然能夠同時引領他的自我意志執著地追求自己的理想。

小龍常說，人與人的區別不在於人的一生中發生了甚麼，而在於一個人就不同的環境，選擇作出回應的手法，透過此而考驗生命的勇氣。追溯小龍生命中的主導形態，便可知道他在關鍵時刻所做的選擇。也許，正是「那股神秘力量」為他指引了方向。他在葉問大師門下學習功夫決非偶然，葉問向小龍灌輸了武術之道更偉大的意義，在於形體以外的東西。其實，促使小龍到華盛頓大學學習哲學並非偶然的，正是因為他渴望把哲學精神融入武術。還有，小龍拍戲磨練演技的時候，他拒絕把自己塑造成一個外表冠冕堂皇的形象，而一直堅持展示和表達他真實的一面，這也不是偶然的。一直以來，小龍都通過大量的閱讀和寫作進行自修，以擴展和擴闊自身的潛能。

小龍是一位非常有學問的人，從不放過任何一個機會，讓一個事實或情境教曉他更好地認識自己。作為一名學人，他能運用學術知識進行反思，使智慧成為修身

養性的工具。作為一位哲人，他能將自己特定的藝術原理更廣泛地運用於現實生活的各個方面，真實地活著。

小龍的真正超凡特點是，在傳達他學習過程的同時，將所學的內在化或生活化。無論他是在教學、表演、寫作還是說話，他都能展示自我發現的個人之路。就像他所說的，他在武術和電影中的形象，都是「簡單而誠實地反映著自己」。從表面上看，這可以說是一種個人魅力，但從深一層的角度來看，這種豁然袒露靈魂的能力堪稱藝術才能。就像米高安哲羅（Michelangelo）從一堆大理石中雕琢出大衛一樣，小龍也剝開內心靈魂的層層外衣，向世界展示真我。

當你在電影銀幕上看見小龍時，你是否就能從內心感覺到，這就是一個存在於現實的人？是否就是這個展露自我心靈過程的小龍，而使他與其他武術家和演員與眾不同呢？私下認識他的人都知道，電影角色中的小龍與現實生活中的小龍並無二致。在各個方面，他比現實生活的形象更高大——不管是在銀幕前還是在銀幕後。

此書中，小龍的言行已經十分清楚地闡述了他的思想，我毋須再費筆墨。在此，我非常歡迎大家來分享他的一些遠見，通過他，也許你能更好地了解自己。小龍生命旅程的終極目的地是寧靜的心境——也就是生活的真正意義。因為小龍選擇了自我認識，而不是靠積累事實來認識自己。在他的生命中，他更傾向於表達自我認識，而不是靠積累事實來認識自己。

我，而並非提升角色形象。我相信，他是帶著一顆平靜的心走完生命的最後旅程的，意識到這一點，我也感到很寬慰。

小龍說過：「認識自己需要花一生的時間」，而他一刻也沒有虛度光陰。

## 《不朽靈魂的心路歷程》

這個不朽的靈魂

漫遊於精神宇宙的四方天地

這個聰慧的靈魂

曾經在許多偉大思想家的腦海裡活著

這個靈魂是深邃的

具有豐富的人生體驗

幽深如不見底的湖泊

這個靈魂有巨大的力量

與生俱來能通過無數生命的自我反思而瞭解自己

在永恆的國度裡

有許多新的靈魂

他們的離去

常常是為了活在人們中間

而這個不朽的靈魂

卻徘徊在飄渺的虛空之中

默默等待一個肉體軀殼與眾不同的主人的召喚

與此同時

一顆年輕的心靈

呼喚不朽靈魂的關注

這位不朽的旅客

會再一次用智慧和憐憫的心眷顧人世

閱盡塵世鉛華僅三十二載

這個靈魂燃燒著激情

釋放出神秘的力量

激勵著這個年輕人追尋真理

展現無與倫比的創造力和精神力量

這個不朽靈魂在有限的人生中

肩任知識和智慧的統帥

在延綿的時空中

那不經意的一刻

這個藝術家的靈魂棲息在我們中間

絕不徒然

這個靈魂在漫長人生之旅甦醒時

洞察的人生傳奇將得以永遠流傳

敢於凝視現實生活的人

更可藉此豐富心靈和思想

或令靈魂趨向成熟

蓮達（Linda Lee Cadwell）

# 前言

## 一位生活的藝術家

大約在他逝世前六個月，李小龍開始坐下來，著手寫下他的人生閱歷和體會。標題是〈自我發現的過程〉，內容涵蓋了李小龍對人生歷程的洞察。與其說李小龍是用理性來寫自己，不如說他是用心來寫，當中匆匆記下了他的很多深層次感受和情感，這些都是在自我意識過濾前給記下的實感。

過了幾個星期之後，在拍攝《龍爭虎鬥》和《死亡遊戲》期間，他擠出時間回到這些文章上。靈感一來，就隨手記下筆記——有的可能是在香港嘉禾電影公司的攝影棚裡寫的，另一些是在九龍塘的家中學習時寫的，也有些是在餐館吃午飯或晚飯時候寫的。他寫下了這篇文章之後，曾八易其稿，每稿都比前一稿更詳細地記錄了李小龍作為一名武術家，作為一個演員，最重要的是，作為一個人的點點滴滴的人生體會。

在文章的最後一稿，估計李小龍只是想記下自己的感悟，故此從未公開發表。李小龍寫下了一個極有說服力的觀點：「基本上來說，作為武術家是我的選擇，當演員則是我的職業。但是，最重要的是，我一直希望能實現自我，成為一個生活

16

的藝術家。」李小龍所說的「生活的藝術家」，是指作為一個個體的歷程，即通過運用一個人的獨立判斷，成為一個從身體上、心理上以及精神上徹底完整的人。

另外，「生活的藝術家」很樂意坦蕩蕩展現自己的靈魂，來和其他的人真誠地交流，而不是陷入各種各樣的社會角色扮演中（也就是陷入自我形象的塑造中）。就像李小龍曾經告訴一位加拿大記者皮雅爾·伯頓（Pierre Berton）時說的那樣：「對我來說，在電影中表演一個角色是輕而易舉的事，那樣會讓我充滿自信且感到很爽。或者我也可以做各種各樣的假動作，然後連自己也給蒙蔽了。或者，我也可以給你們展示一些花哨的動作，但是，朋友，最難的事就是要真誠地表達自我，而不欺騙自己。」

是的，儘管這樣做真的很難，任務艱巨，但李小龍卻執意將這個堅持融入他所做的每一件事情之中。不管是與朋友、家人以及商業夥伴相處，還是在創作、編舞、執導和拍攝電影之時，都寫下高水準的哲學論文、心理學文章、詩意的沉思，以及個人隨筆。有一次，他這樣告訴香港的記者泰德·湯馬斯（Ted Thomas）：「我的生活，就像自我檢視，一點點，一天天的自我剖析。」沒有甚麼能比李小龍所寫的文章更能清楚地說明這一點了。無論主題是甚麼，從中國武術文化到激動人心的詩歌，李小龍的作品總是能給人留下特別的印象。他的文章樸實無華——一個「真正的人」坦誠地展示自己的靈魂。

17

具諷刺意味的是，四分之一個世紀以來，人們僅認識李小龍在徒手搏擊中運用的身體技巧和精湛戰術。但是《李小龍：生活的藝術家》卻告訴我們，這種膚淺的看法是完全不正確的。

李小龍不僅是一位詩人、哲人、科學家（身體和思想的科學家）、演員、製片人、導演、作家，而且還是舞蹈編導、武術家、丈夫、父親以及朋友。李小龍是一個在生活各個令人驚訝的範疇中找到人生體驗的人，同時他也被所經歷的每一個過程所吸引。他總是在思考，為洞察精神上的真理而著迷。只有通過調整人的意識焦點，才能發現這樣的真理。

但這並不是在向讀者建議，在閱讀《李小龍：生活的藝術家》之前，得完全捨棄他們認為李小龍是一名武術家的認識，而是需要騰出一點空間，來接受李小龍也是一位詩人、哲學家、心理學家、作者、激勵者、自助的倡導者、藝術家、演員、社會學家和靈魂的探求者。簡而言之，李小龍就是一位生活的藝術家。

將來，所有想成為李小龍藝術和哲學的後繼者，都需要了解李小龍生活的每一個方面。他們也將需要知道、了解、尤其是領會隱含在「自我發現過程」中各篇的微言大義，以及「截拳道自我解放之道」八篇草稿中更深層次的涵義。情況就如他們現在能夠熟練地演練的格鬥技巧和複述他的武術格言一樣。

偉大的藝術家能夠透過藝術媒介傳遞這個人心情和感覺。看著畫廊牆上的一幅畫，你馬上就能知道，那個藝術家當時作這幅畫時的感覺——甚至你會知道他當時在想些甚麼。在這樣的交流之中，時間根本就不重要，因為這種情感可以清楚明白地交流，彷彿你就是藝術家本人。同樣，看著李小龍在生命的畫布上，用其生命作畫筆所描繪的色彩斑斕、豐富多彩的畫面，我們就能夠憑直覺洞悉到他的性格、激情以及真誠的信念。事實上，我們察覺的正就是他的靈魂。像李小龍說的那樣，如果藝術是「可見的音樂靈魂」，那麼這本書肯定就是他的命運交響曲。

如果你帶著李小龍所說的「靜謐、無偏見的意識」，來讀《李小龍：生活的藝術家》這本書，在你較為放鬆的時候，會發現自己不是在讀一本書，而是在拜會一位老朋友。雖然李小龍的肉體已經離開了我們，但是他仍然能通過文字和我們交流，超出了人類生命的終極限制。

當我們因有這位老朋友作伴而心存感激之時，也應該注視他的忠告：試著讓我們自己也成為「生活的藝術家」。但是，如果我們愚蠢地把李小龍置於一個崇高位置，而輕易採納他的話和信念作為己用，那麼，我們將會嚴重地傷害到我們的朋友，甚至最終會傷害到我們自己，那將是最慘重的傷害。在這本書的第八章中，有一封李小龍寫給約翰的信，在此信中李小龍對他的藝術作了以下的忠告：

約翰，瞧瞧……你的思考方式與我的是絕對不同的。究其原因，藝術是獲得個人解放的一種手段。你的方法不等於我的方法，反之亦然。所以，無論我們能否走在一起，切記，哪裡有絕對自由，藝術就得以實踐。

總而言之，太靠近另一個人的思想河流是相當危險的，水流越湍急，掉進河裡，被水流沖走的危險性就越大，這時候就會失去我們自己。所以，不如讓我們純粹觀察李小龍奔流的思想之河，巧妙地隨著頁面一頁一頁地流動，注意它如何巧妙地在哪裡曲折蜿蜒，哪裡奔騰呼嘯，哪裡掀起浪花，哪裡激起漣漪。如果我們從岸邊往回退一點點，從我們各自獨一無二的有利位置去看待這些思緒的大潮，就會發現這條河流的大體走向。換句話說，就是李小龍的「手指」所指的方向。而且，也就是在這一點上——人類的思想之河與人類的理解之海相匯合——我們最終能夠看見李小龍所說的：「全賴上蒼的榮耀」。這樣，我們也就能直接且完整地體驗到完全清醒、完全人性、完全活著及完全做回自己所衍生的敬畏之情。就如李小龍銳利的目光觀察到的那樣，只有在自我認識的過程中，我們才能更清楚地認識萬事萬物。

約翰・力圖

# 功夫之道

十八歲那年，當李小龍從香港回到出生地美國的時候，他把那時鮮為人知的中國功夫也帶了回去。他曾設想，把中國功夫文化介紹到美國。事實上，李小龍曾經一度想在美國各地設立連鎖的功夫協會。但是，隨著他的學識與日俱增，哲學和武術的知識也日益精湛之際，他逐漸認識到，不管多麼崇尚傳統美德，都沒有必要去竭力頌揚它。

但這並不意味著李小龍背棄

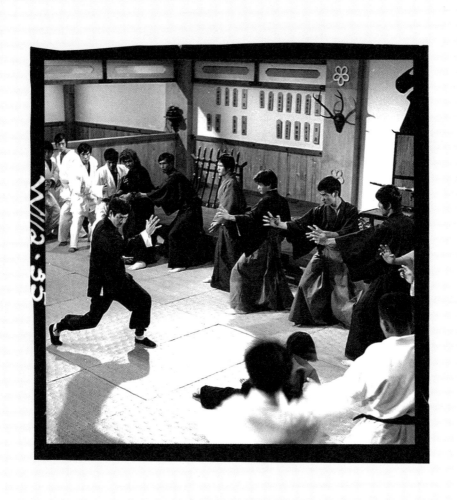

了中國傳統和哲學。相反，他花了大量時間來尋找人類的共同根基，而不是尋找民族的根基，來佐證他的信念體系和行動。即使這樣，有一點非常有趣的是一九七二年時，他開始用電影反映哲理，而當中所展示的道理仍是來自東方的傳統。

這些文章寫於二十世紀六十年代初，廣泛涉獵中國哲理和武術。文章反映了年輕的李小龍，帶著一股熱情的衝動，想向西方人介紹中國傳統文化，讓他們分享中國文化之美。

# 一、中國武術研究 [一]

功夫是一種特殊的技巧，與其說是一種體力活動或自我防衛手段，不如說是一種精巧的藝術。對中國人來說，這是一種心靈與技巧相配合的精妙藝術。功夫的真諦不是可以學到的，它不像科學那樣，可以通過事實證求證或教學，就可以掌握。

功夫的真諦必須順其自然，像花朵一樣，擺脫情感與慾望的羈絆，從思想中綻發出來。功夫的核心原理就是「道」——也就是宇宙自運行的原理。

「道」這個詞在英語中沒有相應的詞彙，如果把它翻譯成為「道路」、「原則」或「法則」，則是將它的意思變得狹隘了。道家的始祖老子，是這樣描述它的：

道可道，非常道；名可名，非常名。

無名，天地之始；有名，萬物之母。

故常無欲，以觀其妙；

常有欲，以觀其徼。

此兩者同出而異名，同謂之玄。

玄之又玄，眾妙之門。

《世界哲學名篇》（Masterpieces of World Philosophy）這本書對「道」的解釋是：「道是萬事萬物的無名之始，萬物所遵循的規律，也是最高級、最終極的形式，是萬物生長的規律。」《世界宗教》（The World's Religious）作者史密夫（Huston Smith）解釋：「道是終極的現實——或者說是所有生命背後的方法和規律，又或者說，人類的生命之道應該配合宇宙的運行之道。」

儘管沒有一個詞能替代「道」的意思，我還是用「真理」這個詞來表示：功夫背後的真理，所有習武者應該遵循的真理。道孕育陰陽，陰陽既是所有現象，也是現象背後的一對互補力量。陰陽之說又名「太極」，也是功夫的基本構架。「太極」又或萬物的最終極之說，是三千年前由周敦頤創立的。

「太極」把宇宙萬物的變化規律歸納為陰陽兩大類，用雙魚符號來表示。此二者相互依存、相互爭鬥、相互轉化，循環不息。「陽」（白）代表正面、堅定、雄性、實際、明亮、白晝、熱量等等；而「陰」（黑）則恰恰相反，它代表負面、柔軟、雌性、脆弱、黑暗、黑夜、寒冷等等。「太極」的基礎理論是，世上沒有萬物是一成不變的。換言之，當事物發展到最極端，就會由盛轉衰，形成「陰」。而衰到極端的時候同樣轉入盛，此為「陽」，盛是引起衰的原因，反之亦然。整個過程是盛衰交

替，不斷重複著。由此可以看出陰陽兩股力量，雖然它們表現出的是一種矛盾的兩個方面，而事實上卻是相互依存的。換個角度講，陰陽是不可分的。兩者不是相互排斥，而是相互作用和更替。

在武術中，陰陽真諦的運用體現在和諧統一的韻律中，它要陳述的一點就是，對於對手的力量不要對抗，而要順勢而為，凡事發乎自然。更重要的一點就是，順其自然，絕不刻意或竭力勉強而為之。當對手甲發力，即是「陽」，這時候對手乙不應用蠻力來還擊。也就是說不以「陽」克「陽」，而是應該以柔克剛，以陰制陽，將對手力量轉卸回到對手自己身上。當甲的力量達到頂峰之際，「陽」即開始轉為「陰」，乙就能趁這個時機，發動力量（陽）來反擊對手。這樣，所有的動作過程純係發乎自然，而非竭力為之。乙以其和諧、連貫的動作來擊破對手，順勢而為，而無需作出抵抗或反抗。

由此而聯想到另一條密切相關的法則「自然無為」。這法則告訴習武之人應該忘掉自己，並將力量融會於對手的發勢、變勢的動作中，毋須先發制人，而是隨著對手的動作作出相應舉動。戰勝對手的基本法則就是讓對手先出手，再借助對手的力量。這也是為甚麼習武之人從不主動攻擊對手，絕不將自己置於與對手正面交鋒的位置上。縱然面臨攻擊，也不會作出對抗，而是輕輕擺動而避過攻擊。這也就說明了不抵抗及非暴力的原理，如同厚雪積壓下的參天松柏，在大雪重壓之下

樹枝被卡嚓地折斷；相反，弱小、柔軟的樹或草卻能夠幸免，仍然能夠以柔克剛。

這也正是柔的價值所在。孔子闡釋《易經》，教導我們立身於川流不息的河流，就

如處身自然界，必須順勢而行。在道家的經典著作《道德經》中，老子也向我們

指出了柔的價值。與日常人們所想的恰恰相反，「陰」是如此的柔軟、順從，更關

乎於人的生命與存在。因為退讓，所以才能生存。與之相反的「陽」則由於表現

得強硬和頑強，往往使一個人在壓力下崩潰，此即所謂「純剛易折」（請看下列最

後兩行句子，就像過往一代代人所看到的那樣，對此一「運行」作了一番完整的

描述）：

人之生也柔弱，其死也木恆韌堅強。

萬物草木之生也柔脆，其死也枯？。

故曰：堅強者，死之徒也；柔弱微細生之徒也。

兵強則不勝，木強則恆，

強大居下，柔弱微細居上。

老子《道德經》〔三〕

功夫的動作如何移動與思想的轉動是緊密關連的。事實上，思想是訓練來支配身

體動作的，身隨意念而動。由於心指揮著身體作出動作，所以控制思想的方法顯

得非常重要，這可決非易事。格倫・克拉克（Glenn Clark）在其著作《運動中的力量》（Power in Athletics）中，曾提到在運動中出現的情緒干擾。他是這樣說的：

每一個矛盾焦點，每一個外在的、干擾的、分散的情感，均會打亂人們的自然節奏，降低人們的整體效率，它比體力的損耗更讓人筋疲力盡。

這些摧毀人們內在節奏的情緒是仇恨、嫉妒、慾望、妒忌、驕傲、虛妄、貪婪和恐懼。

為了更好地演練功夫中的每招每式，必須要放鬆動作，而形體的放鬆，必須同時保持意念和精神的放鬆。為了達到這一點，習武之人必須保持一種靜謐與平和的心態，掌握好「無心」的真諦。「無心」並不是說大腦一片空白，而是說它摒棄了所有的情感；它也並非簡單的心平氣和。「無心」的真諦是思想的無慾無求。習武之人能夠如一面鏡子般支配自己的思想，鏡子既沒有抓緊任何東西，也沒有作出抗拒；它接納一切，但又一無保留。《禪道》（Way of Zen）作者亞倫・維特（Alan Watts）這樣認為，無心是「一種整體的狀態，思想能隨意簡單地運作，不會受潛意識或自我意識的影響。」

他的意思是，讓思想自由地思想，不受潛意識或自我意識的干擾。只要讓思緒隨意漂流，絕對不用費勁推動。那麼隨著干擾思想的消失，阻力亦隨之消失。凡事都不要刻意而為，每時每刻都讓一切順其自然，既來之，則安之。無心因此並不是沒有情感和感覺，而是一種沒有阻滯或受阻的感覺，這是一個免卻受任何情感影響的思想。「就像河流一樣，萬物永無止息地流動著，不會休止，不會靜止。」這就像我們用眼睛去看東西，雖然眼睛落在某些物件上，但實際上卻是視而不見，眼中無物的。無心是運用整個思想，就像眼睛落在某些物體上般，實際上卻是視而不見。老子的追隨者莊子，說過一段大意如下的話：嬰孩每天看東西，眼睛連眨都不眨，是因為他沒有將焦點盯在特定的物件上。他走動卻不知道要去哪裡，停下來時也不知道自己在做甚麼。他將自己與環境融為一體，與環境同行。這正是精神健康之真諦啊。

因此，注意力集中在功夫中，並非是慣常所指的將全部精力限制在單一的目標上，而僅僅是對外界隨時可能發生的事件，保持一種靜態的警覺。這種注意力的集中就好像觀看一場足球賽，球迷的注意力並不是放在某某隊員身上，而是放在整個球賽上。同樣，習武之人在格鬥中，也不會將注意力集中在對手的某一部位上，尤其是當他遇上很多對手時。舉個例子，如果十個人襲擊他，打算一個接一個上去打倒他，那麼他在解決了一個後，旋即轉到另一個，當中根本沒時間容許腦子歇一會，不管他一拳接一拳有多麼迅速，他也沒有時間在兩者之間停下來，

這十個人就在這情況下一個接一個地被擊敗。但是這只有當思想能毫無阻滯地從一個轉到另一個，不會被任何東西喝停或抓緊時，成功才有可能發生。但是如果思想不能以這種方式進行思考運轉，那麼肯定會因為兩者的衝突而招致失敗。

思想無處不在，因為它並不依附於任何事物。思想之所以能保持無處不在，是因為當它想到這個或那個事物時，並不會受其牽制。思緒的流動就像是水灌滿池塘一樣，隨時都會溢出來。水能夠運用它用之不竭的能量是因為水是自由的，而它能夠對任何事物採開放態度乃因為水是虛空的。這可以比作《禪道修習》（The Practice of Zen）作者張成智（音譯，原文 Chang Chen Chi）所說的「寧靜的自省」，他寫道：「寧靜意味著無思無慮的平和，自省意味著生動清晰的意識。因此，寧靜的自省就是清晰地意識到無思無慮的狀態。」

就像先前提到的那樣，習武之人旨在達到自身和對手的和諧一致。而這種和諧的達致是有可能通過非武力的，因為武力會引起衝突和反抗，但關鍵是我們需要對對手作出退讓。換句話說，習武之人是促使對手自發性發展，而不會冒險去用自己的行為來干擾對手。透過捨棄所有主觀感受和個性，他忘卻自己的存在，與對己的存在，與對抗已成為相互合作，而不是相互排斥。當他將內心深處的自我和意識向對手退讓時，就能實踐至高的動作——不動作，即「無為」。

「無」的意思就是「不」和「沒有」，而「為」的意思就是「起動」、「做」、「奮鬥」、「竭力」或「忙碌」。「無為」並不是真的甚麼都不做，而是明心見性，讓思想、動作自行流動，完全不受任何內在的或外在的干擾。功夫裡的「無為」意味著自然而然的動作，或是心境動作，主宰的是思想而不是感官。在格鬥中，學武之人學習忘記自己的存在，而隨著對手動作而動。他任由自己的意念自由地作出相應的動作，而不加任何干擾，這樣他就不用受到反抗意念的牽絆，而採取一種柔順態度，他的動作也不會遲強。假若一旦意念生，動作就會隨之啟動，而採取一種展開對對手的攻擊。而一旦他停下來思考，動作也會受到阻礙，這時他的對手就能乘虛馬上打倒他。因此，每個動作都要發乎自然，絕不刻意或竭力而為。

通過「無為」，達到了一種泰然處之的境界。就像莊子指出的那樣，這個被動的獲得，將使習武之人從奮鬥和竭力而為中解放出來。莊子說過這樣的兩段話：

聖人之靜也，非曰靜也善，故靜也。萬物無足以鐃心者，故靜也；水靜則明燭鬚眉，平中准，大匠取法焉。水靜猶明，而況精神！聖人之心靜乎，天地之鑒也，萬物之鏡也。夫虛靜恬淡，寂漠無為者，天地之平而道德之至也，故帝王聖人休焉。休則

虛，虛則實，實則倫矣。虛則靜，靜則動，動則得矣。靜則無為，無為也，則任事者責矣。無為則俞俞。俞俞者憂患不能處，年壽長矣。夫虛靜恬淡，寂漠無為者，萬物之本也。

《莊子》外篇天道〔四〕

在己無居，形物其著。其動若水，其靜若鏡，其應若響。故其道若物者也。物自達道，道不達物。

《列子·仲尼篇》〔五〕

## 至柔弱的水

在習武之人看來，自然現象中最像無為的就是水：「天下莫柔弱於水，而攻堅強者莫之能失也，以其無以易之也。」〔六〕這句摘自老子《道德經》的話向我們說明，水的本性：水是如此纖細，以至於沒法捧住一把；打它，它不會疼痛；戳它，它也不會受傷；割它，它也不會分開。它沒有形態，它的形態是透過盛載它的容器而塑造的。受熱變成蒸氣後，雖然無法看得見，但它有足夠的力量來使地球變得天崩地裂。冰凍時，它能結成巨大的冰山，最初像尼亞加拉大瀑布（Nigara

Falls）一樣，洶湧澎湃，接著寧靜得如池塘一樣，又或可怕得如急流，最後像炎熱夏日裡的泉水那樣，令人心曠神怡，如飲甘泉。這就是「無為」的真諦：

老子《道德經》〔七〕

江海所以能為百谷王者，以其善下之，故能為百谷王。是以聖人欲上民，必以言下之；欲先民，必以身後之。是以聖人居上而民不重，處前而民不害。是以天下樂推而不厭。以其不爭，故天下莫能與之爭。

在這個世界上，人們熙來攘往，不少人決心要出人頭地或製造擾亂，他們渴望事事領先及出類拔萃。這種抱負對於習武之人來講並不適用，習武者應拋棄所有逞強及好勝的心態。《道德經》說：

老子《道德經》〔八〕

企者不久；跨者不行；自見者不明；自是不彰；自伐無功；自矜不長。其在道曰，餘食贅行。物或有惡之，故有道不處。

33

知者不言，言者不知。塞其兌，閉其門，挫其

銳，解其忿，和其光，同其塵，是謂玄同。故不

可得而親，不可得而疏；不可得而利，不可得而

害；不可得而貴，不可得而賤。故為天下貴。

老子《道德經》〔九〕

一名優秀的習武者，根本不會驕傲自滿。《激情心靈狀態》（The Passionate State of Mind）的作者賀佛爾（Eric Hoffer）說：「驕傲會使人產生一種優越感，這種優越感並不是與生俱來的。」在他人眼裡，驕傲強調的是個人優越的身份或地位。但驕傲會同時產生恐懼和不安全感，因為當一個人努力地渴求獲得他人的崇高敬意時，他會不知不覺地產生一種恐懼心態，終日惶恐失去目前這個高高在上的位置。於是，如何保有現在的地位，成為其最重要的需要，結果使他感到緊張不安。賀佛爾進一步解釋：「當自己的能力越弱，希望越小時，就越需要自豪感。這個人感到自豪，自豪感的核心正是排斥真正的自己。」

乃出於認同這個幻想出來的自我，由此顯見，自豪感的核心正是排斥真正的自己。

正如我們所知，功夫旨在自我教化，內在的自我才是真正的我。因此，為了解真正的自我，習武者並不讓自己生活在別人的評價下。因為他是完全自我充實的，他真正的追求在於不斷自我充實，而快樂之源從不依賴他人，習武者並不讓自己生活在別人的評價下。

無懼不受到他人尊敬。

人的外在評價。功夫大師與初學乍練的後生小輩們不同，他有所自制，保持平和與謙遜的心態，沒有一絲一毫想炫耀的慾望。通過不斷的磨練，大師在精神上獲得最大程度的放鬆，而他個人透過精神上的奮鬥從而進入更加自由的天地，得以轉化。對他而言，榮譽及地位被棄之如糞土，一錢不值。

所謂「無為」，就是「無矯飾」的藝術、「無原則」的原則。應用在功夫上，真正的初學者根本不知道怎麼防禦攔截和攻擊，更不知道對自己的關注。只是遇有敵人攻擊時，他本能地去抵抗而已，這亦是他所能做的。但是，一旦他開始接受訓練，就學曉了如何防禦和攻擊，以及其他技巧──這時他的思維就會在不同情況下止步。基於此，每當他企圖攻擊對手時，他都會感到某些異常的阻礙（因為他失去了最初天真無邪和自由自在的心態）。但是日復一日，年復一年之後，當他的技藝越發精湛，身體的反應以及掌握技巧的方法，就越發接近「無心」的狀態，此時他會再一次回到習武之初一無所知的心境，起點和終點相互為鄰。正如在練習樂譜時，從最低音唱到最高音，但此時人們會發現，最高音正好是最低音的毗鄰。

以此類推，當到達「道」的最高境界，習武的人頓變成一個對道一無所知的傻子，忘掉了當中的教導及所學的東西。這時候智力上的精心計算再看不見了，剩下的只是「無心」的非意識。當武功臻於最高境界時，身體和四肢都能本能地自發運

作，不需要意識的干擾。技術是如此的自發自動，完全擺脫意識的枷鎖。

中國和西方的保健運動可謂大相逕庭。其中最大的差別就是，中國注重韻律節奏，而西方則著重活力和張力。中國的體育鍛煉尋求與自然的和諧融合，而西方偏向追求控制自然。中國人認為，習武可以修身養性，是一種生活方式；而西方人則認為，它僅僅是一項運動，或者是作健身之用。或者中國和西方之間的最大差別就在於，中國的養生「貴柔」，而西方的健身「貴剛」。我們可以把西方的想法比作一棵橡樹，筆直、堅硬，迎風挺立。當風刮越大，橡樹就會「咔嚓」一聲被折斷。相反中國的想法就如竹子一樣，遇強風則低頭彎腰，待風平浪靜的時候（意思是當風去到最極端或改變時），竹子又反彈回來，佇立得比之前更挺。

西方的保健實則為不必要的浪費精力，過分依賴和使用身體器官，因此對健康危害很大。而中國的保健則較注重能量守恆的法則，總的原則是緩和及適度，而非走向極端。中國人的所有運動，都由一些和諧的動作組成，以此來使生活有規律，而非刺激個人的體能系統。它乃是以精神上的系統作為基礎，唯一的目的就是帶來心情的平靜緩和。在此基礎之上，它旨在增進呼吸和血液循環等內部運轉的正常運作。

# 東方藝術的核心

作為東方自衛術的藝術核心，功夫是一門哲學藝術，它不僅宣揚強身健體，陶冶心智，還為我們提供了一種最有效的自衛之術。

功夫的哲學基礎來自道學和禪學等等主要哲學思想——最理想的狀態不是將對方的力量打垮，而是要與之協調配合。就像庖丁解牛一樣，為了保護自己的刀，他會沿著骨頭切割，同一道理習武之人會隨著對手的動作而動，以確保自己不受傷害。功夫的含義是通過「紀律」和「訓練」達到終極目的——強身健體、陶冶心智或自我保護。沒有必要在自己和對手間作出區別，因為對手只是另一相輔相成的整體的一部份（不是對立的）。二者之間不存在征服、爭鬥或是控制。功夫的意思就是要將自己的動作協調地「融」入對手的動作中。他進，你就退；他退，你就進。因此，進退伸縮互補，反之亦然，兩者互為因果。

在無休止的一來一往的動作中，柔與剛是一股不可分離的力量。如果一個人想要騎單車去某地，他不可能同時蹬兩個踏板，也不能一個都不蹬。為了前進，他必須在蹬著一個踏板的同時放鬆另一個。所以前進的動作必須在這種蹬與鬆的「一致」下才能完成。僅靠柔的力量是不能永遠抵抗強力的，同樣僅有蠻力也不能制服對手。要想在搏擊中取勝，必須將剛和柔作為一個整體，剛柔並濟，時而以剛

水，因為動作真正的流動性在於其相互交替。

水為主，時而以柔為主，兩者要像波浪一樣，此起彼伏。這樣動作才能如行雲流

因此，無論柔或者剛，都只是一個被焊接起來的整體的一部份，整體才是構成真正的武術之「道」。在運動中要慎防過剛和僵硬的姿勢，最僵硬的樹木往往最容易折斷，而竹子和柳樹卻能夠隨風搖擺而存活下來。這就是為甚麼習武之人柔而不屈，剛而不硬。表述功夫的最好例子就是水，在於它的柔，水能夠穿過最堅硬的花崗岩，因為水願意作出退讓。但卻沒有人能夠刺破或擊破水，使它受傷，因為水既沒有作出抵抗，也就永遠無法被征服。

在實際運作中，功夫的基礎很簡單，它是四千年千錘百煉實踐的結果，故此高度精密且複雜。所有的技巧都已蛻去了冗餘和修飾，直指最核心的目的，一切動作都是直截了當，符合普通常識的最簡單邏輯。以最小的動作和能量，來表達和展示最大。俗話說「流水不腐」，強身健體之道同樣以此為基礎。其含義是說，不要揠苗助長，操之過急，或過度用力，而是要使身體的功能保持正常運作。

# 二、頓悟功夫的一刹那 [十]

功夫是一種特殊的技巧，是一門精巧的藝術，而不是體力活動。功夫的真諦不是可以學得到的，像科學一樣的精粹同技巧相配合的精妙藝術。功夫必須順其自然，好像花朵一樣，擺思想的精粹同技巧相配合的精妙藝術。功夫必須順其自然，好像花朵一樣，擺樣通過尋求實證，而由實證中得到結論。功夫的核心真諦是「道」，也就是脫情感與慾望的羈絆，讓它從思想中綻放出來。功夫的核心真諦是「道」，也就是宇宙的自然性。

在經過四年嚴格的武術訓練之後，我開始了解到，也感覺到柔能克剛的道理，也就是如何中和對手力量的影響，並減少自己能量的消耗。這一切都要求氣定神閒，不刻意強求。話聽起來很簡單，但實際做起來卻很困難。過往和對方交手之際，我的思緒就會方寸大亂，心神不定。尤其是在與對手一陣拳腳過招之後，就忘了柔的理論。那一刻唯一想到的只是不管怎麼樣都得打敗他，一心一意想贏！

我的師傅葉問先生是詠春門派的第一高手，他經常告訴我：「小龍，放鬆一點，定下神來。忘掉自己，跟隨對手的招式，讓你的腦子不受任何思想的干擾，心平氣和地完全出於本能地去反擊。最重要的是，學會超然。」「這就是了！我必須放鬆自己。」不過這樣做，我豈不是又在運用意志力了。就是說，在我講必須放鬆自

己的時候，這種要達成「必須」所需的念頭，已經與「放鬆」的原意相違背。換言之，我不能人為故意地去放鬆。

當我的自我意識越來越強烈，越來越明顯時，這就達到了心理學家所說的「雙重束縛」，這時候我的師傅又會過來提醒我：「小龍，讓自己順乎自然，而不要加以干擾，始能保有自己。記住，絕不要逞強與自然為敵，不要直接去對抗難題，而是要學會因勢利導，順勢去控制它。這個星期不要再練了，回家去，好好想一想。」

接著一個星期，我留在家裡，沉靜下來用心冥想了好幾個小時。練了好幾回之後，我決定放棄了，出海划船去。在海上，我回想起所接受的訓練，跟自己生起氣來，就用拳頭猛擊大海裡的水。就在那一剎那間，我突然悟到了——「水」，這種最基本的東西，不正就是反映了功夫的真諦嗎？這種普通的水正為我說明了功夫的真諦。我用拳頭打水，可水並不感到痛；我再用盡全力打下去，水仍然絲毫不損；我想去抓它一把，可是卻不可能。水，是世界上最柔軟的物質，盛載在最細小的容器時，看起來是那麼弱小。但事實是它能夠穿透世界上最堅硬的東西。

這就是了，我想到了武術就像水的本性一樣。

突然有一隻小鳥掠過，影子倒映在水裡。就在那一瞬間，當我一面思考著水的教誨，水的另一層隱藏著的隱秘意義躍進我的腦海。我站在對手面前時，我那些思

想和情感不也像小鳥在水中的倒影嗎？這正是葉問師傅所說的「超然」的意思，這並不是說要全無感情或感覺，而是要讓你的感覺不受滯或阻礙。故此為了要控制自己，就必須順乎自然，接受自己。我躺在船上，讓船自由自在地順著水勢漂流。因為在那一刻，我已經獲得一種內在的感悟，抵抗變成互相合作，而不是相互排斥，在我的思想中再沒有衝突之意。對我來說，整個世界都連為一體了。

## 功夫的迴響

功夫之所以如此特別，正因為它沒有特別之處，它僅僅只是靠最少的招式和力量來直接表達一個人的情感。每個動作都是它自身的，不摻雜任何使其複雜化的人工修飾。越接近真功夫，越少消耗在外在的表達上。

看上去，功夫沒有漂亮的西裝和陪襯的領帶。當我們焦急地尋求精準，以及致命一擊的技巧時，功夫顯得十分奧妙。但是，如果真的有甚麼秘訣，也可能因為習武者將注意力放在「看」和「搏擊」上，而不能真正領悟功夫的真諦。畢竟，用不過份偏離自然的怪招，來對付對手的方法又有多少呢？功夫看重平凡中的奇跡，但這個觀念是與日俱消，而非與日俱增。

在功夫中表現明智，並不是要增加更多東西，簡簡單單就好。正如在雕刻塑像的時候，雕塑者不會在塑像上增磚添瓦，而是一開始就把非本質的東西鑿掉，這樣本質才可以毫無阻礙地再現在觀者面前，這就是所謂的「減法」（鑿去多餘的部份）。功夫需要去除的只是赤手空拳，不需要那些花哨裝飾色彩繽紛的手套，因為這只會阻礙雙手的正常運作。修養越高，越趨於質樸無華。修養未達到這種境界，半吊子的人就越趨於裝飾自己。

在功夫的修養上有三個階段：初級階段、藝術階段以及「無藝術」的階段。在初級階段，對搏擊藝術一無所知，天真無邪。在搏擊時，他只是本能地防禦和攻擊，而沒有關注甚麼是對，甚麼是錯。儘管懵懂不曉甚麼是科學搏擊方法，但他顯示的卻是真實的自己。

第二階段是藝術階段，也就是功夫訓練的開始。有人會教他各種各樣的防禦和攻擊的方法，各式各樣的踢腿、步法、移動，以致怎樣調整呼吸以及怎樣去思考問題。毫無疑問，此時他對搏擊有了一個科學的認識，但是遺憾的是，他同時也喪失了真實的自我以及自由的感覺。他的動作不再自然，他的思想也往往會在做不同的動作之間，停下來思索和分析各種動作是否正確。更糟的是，他可能會被智力所束縛，而讓自己游離於真實之外。

第三階段，「無藝術」階段。經過多年隸屬而艱難的訓練之後，他意識到功夫終究沒甚麼特別，他不會再強迫自己去想招式，而是像壓在泥巴牆上的水一樣，調節自己以適應對手——水從最細微的裂縫裡流過。他沒有刻意做甚麼，而是像無目標的及無形的水一樣漫無目的，再沒有任何事情能操控他，他亦因此獲得了自由。

這三個階段適用於中國功夫的各種招式，有些方法僅是基本的防禦和攻擊。從整體而言，這些招式的組合均缺乏連貫和變化，比較粗糙。而從另一方面來講，有些更精深的方法，又流於太過注重裝飾，因為動作的優雅和招式的炫耀，而忘乎所以。不管是所謂的硬派或柔派，他們都常涉及到較大幅度的花哨動作，用一大堆複雜的進退步法，去攻擊一個目標。就如同一個藝術家不滿足於繪畫一條簡單的蛇，故意添上四條漂亮的腳——結果換來畫蛇添足。

舉個例子，被對手抓住領口的時候，那些受過訓練的人都會「先做這樣，再做這樣，最後那樣」——然而，最直接的方法就是，讓對手沉醉在抓住自己領口的愉悅之中（不管怎樣，他確實抓住了）然後直截了當地一拳打向他的鼻子。對於具備與眾不同品味的武術家來說，這也許有點太不精明了，因為太簡單，可以說毫無藝術可言；但是，正因為它的平凡，所以能讓我們在日常生活中運用及遇到。

藝術是自我的表達，方法越複雜越多限制，表達一個人的原始自由感的機會就越小。儘管技術在早期扮演一個重要的角色，但它也不應該太複雜、太局限，或太

機械化。如果我們受它的牽制，我們就會被其局限性所束縛。

記住，方法是人創造的，而不是方法創造人，所以不要把自己束縛及扭曲在別人預想的模式之中。毫無疑問，他人的方法適合他，卻不一定適合你，你自己是要展現技巧而非「做」技巧。事實上，並沒有甚麼「做者」，而只有動作。當有人襲擊你時，你所使用的並非特定的招式一（或招式二），其實當你察覺對手的襲擊時，你只是輕輕一閃，如聲音般，像回聲一樣自然而然地就做到了，就像我叫你時你會回應一樣；或是我扔東西，你會接住，說的都是同一個道理。僅此而已！

多年來，在接受了不同門派的訓練之後，我發現那些招式僅僅是為了讓訓練者知道，他學的招式已經夠多的了。當然不同的人會有不同的偏好，因此我會兼收並蓄地吸收南派和北派功夫的各種招式，仔細觀察比較它們的不同之處，運用動作的相似之處。

# 三、教你自衛術〔十一〕

如果被流氓惡棍襲擊，你會怎麼做？堅決抵抗，與他決一雌雄嗎？或者，如果能原諒我這麼說，你會拼命地拔足而逃嗎？但是如果你和心愛的人在一起，又會怎麼做？這才是最重要的問題。

只要拿起報紙，就會知道自衛的必要性。襲擊事件不僅僅發生在那些偏僻的地方，還發生在那些建築物密集的地區。「未雨綢繆」是一個很有道理的成語，這些關於自衛的筆記，不僅僅是要提醒你們，也是為了讓你們提前裝備一些對付暴徒的實際知識，不管他有多壯多高，這些知識都管用。

## 自衛貼士

自衛不是甚麼兒戲的事，你可能會拼命孤軍奮戰，保護自己免受重傷，如果這樣，還是會受傷。以下我將要闡述的自衛方法雖不能確保你不受傷，但是它能給你一個很好的機會，讓你能夠取得勝利，而不會受到甚麼重創。你必須要接受的一點是，如果對手的攻擊勢如破竹，就有必要先忘卻疼痛——至少這時應該是這樣做。這可不是放棄，而是讓疼痛激勵自己，作出反擊，從而獲得勝利。（記住這

一點，被流氓惡棍襲擊的時候，惡棍只會思考一心一意要擊垮你，打敗你，他無暇思考你能夠做出甚麼反應。如果你的行為出乎他的意料，那麼他就會喪失超過一半以上的自信，襲擊頓然變得軟弱無力，在這種情況下，你就會佔盡心理優勢。）

這也許聽起來不是很鼓動人心，但是，如果你一直保持警惕的話，特別是一個人在晚間走路，或走在偏僻地方的時候，被襲擊的可能性就會大大減少。要當心任何一個跟蹤或是接近你的人，盡量走在行人路的外側，或小路的中間；注意聆聽接近的腳步聲，觀察靠近的身影。也就是說，當你經過街燈的時候，你可以看見任何跟在後面的人投射在你前面地上的影子。情況就如房屋照射出的燈，以及過路的車燈，都會有同樣效果。在這些情況下，一看到影子，立即四周瞧瞧，看看是誰在跟蹤。

當然，要一直避免走在陰暗區域。

走在鋪砌好的安靜街道上，尤為注意要走在行人路的外側，這樣就可減少任何人衝出房子或公園，來搶你的錢包、皮包、箱子或更糟情況。同樣，在沒有鋪砌的道路和沒有路燈的地方，我建議走在路中間。如果你認為可行的話，你甚至可以穿過馬路，躲避該個嫌疑人。如果他真的要跟蹤，一定會暴露他的意圖。儘管我是在重複，但必須強調，一個惡棍襲擊是否得手，主要在於出其不意地突然襲擊。假若你有足夠的警惕性，便可以防止他突然襲擊是否得手，那麼你的防禦就成功了一半。而

最重要的是，這可讓你看見襲擊的來臨，容許你叫喊、尖叫，盡量製造最多的聲浪，因為它往往能嚇走那些違法者，並集中注意力來對付那個襲擊者。

我希望沒有嚇倒你們，也沒有讓你們覺得走在街上不安全，這顯然不是我的目的；但是大量的新聞報道讓人們相信，無辜的人受襲擊的案件日益增加。

## 自衛的基礎

自衛只有一項基本原則，就是必須盡快運用最有效的武器，去攻擊敵人的致命弱點。儘管自衛只有一項基本原則，最好還是把它分成幾個小部份，更徹底地審視和研究它：

（一）甚麼是最有效的武器；

（二）速度；

（三）攻擊點或反擊點。

武器：如果有選擇的話，我總會用腳，因為它比手臂長，能給予更致命的襲擊，也更有力量。所以，遇有人攻擊你，你的踢腿會較對方的拳擊為快，縱使對方的速度是一樣的。

速度：若沒有時間考慮用何種武器。很明顯地，如果你的踢腿不奏效，對手的拳就會比你先一步，那麼你的防禦也就徒然了。若不想這樣，只有經過訓練才能創造有效結果（我能幫你）。如果你認為不值得花幾分鐘去進行訓練，認為被攻擊的可能性很低，你就是在鼓勵那些惡棍去作出攻擊。如果遇有危險發生，就沒人能幫你了。

反擊點：被惡棍襲擊時，你最脆弱的反擊點就是鼠蹊（腹股溝的位置）、雙眼、下腹和膝蓋。

## 進攻和防禦的心理〔十二〕

個子大小從來都不是肌肉力量和效率的真正指標。小個子經常會因為他具有更大的靈活性和敏捷性，以及迅速移動的腳步和精力充沛的動作，而彌補體力上的不均衡。

記住，一旦出手，就要抓住對手，然後打他，不管他是甚麼體形，都要令他失卻平衡。故此要比他移動得快，絕對不要在意他的體形，猙獰的面孔或是惡毒的語言。你的目的只是比對手的弱點——主要是由重力引起的——運用槓桿原理打破他的平衡，這樣他的身體、四肢都會反而導致他的體重失去平衡，「他們的體形

越大，摔得就越慘。」

赤手空拳與敵人搏擊時，必須學會運用自己的頭、膝、腳和手。對峙的動作讓你能夠運用身體的這些部位，特別是肘。與對手對峙時，還有一個很簡單的方法，就是踩在對手的腳上，這樣會產生意想不到的效果。還要記住，被惡棍襲擊的時候，要知道，他只會思考一樣東西，那就是打敗你，他幾乎不會考慮你會做出甚麼反應。如果你的行為出乎他的意料，你就會佔有心理優勢，隨著效能而來的是信心及自恃。

# 四、怎樣選擇武術師傅〔十三〕

對於要學習武術的讀者，我真誠地建議，對所見的只能相信一半，對所聞的則絕對不要相信。在接受武術師傅教授之前，得弄清楚他的教授方法是怎麼樣的，並請求他展示一些技巧是怎麼運用的。這時候，你要運用常識來判斷他適不適合教你。如果他能說服你，那當然就可以繼續練下去。

怎樣判斷一個武術師傅的好壞呢？或者換句話來說，怎樣判斷一種方法，或者一種套路的好壞呢？當然，你不能馬上學會他的速度或力量，但你是可以判斷他的技巧的。因此，需要考慮的是這套方法的合理性，而不是師傅。武術師傅僅僅需指點一下，引導他的徒弟意識到，自己才是唯一能給這套套路賦予真實感覺和真實表達的人。

這套套路不應該是機械的及複雜的，而應該是簡簡單單的，沒有任何「神奇威力」。所謂的方法（最終就是無方法）是用以提醒習武之人，他所做的已足夠了。招式並沒有甚麼神奇的怪招，它們只不過是深奧常識的簡單表述。

千萬不要因為武術師傅能夠赤手破磚、心口碎大石、燙熱前臂、飛簷走壁等等而

感動。記住，你不可能學會他的能力，但是能學會他的技巧。但是無論如何，赤手破磚、心口碎大石，或飛簷走壁的輕功都只能算是中國功夫的絕技。最根本的重要性是技術。

肉掌破磚和打人是兩件不同的事情。不管打在哪裡，磚都不會讓，但人會閃、躲，因此也就分散了攻擊的力量。如果一個人不能學會他的武術師傅所謂的致命一擊，那又有甚麼用呢？除此之外，磚和石頭既不會移動，也不會反擊，因此，就像前面提到的那樣，需要考慮的是這套路不應該是機械的、複雜的、花哨的，而只需簡簡單單的便可以了。

如果那個大師不願向你展示他的招式呢？如果他太「謙卑」，對「致命的」秘笈不透露一點風聲呢？關於東方的謙卑和秘笈，我希望讀者能夠了解的是，當然高素質的師傅是不會自詡，他們亦不會隨意把功夫傳授給門派之外的人。要知道他們也是人，不可能花了十年、二十年或三十年的時間在武藝上，而甚麼都不知。事實是正如《道德經》作者老子所說：「知者不言，言者不知」，他還特意寫了五千字來講述此一理念。

為了被人看高一線，著名的大師、教授和專家（特別是在美國）都顯得寡言，他們當然掌握了東方最高的謙卑之道和秘笈，因為看起來明智，絕對比說話明智要簡

單得多，而表現得明智就當然更難了。一個人想超越自身價值越多，就越會緘默不言，因為一旦開口或行動，人們就會對他作出評價。

玄而又玄的神秘東西永遠是最棒的、十五級紅帶選手或超級先進流派的專家，以及著名的大師都知道如何保留一層神秘的面紗。有一句中國的老話說的就是這個道理：「沉默是無知者最好的掩飾和保護殼。」

## 剛柔並濟

從各個門派的武術師傅那裡，我多次聽到他們宣稱，他們的輕功招式毫不費勁，使用力量對他們來說是個醜陋的詞彙，並謂只要他們願意，動一動小指頭，一個三百多磅重的大漢，就會被他們拋向空中。我們必須接受的現實是，力度在搏鬥中是很重要的，而且要用到位。盲目襲擊一個普通的對手是不可取的（即使一個足球阻截隊員也不會這麼做）。而另一些武術師傅則聲稱有了他們的超級秘技，就可以戰無不勝，無堅不摧。在此，我們必須再一次清醒地意識到，一個人應該像竹子那樣，在急風暴雨中，隨風前後搖擺，以化解強風的襲擊，這樣他才能生存下來。

所以不管柔或剛都只能控制住一個破碎整體的另一半，而只有把它們相結合，才能形成真正的功夫。柔與剛是一個動作不停相互作用、不可分割的力量。在本質

上，剛柔並濟才是一個整體，或者這麼說，它們是一個不可分割整體的兩個共存的力量。如果一個人想要騎單車，他不可能同時蹬兩個腳踏板，也不能一個都不蹬。為了前進，他必須在蹬著一個踏板的同時，放鬆另一個。所以前進的動作必須在這種蹬與鬆的「一致」動作下完成。蹬是鬆的結果，反之亦然，一個是原因，另一個是結果。這樣動作才能如行雲流水，因為動作真正的流動性在於其內部的交替性。

任何習武者都必須考慮到，剛與柔同等重要，且相互依存。所以否定柔或剛都可能會導致二者的分離，而分離會導致走向極端，甚至走火入魔。柔和剛是不可分離的，它們相互補充，相互對比。而在它們融合之後，便形成了統一的整體。要切記這點，如果你不偏袒剛或柔任何一方，你就可以真正欣賞到它們各自的「好和壞」的一面。剛和柔並不需要權衡，它們是構成真「道」的統一體。

# 五、對功夫的看法〔十四〕

一些武術師傅偏愛特殊的套路，越複雜、越花哨越好。而另一些則沉迷於超級能力，像神奇隊長（Captain Marvel）或超人一樣。還有一些偏好扭曲手和腿，花大量時間劈磚、石頭和木板等。怪招層出不窮，不一而足。對我而言，功夫的特別之處就是它的簡單質樸。功夫僅僅就是以最小的動作和力量，將自我情感的直接表達。每個動作都有它自身的特性，不摻雜任何使其複雜化的人工修飾。最簡單的方法往往是最正確的方法，功夫並不見得特別。越接近真功夫之道，表達就越精煉。

在格鬥練習中，很多武術套路都選擇逃避直接面對實戰，而是編排一個個「花哨凌亂」的套路，以扭曲和限制習武者，使他們從真正的格鬥理念上分心，其實，實戰的方法本來是非常「簡單」和「直接」和「非經典」的。這些花哨的招式令習武者不再看重事物的本質，焦點轉移至一些花哨的套路和人為的技巧上（這是「具組織的絕望」）。於是他們每天按部就班地「頂禮膜拜」地演練，機械地模仿實戰中的情境。他們不是為實戰而練，而只是按照理想的模式，操練一些關於實戰的情境。更糟糕的是，有些人還一味地強調超級意念和精神上虛無縹緲的秘笈，讓習武者無知地按照這套方法去做，結果是使習武者陷入茫然和詭秘的狀態。這樣，他們學的功夫有的像雜技，有的像現代舞之類的花招，但卻都不是真實的格鬥。

所有這些亂七八糟的方法都不能真正「抓住」或「控制」格鬥中不斷變化的招式，更遑論把對手當作屍體般分崩離析。因為真正的格鬥不是一成不變的，而是「活生生的現實」。如此花哨的訓練方法，只會使人麻痺癱瘓，「固化」和「制約」曾經流動的和活生生的東西。當你擺脫了這些所謂的精準、高級之類的東西，現實地看一看，這些機械人般的習武者都是在盲從他人，拼命學習那些系統式的無用固定招式和絕技。

功夫不需要漂亮的套裝和陪襯的領帶。當我們焦急地尋求精準和致命的技巧時，功夫只會停留在秘密層面。就算真的有甚麼秘訣的話，也可能因為習武者沉醉在尋找和鬥爭中，而不能真正領悟到功夫的含義。畢竟，用不自然的奇怪招式來對付對手，又有多少呢？功夫看重的是平凡中的不平凡。功夫的修煉是與日俱損，而非與日俱增。在功夫中表現聰明，並不意味著增加更多的方法和套路，而是要去除裝飾，簡簡單單就好。正如雕刻塑像的時候，雕塑者不能在塑像上增磚添瓦，而是一開始就把非本質的東西鑿掉了（即減法），這樣本質才可以毫無阻礙地再現。功夫只要一雙手，不需要那些花哨艷麗的手套，它們只會阻礙手的正常運作。

藝術是一種自我表達。方法越複雜，越限制人，表達原始的自由感的機會就越小。儘管技術在早期扮演一個重要的角色，但它也不應該太複雜、太局限、或太機械性。如果我們受它的牽制羈絆，我們就會被其局限性所累。記住，你要自然

地展現技巧而非「做」技巧。遇有襲擊時，你所使用的並非招式一或招式二（或者是使用第四節二號招式），而是當你察覺他的襲擊時，你輕輕一閃，像回聲一樣，如影隨形，自然而然地就做到了。就像我叫你時，你會回應；或是我扔東西，你會接住一樣，這些說的都是同一個道理，僅此而已。

（註解）

（一）寫作日期是一九六二年五月十六日。

（二）此文本參考中國人民大學出版社《道德經——意釋致用》。

（三）此文本參考中國古籍出版社《續修四庫全書》。

（四）此文本參考中華書局《莊子集解——內篇補正》。

（五）此文本參考三民書局《新譯列子讀本》。

（六）同註三。

（七）同註二。

（八）同註二。

（九）同註二。

（十）原文是李小龍在美國華盛頓大學求學時，修讀其中一個課程時所撰寫的。

（十一）寫作日期是一九六二年。

（十二）選錄自李小龍出版的刊物《自衞及襲擊時的心理狀態》Psychology in Defense and Attack，時為一九六一年。

（十三）此文寫作於一九六四年，是《功夫之道》（The Tao of Gung Fu）的手稿。

〔十四〕一九六七年，李小龍將此文章向振藩國術館在美國奧克蘭及洛杉磯分會會員派發。

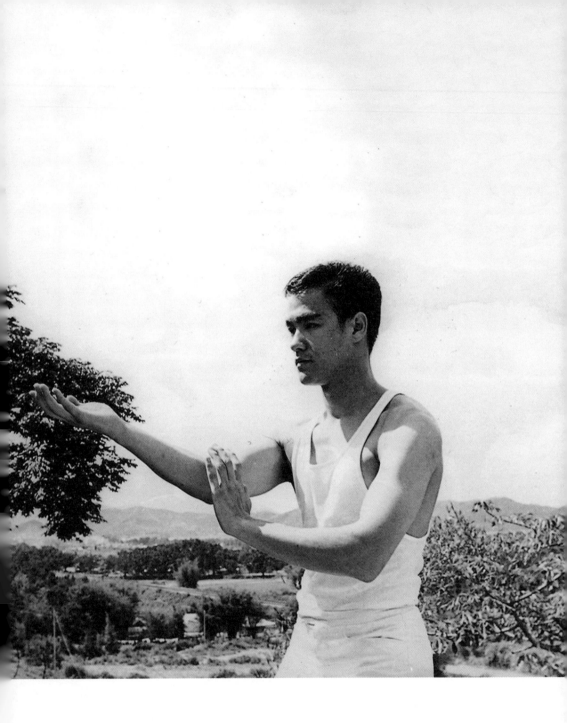

第二章

# 論哲學與武術

有些人可能認為，基本上李小龍只是個習武之人，但事實卻是，他真正熱衷的是哲學。這個事實也許會讓人們大吃一驚，但是更讓人吃驚的是，李小龍對東西方哲學都了解甚深。

這章節中的文章都是李小龍在華盛頓大學攻讀哲學時寫的，在這期間，為了擴闊自己的知識面，他努力地學習西方的理念，讀了大量書籍，如柏拉圖（Plato）、大衛·休漢（David Hume）、勒內·笛卡爾（Rene Descartes）、湯馬斯·阿奎那（Thomas Aquinas）（二十世紀五十年代，他在香港上教會辦的中學，故此在李小龍成長歲月裡，很可能受到天主教派的影響）。

另外，這些文章體現了他的世界觀或純粹哲學上的心路歷程。這時候，他對「道」，以及對形而上學一元論的研究，仍然充滿興趣，而當他接觸了西方哲學優秀的理念之後，對中國哲學的認識更日臻完善。事實上，與西方哲學的接觸，加深了他對中國文化的認識。

更有趣的是，這些文章揭示了李小龍有興趣的一些主題。雖然這些主題還仍有待李小龍逐漸成熟時，始可以更好地理解，更精確地表達。然而這些主題在他心內播下了獨立思考和理智分析的種子。無怪乎，它們是李小龍最有說服力、最發人深省的作品。

# 一、為甚麼喜歡哲學（一）

在完成《唐山大兄》的拍攝之後，我和嘉禾電影有限公司的工作人員一起由泰國返回香港。那時許多人問了我這樣一個問題：「是甚麼讓我放棄了美國的演員生涯，而回到香港拍戲呢？」

似乎大家普遍的印象是中國電影的發展仍然非常落後，人們都認為，在中國拍戲沒甚麼前途可言。對於他們提出的問題，除了回答我是一個中國人，要盡一個中國人的責任，我實在不知道還有甚麼簡單的解釋。事實上，我是一個美籍華人。

成為一個美籍華人也許是偶然，也許是我父親為安排的。那時，美國的中國人大多來自廣東，他們思鄉心切，任何與家鄉有關的東西都足以引發他們的鄉愁。在這種情況下，具有中國特色的粵劇便十分盛行。我父親是一位著名的粵劇大師，所以受到了人們的熱烈歡迎。於是，父親在美國表演了很長時間，在他帶著媽媽赴美的一次巡迴演出旅途中，把我帶來了這個世界。

但是，父親並不想讓我接受美國教育。當我達到入學年齡的時候，就把我送回了香港——他的第二故鄉——和鄉里們一起生活。可能是遺傳或環境的因素，當我在香港學習的時候，對電影製作產生了濃烈興趣。父親那時也結識了許多電影明星和導

演，其中有已故演員秦劍（音譯，原文 Chin Kam）。他們把我帶進攝影棚，給我安排了一些演戲角色，就這樣我從一個小角色開始，逐漸成了明星。那是我生命中最重要的經歷，是我第一次接觸到真正的中國文化。我被它深深地吸引著，而且強烈地感覺到，自己就是它的一部份。那時我還沒有意識到環境對塑造人的性格和品性的深層次影響，但是作為一個中國人的概念卻已經在我心底扎下了根。

從孩提時代到少年，我都是一個搗蛋鬼，讓長輩們很是失望。年少時我格外調皮，很霸道，脾氣暴躁，易怒。不僅和我年齡差不多大的「對手」都躲開我，連大人們有時都讓我三分。我不知道是甚麼讓我如此好鬥，總之遇到看不順眼的人，立刻就會湧現一個跟他一較高下的念頭。挑戰他甚麼呢？我第一個想到的就是我的拳頭。我知道擊敗別人就意味著勝利，但我忽略了以武力取勝並非真正的勝利。當我踏入華盛頓大學，在哲學的熏陶及啟迪下，我對自己以前幼稚不成熟的行為悔恨不已。

我所以選擇攻讀哲學，與我童年時的好勇鬥狠很有關聯。我常常問自己：勝利了又怎麼樣？為甚麼人們把勝利看得這麼重要？甚麼才是榮譽？甚麼樣的「勝利」才是光榮的？

於是，導師協助我選學科的時候，他認為以我那刨根究底的發問精神，最好修讀哲學。他說：「哲學會告訴你為了甚麼才活著。」當我告訴我的親人和朋友，我選

擇了學習哲學時，他們都大吃一驚。大家都認為，我會去學體育，因為從童年到初中畢業，我唯一感興趣的課外活動就是中國武術。事實上，武術和哲學雖看似對立，但我認為中國武術的理論與哲學的邊界顯得模糊。每個動作都應該有它的緣由和來龍去脈，中國武術應該有一整套有用的理論，所以我希望能把哲學精神融入武術，所以堅持學習哲學。

我對學習和練習武術從不懈怠，但當我對中國武術的歷史追根溯源時，常常有這樣的疑問：現在每種中國功夫都有固定的套路和風格，但這些真的符合創辦人的原意嗎？我的答案是否定的。形式會阻礙進步，甚麼都是這樣，哲學也是如此。哲學讓我把截拳道帶入了新的武術界領域，而截拳道則讓我的演藝生涯跨進了一個新的台階，看到了新的地平線。

## 關於人的頓悟力（二）

關於人的頓悟力，涉及一些單純的印象和意念。相比之下，單純印象比單純意念更強烈和栩栩如生，所以單純印象也是單純意念的根源。換句話說，單純意念只是單純印象的複製品。比如，我看見了一些激動人心的事物，並給這些事物打動了我。因為有這樣的印象，所以事後我會有一些想法。所以單純意念是單純印象的直接複製品，它們是一個統一的整體，不能分開來看。

儘管複雜印象和複雜意念也有類似現象，在大多數情況下都是對方的複製品（複雜意念是複雜印象的複製品），但有些情況卻不是。例如，我可以想像一個我未曾去過的地方，或者一個對藍色有色盲的人，仍可以根據自己對其他顏色的經驗，對藍色有自己特有的想法。順帶一提，「複雜意念」的含義是，它由單純意念構成。

例如，蘋果由顏色、味道、大小等特點組成等等。

# 生活 —— 事物的整體性 [三]

許多哲學家都是說一套，做一套，他們所教授的哲學與生活的哲學大相逕庭。哲學正瀕臨一種信仰的危機，人們只宣稱信仰甚麼，但很少付諸實際。這是由於哲學並不是活生生的，而是一項追尋理論上的知識活動。大多數哲學家都不是為了要將哲學理念訴諸實踐，而是要將哲學知識理論化，思考哲學問題而已。正因為要思索一件事故需置身事外，和它保持一定的距離。

在生活當中，我們總是很自然地接受了所有我們看到的東西，而且大體上也不存有甚麼疑問和顧慮。但是哲學精神就是要對生活的一切事情存疑，努力地把現實轉化為疑問。如問這樣的問題：「我眼前的椅子真的在那裡嗎？」「它能自身存在嗎？」因此，哲學不是順其自然地生活，讓生活變得更輕鬆，而是將其複雜化，用無休止的疑問來替代世界的平靜。就像問一個正常人他是如何呼吸的，那麼當

他有意識地描述那個過程的時候，他馬上就會感到呼吸困難。那麼，為甚麼要擾亂我們流暢的生活呢？為甚麼要製造這樣人為的麻煩呢？人能呼吸，這就夠了。

西方人接觸現實的方式主要是通過理論，而理論始於否定現實——談論現實，環顧現實，抓住能吸引我們感官的東西——而不是思索，然後把它從現實中分離出來。因此，哲學一開始就會說，外在世界並不是一個根本的事實，所以任何以外在世界的事實為前提的假設，都不是充份有力的假設，它們的存在值得懷疑，故此它們需要被分離、被分開，然後被分析。就好像有意識地站在一旁，嘗試做一些無可能的事。

法國偉大哲學家和數學家笛卡爾，提出了以上問題。既然萬物的存在都不確定，包括自身的存在也是如此，那麼世上除了懷疑的陰影之外，還有甚麼不令人懷疑呢？當一個人對世界產生懷疑，甚至懷疑整個宇宙剩下甚麼時，不妨讓我們站到世界之外一會兒，跟著笛卡爾，看看世界到底還剩下些甚麼。

根據笛卡爾的看法，「我思故我在」，世界剩下的就是懷疑本身了。因為對於任何可疑的事物，它看起來一定像真的。同樣，整個世界看起來都很可疑，除卻那些看起來都像真的。懷疑即是思考，思考是宇宙中唯一不被否定的現象，因為否定本身就是思考。當思維存在時，我在懷疑，我在思考，自然就說明了人的存在，因為任何思維都必須包括思考的主體即是人的存在。

在中國的道學和禪學中，世界是一個不可分離、相互關聯的場所，任何一部份都不能離開其他部份而獨立存在。也就是說，沒有暗淡無光的星星，就沒有明亮熠熠的星星；沒有漆黑的天際，也就沒有明亮的星星。對立事物總是相互依存，而非相互排斥，個人和自然不再存在任何衝突，而是和諧渾然地成為一體。

所以如果思考存在的話，思考的人和被思考的世界也就都存在，一個事物的存在，也是為另一個而存在，它們之間不可能分離。因此，世界和我都是積極關聯的；我看著這個世界，世界被我看著。我存在於世界，世界為我而存在。如果沒有事物可看、可思考、可想像，我便看不到、思考不到、想像不到。也就是說，我不會存在。一個可以肯定而且很重要的根本事實就是，物體和世界是共同存在的。離開對方，任何一方都不能單獨存在。除了我同時關顧物體和外界環境，否則我無從了解自己。同一個情況，除非我思考事情，否則我就沒有思考，因為思考事情讓我認識自己。

僅僅談論意識的客體是徒然的，不管它們是如何有感情或枯燥無味，一個物體必須要有一個主體。主體和客體是一對互補物，像所有其他事物一樣，它們是一個整體的兩半，相互促進。當我們握住中心時，如果從旋轉的圓心看出去，那麼對等的兩邊都是一樣的。我不是去經歷某事，因我本身就是經歷。我不是某種經歷的主體，因我就是那種經歷。我就是意識，除了我之外，別的都不是我，也不存在。

因此，不是因為熱，我們才出汗，出汗本身就是熱。這就好像是說，太陽就是光，是因為太陽發出光。這種奇特的中國哲學觀點並不為人熟知，因為我們根深蒂固的觀點認為先有熱，身體才會出汗。換另一種說法也許讓你驚訝，就像說「芝士和麵包」，而不是說「麵包和芝士」。這種令人驚訝，而且看起來違背常理的說法，也許會在下面「水中月」的討論中得到澄清。

## 水中月

水中月的現象可以用來比作人類的經驗。水是客體，月亮是主體。當沒有水時，水中就沒有月亮，反之亦然。但當月亮升起時，水並沒有等待著要去反映月亮的影子，同樣即使最微小的水滴湧出，月亮也沒有想到要投射自己的影子。因為月亮並沒有意圖投射自己的影像，而水也不是故意反映月亮的影像。「月印萬川」的景象是月亮和水共同協作的效果，水展現了月亮的光輝，而月亮顯示了水的清澈。

世間萬物都具有真正的關係，大家相互依賴，主體創造了客體，同樣客體也創造了主體。這樣，知者不再覺得自己和所知的事物相分離，體驗者不再覺得自己和所體驗的事物相分離。因此，整個關於從生活中獲得甚麼，從經驗中有所求的看法都是荒謬的。從另一角度說，這樣一個事實越來越清晰，除了我與萬物為一體之外，再也沒有離開萬物而有意識的「自我」，這一具體事例就變得十分生動。

唐朝的高僧臨濟說過：「在佛中，並無可努力之處，唯有平凡而一無特別。用自己的飯，挑自己的水，做自己的法事，一旦累了，倒頭便睡，無知者會笑我，但智者卻會知我。」人並不是在某個概念或者科學定義下的生活，因為生活的本質就在於生活之中。比如你沉醉在歡樂之中時，不會站出來一會，檢視自己是否在這種歡樂的場合中獲得了最多的快樂。你也不會刻意思考自己是否感到快樂，因為你感覺到自己高興就行，肯定不會錯過這大好時光，浪費在這些無謂的思考上。

當我們活著的時候，生命便是存在的——生命之河暢通無阻，所以活著的人並沒有意識到自己就是活著的，因為生命就是存在的本身。在生命長河之中，生命就是存在的，沒有甚麼疑問可言，因為我們此時此刻就活著！完整的意識不會竭力去思考如何分離那些原本不可分的事物，而一旦完整的事物被拆開，事物也就不再完整了。拆開的汽車零件不都是放在那兒嗎？但是它們卻不再是原來的汽車了，缺少了以前的功能，也喪失了曾經有的生命。所以為了全心全意地活好每一天，答案就是，生活就是生活本身。

# 剛柔並濟

在武術藝術中，剛（陽）和柔（陰）相互補足，相互依存。如果將「剛」挑出來，並從「柔」的角度去看它，「對立」的概念就得以形成。有些事物一旦有了區別，

那麼必定會有某種事物相應暗示他們的對立面。

表面看來，剛和柔是對立的，但事實上，它們卻是相互依存的，並且相互補充成為一個整體。剛柔的意義本身就是兩者互為前提，形成彼此，有了彼此才相互完整。事物的統一性、完整性是中國思想的一個特徵。在漢語中，所有事情都從整體上來看待，因為它們的意思都源自對方。例如，漢語的「好」和「不好」，結合在一起便會體現事物的「品質」（不論優秀或低劣）。同樣，漢語中的「長」和「短」，合在一起就是「長度」；而「買」和「賣」結合在一起就是「買賣」，形成現代的常用語「交易」。

所有這些例子告訴我們，任何事物都有一個互補的部份，它們相互組成一個有機的整體。現在來看一下剛和柔的「統一性」。正因為我們不會偏袒任何一方，好讓我們能真正欣賞他們的「好與壞」。不單每個事物都需要一個補充的部份，就算在「統一」的事物內部，也具有其補充部份的特徵。換句話說，柔中有剛，剛中有柔。在任何情況下，不管柔或剛，決不會孤立地存在。因為孤立存在會導致走向極端，走極端斯為惡也。

# 二、道家的宇宙論〔四〕

道學是關於宇宙基本統一性（一元論）的哲學，統一性主要體現在逆轉，陰陽對立，循環往復，週而復始。它還說明了所有標準的相對性、回歸太一、天命智慧以及萬物的起源等。由此，道家哲學自然而然地擺脫了衝突和鬥爭的慾望，也擺脫了利益之爭。因此，這為基督訓誡中所講述的謙卑和溫順的教誨，找到了一個合理的根基，人們也從而養成溫順的性格。道學強調不抵抗以及輕柔的重要性。

《道德經》的思想是在無為感下的自然主義。也就是說，不要採取任何不自然的行動。意思是凡事自發、自然而為，即要順從一切處於自然狀態的事物，允許它們自發的轉變。這樣，道即達到了一種「無為而無不為」的狀態。在日常生活中，道的彰顯在於製造及培養事物時，不會佔據之，以自然之道與所有人為的方法如規章、儀式等等相互配合。這也是為甚麼不喜歡拘泥於形式，不注重人工修飾的原因。

在這裡，自然之道可以比作水之道。女性和嬰兒總是被認為是弱者，這是弱者之道。而在讚揚弱者的時候，最大的重點是強調「簡單」。簡單的生活平淡無奇，不在乎利益，不要小聰明，沒有自私，慾望滌除，這就是「大成若缺」和「大盈若

沖」的生活。這樣的生活像光一樣明亮，卻不炫目。簡而言之，這樣的生活和諧統一、美滿平靜、持久，具啟迪性、和平以及長久。

## 陰陽〔五〕

和諧是世界秩序的基本準則。作為宇宙中的力量，陰和陽永遠是互補的，而且在持續變化中。歐洲的二元論視物體和形而上學為兩個不同的實體，當作原因和結果，但是它們永遠不會像聲音和回聲、光和影一樣，成雙成對地出現，像象徵所有事物產生的中國符號「陰陽」一樣，有陰又有陽。

在歐洲，二元論哲學理論處於最高統治位置，支配著西方科學的發展。但是隨著原子物理的誕生，結果主要透過論證實驗獲取，人們開始否定二元論。從那時起，思維又回到了古代道家的一元論。

在原子物理上，物質和能量是沒有區別的，也不可能把它們區別開來，因為它們實際上是同一個本質，又或是同一個單位的兩極。現在，已經不再可能像機械科學時代的愛因斯坦（Einstein，物理學家）、普朗克（Planck，物理學家）、懷特海（Whiteheod，數學家、邏輯學家、哲學家）和金斯（Jeans，物理學家）那樣，給重量、長度或時間等下一個絕對的定義了。

同樣，道家哲學本質上是一元的，反對針灸有其起源和發展。中國人認為整個宇宙由兩大原則即陰陽所支配，「陽」代表正面的、積極的和肯定的；「陰」代表反面的、消極的和否定的。他們認為，任何有生命的或沒生命的存在都是這兩種力量不斷的相互作用而引起的。物質和能量、陽和陰、天和地，本質上都被認為是一個整體，或是一個不可分整體的兩個共存的極點。

功夫作為最古老的自衛形式，也可以被界定為是自衛藝術的智慧精粹和奧妙想法，從來沒在整體性和理解深度上有任何優勝之處。功夫的意思是「通過訓練和紀律來探究事物之道」。功夫既可以強身健體，又可以提高精神修養，還可以作為自衛之用。

功夫的目的就是強身健體，陶冶情操和自我保護。它的哲學是由道學、禪學和《易經》共同組成——在逆境中讓步，能屈能伸，能夠很和諧地適應對手的招式，而不是格鬥或反抗。功夫可以說是中國人試圖揭開自然奧秘的方法，和諧與冷靜令中國功夫與眾不同。習武者應拋棄所有個人逞強及競爭的形式，並練習自我遺忘的藝術，不僅僅與對手分離，更要與自己分離——達到超脫於一切之上的境界。

而柔順和專心並不排除「剛」勁，因為力量是柔所必要的一部份，再者如果剛要能起作用的話，剛和柔又是缺一不可的。如果防守的一方主動應戰，那麼他就會

偏離自然天性，與道失之交臂。如果他順應積極進攻的一方，反而能夠保住自己合適而持久的位置。因為防守的一方，在移動中讓自己的招式順應於進攻的一方，也就是順應自然之道，動作就是這樣形成的。宇宙賦予萬物以生命，而根據造物主的意志，萬物又都有各自的不同。

# 無心

在功夫中，招式的移動與思想的流動是緊密一致的。事實上，思想是訓練來支配身體動作的，身形隨意念而動。為了更好地演練功夫中的每招每式，必須保持意念和精神的放鬆，才能令思想敏捷及自由。為了達到這一點，習武之人必須保持靜謐與平和，及掌握好無心的真諦。

這並不是說大腦要一片空白，而是強調它必須摒棄所有的情感雜念，這並非簡單的冷酷無情或心境平和。無心的非意念主要在於真諦是，思想上做到無慾無求，達到「坐忘」的境界。習武之人運用自己的思想，就像使用一面鏡子般，既做到鏡中無物，但又做到鏡中有物。心境接納一切，但又一無保留。無為無慾，卻又隨時準備接納，以無意識支配整個意識。像維特所說：「無心是心處於無拘無束、自由自在的整體狀態，它不需要第二顆心或自我站在一旁拿著大棒監督。」他所說的意思是，讓心隨意思考，不受另一個思考者或潛意識自我的干擾。

只要讓心緒隨意漂流，就毋須努力，免除任何自我意識的干擾。自我努力的功夫消失了，另一個思想者也就不存在了。凡事都不要刻意而為，每時每刻讓一切順其自然，既來之，則安之。但是，無心並不是沒有情感和感覺，而是感覺沒有阻滯的狀態，這同時免受任何情感的影響。「就像河流一樣，水永無休止地流動著，不會停止，也不會靜止不動。」

無心主導整個心思，就像我們運用雙眼去看東西，雖然眼睛盯在某件物體上，但卻沒有費勁去看眼睛所看到的事物。老子的追隨者莊子，說過一段大意如下的話：嬰孩每天看東西，眼睛連眨都不眨，是因為他沒有觀察的焦點，沒有把眼睛盯在一件物體上，他走到哪裡也不知道要停下來，停下來也不知道要去哪裡，他將自己與環境融為一體。這是心理健康之道啊。

因此，功夫談及的注意力集中，並非是一般所指的將全部精力集中在某件事物上，而僅僅是對外界隨時可能發生的事件，保持一種靜態的警覺性。這種精力的集中就好像觀看一場足球賽，你並沒有特別關注某個控球員，而是在關注整場足球比賽的進展和動態。

同樣，習武之人在格鬥中，也不會將注意力集中在對手的某一身體部位上，特別是當他遇上很多對手時。舉個例子，如果十個人襲擊他，一個接一個上去打倒

他。他解決一個，就去對付另一個，根本沒時間讓腦子歇一會兒。不管他一拳接一拳的出擊有多麼迅速，也沒有時間在兩者之間停下來想一想。最終這十個人一個接一個地被他擊敗，致勝條件在於只有當思想能毫無阻滯地從一個物件轉到另一個物件，成功才有可能實現。但是，如果思想不能以這種流暢的方式進行轉換，那麼肯定會因為兩者相互的抗衡而失敗。

習武之人的心彷彿如洞若觀火，能高度集中精力，因為他並不依附於任何事物。他能保持精力集中，是因為當想到這個或那個事物時，並不會受其牽制。思緒的流淌就像是水灌進了池塘，隨時準備流淌出來。心的精力是取之不竭，用之不盡的，因為它無拘無束，向一切事物敞開大門，更重要的在於它的包容萬象虛空。

正如張成智把無心比作「寧靜的自省」。他寫道：「寧靜意味著思緒的平和、自省意味著生動清晰的意識。因此，寧靜的自省就是清晰地意識到沒有思緒。」

心理訓練的終極目的不是要看局部，這樣容易形成偏見。當心緒無所羈絆，它即是無處不在。當心的十分之一被佔據時，餘下的十分之九仍然是空的。習武之人應該訓練自己，讓自己的思想能夠隨意自由飛翔，而不是刻意局限在某一處。

# 無為

習武之人目標是達到自身和對手的和諧一致。不使用武力而達到和諧是可以實現的，因為武力本身就會引來衝突和反抗，故此要對對手的力量作出退讓，採取一種柔順的態度。

換句話說，習武之人推動了對手自發性的推進，不會冒險去用自己的動作來干擾對手。他捨棄了所有主觀感受和個人意念，忘卻自己的存在，與對手合而為一。在他的意識之中，他和對手變成相互合作，而不是相互排斥。當他的自我意識退讓於並非自己的力量時，就達到了功夫的最高境界「無為」。

「無」的意思就是「不」和「沒有」，而「為」的意思就是「行動」、「做」、「奮鬥」和「忙碌」。無為並不是真的甚麼都不做，而是明心見性，要讓自己的思想流動，完全不受任何內在的或外在的干擾。功夫裡的無為意味著自然而然的行為，或是意向行為，主宰人的力量是心而不是感官。在格鬥中，功夫高手都忘卻自己的存在，隨著對手的動作而動。他放棄了所有的自我反抗意念，而採取了一種柔順的態度，將意念放鬆，使動作解除了包袱。而一旦意隨念生，動作也會隨之啟動，立即展開對敵人的攻擊。但是一旦停下來思考，動作就會受到阻礙，這時對手就能馬上打倒他。因此，凡事都要發乎自然，絕不刻意或竭力而為之。

自然現象中最接近無為的是水：水是世界上最柔軟的物質，卻能穿透最堅硬的物質。水是如此的纖細，掬一捧都不可能。如果你擊打它，它毫不疼痛。戳它，它毫髮無損。割它，它不可能被分開。它沒有自己的形狀，而是根據盛載它的容器的形狀而變化。

所謂「無為」就是「無藝術」的藝術，「無原則」的原則。從功夫上看它，真正的初學者根本不知道怎麼防禦和攻擊，更不知道怎麼為自己打算。當有敵人襲擊時，他會本能地去抵抗，因為他只會這麼做。但是，一旦開始接受訓練，就會知道如何防禦和攻擊，以及該在哪裡運用其他的技巧——這時他的思維就會在某些情況下「停」一下。因此，無論何時他企圖攻擊對手時，都會感到某些異常的阻礙（因為最初的天真和自由都已經離他遠去了）。但是日復一日，年復一年之後，當技藝越發精湛，身體的反應以及掌握技巧的方法，就越發接近無心的狀態，再次回到習武之初一無所知的心態，起點和終點在此相會。唱歌時，人們從低音音階唱到最高音階，這時候人們會同時發現，最高音原來就在最低音旁，二者是互為毗鄰。

以此類推，達到臻於完善的最高境界後，習武之人變成了對道一無所知的傻子，忘掉了所有學過的東西，計算也不會了，剩下的只是無意識。而達到最高境界時，身體和四肢都能自發運作，不需要意識的干擾。技術是如此的自發自如，以

至於能完全擺脫意識行為。這就是為甚麼中國人說，最高的武術境界是幾乎毫無意識的境界，也就是無心和「坐忘」的境界。

## 放心〔六〕

「放心」一直都存在；但它需要一種心境配合，始能夠看得見它，那就是開放和自由。自由自在地敞開心靈，不受任何想法概念等的羈絆。我們雖然可以竭力不停地演練套路，分析戰術，聽師傅講解動作及一切一切，直到我們表情沮喪。但是所有這一切都無濟於事──只有我們停止下來思考所有這一切東西，打開我們的心，始能看清問題，發現問題。當思緒平靜時，才能把狂熱的活動隨時叫停，屆時心得以放開。這時候在兩個思想間會展現一剎那的頓悟，這是頓悟──可不是思想──得以代之而起。

# 三、論西方哲學 〔七〕

哲學的思考過程就是要取得或獲得各種知識清澈無誤的資訊。但是，某些哲學家如柏拉圖，會把倫理和道德範疇作為關注的焦點，尤其對「善」和「惡」的問題特別重視，探討甚麼是人所追求的理想生活。

柏拉圖，通過蘇格拉底（Socrates），對於特定的話題，他有陳述自己觀點的專門方法。大致有三個步驟：

（一）確定前提；

（二）通過一系列的推理過程，引導對手得出自己想說的觀點；

（三）作出總結。

摧毀所謂的「蘇格拉底論辯法」，也有三個步驟：

（一）其前提的真實性是否可以成功反駁；

（二）基於前提作出的邏輯推理是否合理；

（三）結論是錯的。

# 柏拉圖：說服的藝術 [八]

柏拉圖的《高爾吉亞篇》[九]

作者：柏拉圖

作品類型：哲學修辭，倫理學

提出的概念和主要的思想：蘇格拉底和高爾吉亞（Gorgias）討論了關於修辭運用的問題。蘇格拉底首先在討論中提出，修辭是一門「說服的藝術」。但是他同時辯稱，如果修辭家不知道甚麼是修辭，這就是無知者企圖蒙騙愚人的故事了。另外，如果一個人要講述正義的道理，首先必須要知道甚麼是正義。而如果知道甚麼是正義，這個人就是正義的，這樣自不能忍受不公，因為這就等於要這個人談論一些不知道的事情。

蘇格拉底認為，既然所有人都想做一些善事，那麼沒有人在對善一竅不通，也能行善。但人們卻能在毫不知悉下行惡事。因此，懲罰應該力求讓人改過自新，人

希臘哲學家柏拉圖相信，教育是一切的關鍵。他的主張是這樣的，一旦人學會了正義，就會公正地行事。而一個人之所以不能公正地行事，是因為不知道有甚麼正確的選擇。柏拉圖認為，每個人在本質上是努力向善的，所以所有的行為其最終結果都是善的。柏拉圖認為，道德教育是可行的。

們應該為自己所犯的錯誤承擔懲罰，而不是逃避懲罰。由上觀之，蘇格拉底認為，修辭的藝術應該是為了讓人們意識到不公的存在，以及找到解決不公的良方。卡利克勒（Callicles）則認為，「自然的約定」強調強者統治的法則。但蘇格拉底卻反駁說，智者才是強者。對於此，卡利克勒爭辯道，智者僅為自己的快樂打算；蘇格拉底不甘示弱反駁說，快樂和痛苦並不能等同於善惡。

## 蘇格拉底：善惡是對立的〔十〕

蘇格拉底引導卡利克勒，使他同意自己的觀點，善惡是對立的，兩者如水火不容，不可能同時存在。從另一方面來說，痛苦和愉快又是例外。因為當一個人特別渴的時候，他是痛苦的，他需要喝水，而這時喝水又是一件樂事。在喝水的過程中（當他口渴的時候），他同時感受到了痛苦和快樂。所以，善不能與快樂相提並論，惡也不能比作痛苦（同時，一個壞人和一個好人都能感覺到不同程度的痛苦和快樂），因為它們是不能共存的。

善和惡或者快樂和痛苦，只有另一半的存在，它才存在。而且，它們相互補充，相互促進，而非相互對抗。首先，如果沒有感覺到痛，怎麼知道甚麼是快樂呢？反之亦然。仰望天空，因為有北斗星，所以能分辨出顆顆小星。如果沒有漆黑的天空，也就沒有明亮的星星。其實並無需在善和惡之間掙扎，而是要像水波一樣，順其自然。

# 人類的本性〔十二〕

幸福是衡量一個人的道德價值。一個人越有善心，也就越幸福，幸福的近義詞。另外，一個人的價值觀也會反過來影響他做甚麼樣的工作。一旦按他選擇的價值觀去工作，就會快樂。人的正義行為（也就是公正的、倫理的、道德的行為）是甚麼？人是一個（吃睡的肉體）維持自身並延續後代的實體；人是一個有感覺的實體；人是一個有創造力的實體。

事實上，正是人的創造力，才讓他與其他動物有所不同，正義的行為是由理智和創造力所支配的。

道德行為的相對與絕對〔十二〕：

（一）認為道德行為是絕對的人認為，人的行為可以用任何傳統的方式來描述，用一定方式描述的道德行為，在任何時候都適用；

（二）有人認為，用一定方式描述的道德行為，在任何時候都適用；

（三）認為道德是相對的人則認為，隨著時間、地理氣候、經濟需求、宗教信仰等不同，道德行為有所不同；

（四）他們同樣認為，道德行為的表述也許意味著，只有行為符合公共利益的時候，才稱得上是道德的；

（五）不過認為道德是絕對的人則認為，表述道德行為的方法能夠不變地獲得界定。

客觀判斷和主觀判斷〔十三〕：

（一）如果涉及客觀問題，那麼其判斷就是客觀的。如果涉及個人對客觀問題的看法，那麼判斷便是主觀的；

（二）客觀即是事實的，主觀卻是一種看法；

（三）你認為一件事是錯的，與你要辯護、解釋、證明一件事是錯的，兩者之間有很大的差異；

（四）如果所顯示的品質是行為本身的品質（客觀的內在品質），那麼概念便是客觀的。每個人都能獲得幸福，但問題是如何獲得或怎樣採取行動獲得幸福，卻是另外一回事。

# 笛卡爾：我思故我在〔十四〕

笛卡爾是法國哲學家和數學家，因認識論而聞名。認識論被認為是「知識哲學」，涉及我們如何知道，以及我們如何知道甚麼。他的認識論觀點也引起了懷疑派的爭論，這些人認為，人們不能（或不會）確定知道任何事情。笛卡爾認為，懷疑論主要源自兩個問題：

（一）你如何認識事物？

（二）如何令人相信你真的認識該事物？（也就是說，為甚麼這是個充足理據以令人相信）

要討論懷疑論似乎不太可能。只有事情絕對合情合理及公正，人們才能接受它。令

你感到懷疑的某些事，那麼它們就太不可靠了。情況就如下述：夢——虛假的呈

現；幻覺——整體感覺上或精神上的虛假呈現。人有可能誤解這個世界的美景。

笛卡爾的《沉思錄》

作者：雷內・笛卡爾

作品類型：認識論

《沉思錄》（*Meditations*，創作於一六四一年）

（一）就身心的絕對不同發表觀點；

（二）身體服從於機械性因果定律；

（三）心不受機械性因果定律的限制，而獨立存在；

（四）笛卡爾作出這個區分是為了說明，天主教的信念和物理科學的進步與發現兩

者之間是可以調和的；

（五）《沉思錄》是笛卡爾最重要的哲學工作，包括他形而上學的主要學說。

第一沉思（大綱）：

在《沉思錄》的開頭，笛卡爾提出懷疑論的理據：

（一）懷疑是有用的，因為它可以摒除一切偏見；

（二）懷疑體現了思想如何從感官中解脫出來；

（三）懷疑讓我們能夠懷疑某些事情，特別是那些曾經一度認為是真實的事情。

關注會引起懷疑的事物：

（一）笛卡爾想擺脫一切舊有見解，縱然那些並不是全然錯誤的見解，或那些還沒有被證實是錯誤的見解；

（二）他認為真實都是從感官或通過感官得來的；

（三）儘管感官有時會欺騙人，但是笛卡爾意識到，感官認識到的東西也有可能是合理的（例如，他坐在那裡寫《沉思錄》的事實）；

（四）我們認為是真實的事情，只不過是夢裡的假象；

（五）我們能否確定當下的一切不是幻覺嗎（一個夢）；

（六）笛卡爾認為，上帝是完美的，他不會讓我們受騙；

（七）但是我們還是可能被騙；

（八）為甚麼上帝盡量不讓我們受騙，而結果我們還是受騙上當呢；

（九）笛卡爾提出了這樣一個想法：一個惡意的妖怪試圖來騙人們（可以在第四沉思裡找到更嚴謹的答案。笛卡爾認為，正是人的自由意志的誤用，才導致人們犯錯。在沒有足夠的理據支持下自負地作出判斷，為自己製造假象。至於道德上的邪惡，上帝不會為這個錯誤負責。從第一個建議來看，應該責怪惡魔。而從這個邪惡來看，應該責備人們自己。我們只有按照笛卡爾的準則，真正地接受真實的事物，這樣才能免於犯錯。）；

（十）在第一沉思的結尾，笛卡爾繼續生活在一種懸而未決的判斷狀態之中。

笛卡爾認為：

（一）心和身可以分離；

（二）心可以脫離身體（笛卡爾哲學的二元論）；

（三）人不能懷疑的是自身的存在。他必須存在，才能懷疑他是在夢中還是被妖怪所欺騙（至少應該先假設他就在那裡存在）；

（四）因此，他得出結論，人不能懷疑自身的存在（我思故我在）。

第三沉思（展示上帝的存在），有兩類論點：

（一）首先，他很直接地詢問，關於人的想法，這種想法從哪來的？從其他的生物還是他自身？或者這是否必須先有，完人才能創造出想法。也許，現今的讀者對笛卡爾用中世紀後期西方哲學框架所提供的答案，感到模糊不清。笛卡爾認為，上帝的想法包括更多的客觀現實性，而不是其他的想法（包括自己對自己的想法）。但是一個不夠完美的人，不可能創造出完美的想法。因此，笛卡爾得出結論是，他腦子裡關於上帝的想法必定是上帝將這個想法置入笛卡爾的思想中；

（二）第二類論點源自他自身存在的偶然性特點，人生就像飛馳而過的瞬間，沒有人能永久地長生不老，或是產生同自己一模一樣的繼承人。許多論點都提醒了我們，亞里士多德（Aristotel）的其中一個傳統論證。正因為這個分歧讓我們清晰地

看到新論點只是第一論點的另一版本——這裡解釋的不僅僅是偶然性的存在，或是會思考的人的偶然存在，還有「一個能思考且知道上帝存在的人」因此，原則是促使有效結果出現的因由，必須有一定真實性，那麼任何一個沒有上帝這般完美的生物，也能造就笛卡爾——或者任何一個人。

笛卡爾認為，人的有些想法是天生就有的，有些是來自外界，還有一些是兩者的結合。他決定從外界事物來思考這些想法，找出甚麼令他對事物的想法會與事物本身出現相似的原因。他相信外界發生的事情不是由他想像出來的，正如火讓他感到熱，不管他喜不喜歡，熱的感覺都會強加在他身上。人性的運作也是如此，但是本性會令人誤入歧途。笛卡爾認為，在善惡之間，大多數人都會選擇前者。

也許，我們僅僅能幻想我們所知道的外界物體的存在，即使這些想法真的來自與他本身不同的外物，也還是不能證明他本性上和某些外物相似。相反，世界上形形色色的事物差異很大（只有一個正確的），因此笛卡爾得出的結論是「不能作出肯定的判斷。」

「我思故我在」是笛卡爾的名言。從法語翻譯過來的時候⋯「我思考，所以我存在」的意思只是「我思考，所以我是個思考者」。這裡的「我在」是由「我思」推理而來，這僅僅是知識，但不是現實生活。最基本的事實不是我想甚麼，而是我活著，指的是有些人活著卻沒有思考。儘管這種人也許不算真的活

著。上帝啊！當我們要把生活與理智結合起來的時候，矛盾多麼大啊！

事實是「我在，故我思」──「我存在，所以我能思考」。雖然不是所有的事都能思考。有意識的思考不是比有意識的存在更高一層嗎？沒有自我意識，沒有人格主體的單純思考有可能嗎？有不帶情感的純知識存在嗎？有沒有物質種類是不帶感情的呢？難道我們不能感知到我們有思考？不能感覺到我們處於認知和欣然接受的行為中嗎？

笛卡爾方法論的缺點是，一開始就將自己從自我中起出來──摒除笛卡爾，摒除真正的人、有血有肉的人、渴望長生不老的人。其目的是為了成為單純的思考者──這顯然很抽象。但是真正的人還是回來了，並把自己投入到自己的哲學世界裡。

## 阿奎那：「任何我想要的顏色」<sub>（十五）</sub>

我和幾個中國朋友聊天，當提到阿奎那時，首先聽到一句引述自阿奎那說的話：

「把顏料從桶裡拿出來，你可以將這個房間塗成任何顏色，任何你想要的色彩。」

我認為這句話不是出於他的，但是接著引述的說話，幾乎可以肯定是他個人的演繹：如果一個人願意接受一個哲學體系裡的第一個前提，那麼剩下的前提他也必

須接受。這樣說我們也必須接受阿奎那和他的《神學大全》（Summa Thelogica）內的第三篇文章，這是一篇討論上帝存在的文章。

上帝存在的五個證明：

（一）一個物體無可能既是移動者又是被移動者，除非該物體能自行推動自己。……因此最初必先有一個能推動自己的推動者出現，毋庸他人推動，並能自行作出推動，這就是人所周知的上帝；

（二）有必要承認有一能勝任此初始任務的正是上帝；

（三）不得不承認某些事物的存在有其必然性，而無需由其他人引發，反之這個必然之存在乃是其他一切可能存在之根、之母，而這個必然就是上帝；

（四）或多或少，事物存在等級，必定有一個促使其他所有完美事物存在的根本，而這個就是上帝；

（五）才智不可能是靠機遇和有目的地達到的，具有才智的生物得以存在，但其他所有自然界的萬物卻最終走向滅亡。顯而易見這個有才智的生物正就是上帝。

以上上帝存在的論據都建基於第一個前提，或是所謂的「證據」。因此，如果移除掉阿奎那運動論的第一個前提，那就會陷入勝任理據的第二個前提，接著會陷入第三個、第四個或第五個前提。這些爭論令人感到煩擾（儘管我早期在香港讀書期間，接受了羅馬天主教牧師的教誨），因為當中提及的事實令人透不過氣，勿論它

們的確實性，我要麼接受它們，要麼拒絕它們。

例如，經歷過痛苦，並不一定就能理解它，接受它，甚或有可能否定「這就是」的存在。但是並不是說所有人對痛苦有同一理解，都會得出同一結論。我們只要仔細地審視醫療界內的眾多病例，就會明瞭我的說話。但是，當我說痛苦「是在那兒」，並喻示著我正在經歷某些事情，並將這些事情和其他人聯繫起來，就會出現困難。我認為，這不可能僅僅是語義上的困難。從語義上來說，我們可以對一個具體的想法、概念或詞語，用大致同樣的方法作出回應。也就是說，如果這個想法、概念或詞語存在於我們的本土語言中。

但是，當一個西方人進行推理時，他會區分一些事物，而這是無可能發生在中國人身上的。事實上，中國人根本不會認同「區分」的概念，是思考過程中的其中一部份，因為中國人基本上把事情看作一個完整的整體，或是一個不可分的整體的兩個共存體。意思是這兩個共存體的意思（不管是任何事情）都源自「彼此」，且彼此相輔相成。因此，「彼此」不但不相互排斥，還會相互依靠，相輔相成。在漢語中，事物都是被當作整體看待的，因此試圖建立某種直接的因果關係是不可能的。正如，「好」與「壞」結合在一起，就是詞彙「好壞」的構成，意思就是「品質」。構成「好壞」這個詞，就需要把「好」和「壞」加在一起。同樣，「長」與「短」結合在一起就是事物的長度。「買」與「賣」合在一起則形成了新世代的「交

易買賣」這個詞彙。

事物不是相對，而是相互補充，且互補的部份能夠共存。它們不是作為因果被看待，而是像聲音和回聲，光和影一樣成雙成對，如影隨形。所以，騎單車的人要前行，就要一隻腳蹬踏，另一隻腳放鬆，這種一踏一鬆構成了不斷互動的整體。

當阿奎那開始為他的理論辯護時，預先假設了存在或存在物，在談論「動」時，就喻示了事物的存在。也就是說，事物一直在動。而阿奎那在第三篇文章中所提問的，促使我接受了他的說法「那桶油漆」，也就是他接受上帝的絕對存在。

我情願把阿奎那的教條看作是一種信念，而不是「理智」。當理智山窮水盡之時，我不能，也不會「嘲笑」信仰。中國人明白到，最真實的是無法用語言表達的，亦不需要努力證實，作出假設，甚至將自我分離，放棄對真理的追尋，並停止所有心理活動，緊緊抓住自我意識，以獲得精神上的收穫。因為中國人相信人只不過是一個簡簡單單的人而已！

〔註解〕

〔一〕節錄自李小龍於一九七二年發表於台灣報章的一篇文章〈我與截拳道〉。

〔二〕節錄自一九六四年二月十八日，李小龍於華盛頓大學撰寫的文章。

〔三〕寫作日期是一九六三年。

〔四〕同上。

〔五〕同註三。

〔六〕寫作日期是一九六〇年。

〔七〕這篇文章發現藏於李小龍在華盛頓大學的哲學筆記內，寫作日期為一九六三年一月七日。

〔八〕同上。

〔九〕同註七。

〔十〕寫作日期是一九六四年。

〔十一〕同註七。

〔十二〕寫作日期是一九六三年一月十三日。

〔十三〕寫作日期是一九六三年一月十三及二十三日。

〔十四〕同上。

〔十五〕寫作日期是一九六四年。

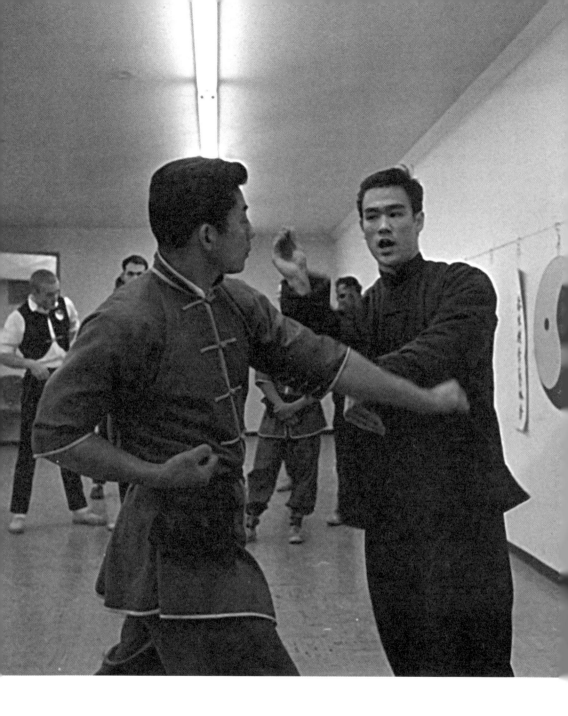

# 第三章

# 習武者的心理素質

正正就是李小龍所具備的思想，將他與同時代的武術家分別開來。應該說，人與人都有所不同，獨一無二。因此，對於李小龍對思想以及其運作有極大興趣，我們不應該感到吃驚。

他家裡的圖書館內藏有許多心理學和心理療法的書，這些書都是這個領域中的佼佼者所著的。李小龍認為，自己沒有資格談論心理學方面的事情。但是，他用了大量時間研究相關領域是值得注意的事情。李小龍花了很多的時間，徜徉在書本之間，與著名心理學家榮格（Carl Jung）、羅傑斯

（Carl Rogers）以及完形療法的始祖
皮爾斯（Frederick S. Perls）為伴。

研究心理學家心理診所裡這些成
百上千的病人的症狀，對李小龍
的個人思想過程產生巨大影響。

這些心理學家的許多看法及名
言（最值得注意的是皮爾斯的想
法，在這章節中將會講到），他
都逐字逐句地抄寫，徹徹底底地
接受他們的觀點，以此來更好地
理解人的心理，從而理解自己，
也是為了幫助他習武的徒弟更好
地了解自己。李小龍潛心研究心
理學的一個最直接的結果是，就
是他能夠進一步拓寬他的領悟
力，能更深一步地領悟他個人與
社會的關係。

99

# 一、完形療法的筆記

健康是一個能恰當地均衡協調「我們」是正在思考，而不是擁有思考）。生物是整體運作的。我們並不是部份的總和，而是組成這個生物的所有不同細節的微妙總和。「我們」並不是一個肝或一個心，「我們」根本就是肝、心、腦袋及其他器官。

為了推動發展進程以及開發人類的潛能，以求：

（一）超越社會角色的扮演；

（二）填補個性的空洞，讓人再次完整。

焦慮是我們本身就具有的興奮情緒，但是如果我們不能確定自己的角色，我們會顯得猶豫不決，心臟加速跳動，所有的興奮情緒不能正常運轉，這個時候我們會感到怯場，那麼這種興奮情緒就會停滯下來，且被抑制。焦慮就是在這種情況下形成，在當下和過去間形成一道裂縫。如果你身處當下，你又敢於創新，你就具有創造力。因為當下你的興奮情緒，均是自發，而一發動即轉化成自然行動，所以你不會感到焦慮。

生活的意義就是活著，它不能被轉賣、概念化、強行塞進固定的制度中去。我們明白到操縱和控制最終都不能帶給我們快樂的生活，有自己立場、培養自己興趣的人，才能支持自己全部的個性，放鬆自如！一點不錯，確實如此。

我做我的份內事，你做你的份內事。

我在這個世界上活著，不是為了滿足你的期望。

你在這個世界上活著，也不是為了滿足我的期望。

你是你，我是我，如果我們偶然相遇，那將是一件很美的事。

如果不能，那也沒辦法。

一旦有了自己的性格，你便會發展一套僵化的系統，可以預料你的行為會變得很呆板，那麼你就會喪失運用你所有的資源，來自由應對世界上各種情況的能力。

你總是預先決定好用一種方法來處理事情，也就是性格使然。所以，我認為最富有、最有生產力、最有創造力的人，就是那種沒有性格的人，這聽起來是一種悖論，但卻不一定是錯的。在我們的社會裡，總是要求一個人要有性格，特別是要有一個「優秀的」性格。因為那樣的話，他所做的任何事情就可以預測了。人們就可以將他分門別類，及進行種種劃分。

# 生物與所處環境相適應的關係

其實「自我界限」並非固定不變化的。如果它是固定的，那麼它便會形成性格、盔甲，就像烏龜的外殼一樣。自我界限正是自我和其他人的分野。

（一）自我界限的兩種現象就是認同和疏遠；

（二）在自我界限之內，通常會有凝聚力、關愛和合作；但在自我界限之外，卻存在懷疑、陌生和不熟悉。

（三）吸引和排斥的極端情形：喜好和反感。兩極分化，在心理界限之內，我們可以感覺到熟悉感，感覺到甚麼是對的；但在界限之外，我們則感覺到陌生及不對勁。好與壞、對與錯，關鍵只不過是在心理界限之內還是之外，看你在籬笆的哪邊吧了；

（四）改變的願望乃基於對現實的不滿。每次想改變自己時，或者想改變環境時，都是因為你感到不滿；

（五）憎恨能將別人踢出你的自我界限之外，達致疏遠、離棄。

如果我們不能接受自己的想法和感覺，就會想方設法離棄它們。當然我們可以堅持一些好的想法，但是這種堅持是有一定代價的，因為我們同時不得不離棄我們部份很多寶貴的想法。我們之所以只運用了一小部份的潛力，是因為我們不願意

接受自己，或者說，不接受這個「社會」。隨便你怎麼稱呼它，總之就是不願意接受我自己或你自己，不願意接受那個出生時或構造時就成形的生物。

你不應該容許自己——或者應該說你不獲准許——做回你自己。如果這樣的話，你的自我界限將會一而再，再而三地萎縮。你的力量，你的能量也變得越來越萎縮，而你應對世界的能力也越來越小，並越趨僵化，越來越受你的性格所支配，以先入為主的模式，按既定性格處事。

一個活生生的機體生物包含了成千上萬的演變過程，當中每一步演變都要和生物的界限以外的其他媒介互動。所以，有必要跨過那個界限，而這就是所謂的接觸。我們接觸時，就取得了聯繫，把自我界限伸展到爭議性的事物上。如果我們僵化不變，故步自封，便不會發展，原地踏步。

活著的時候，就會消耗能量，我們需要能量來維持身體機能的運轉，這個運轉過程稱為新陳代謝。不管白天黑夜，生物與環境之間的新陳代謝，以及生物內部的新陳代謝，都在不停地進行著。完形是一個有機的功能（行走——口渴——行走）——這個情況才剛剛結束，下一個未完成的情況就已經取而代之，這就是說，生命事實上就是基於一系列無止境的未完成情況——不完整的完形。當一個情況始剛剛完成，下一個情況瞬即出現。

# 現時基本存在的三種哲學

（一）空談主義。紙上談兵，根本沒有付諸實踐。用科學語言解釋，即是經常扯到無關痛癢的事，永遠觸不及問題的核心；

（二）應該主義。應該這樣做，應該改變自己；不應該那樣做──成百上千的指令，但是卻從來不考慮別人對所謂應該做的事到底能做到多少。不僅如此，大多數人都期待運用魔法咒語，只要說一句「你應該做這個」，就會對現實產生實際影響；

（三）存在主義。存在主義想摒棄概念，而是倚靠意識原則或者現象學行事。現在的存在哲學所遭遇的挫折就是，需要從別的哲學思潮中尋求支持。存在主義者會說他們是不相信概念的，但是你看看存在主義哲學家們，都從其他傳統、流派借用一些概念。布伯（Buber）從猶太主義，田立克（Tillich）從基督主義，薩特（Sartre）從社會主義，海德格（Heidegger）從語言，賓斯瓦格（Binswanger）從心理分析。

完形療法是第一個有自身學科特點的存在哲學，這門學科的立足點基於自身完形的構成，因為完形的構成或者需要的產生，乃生物的基本現象。完形療法尋求與醫藥、科學、以及整個宇宙上的其他一切事物和諧共存，密切合作。

生物就是一個處於平衡中的系統，這個平衡的體系必須正常運行，稍有任何不平衡感應都需要予以糾正，由平衡予以互補。事實上，現在我們體內有成百上千個未完成的情況，那麼為甚麼我們的大腦和身體沒有完全陷入混亂，每個系統還在有條不紊地工作呢？我還發現了另外一點，從適者生存的角度來看，最緊急的情況頓成為控制者、引導者，最終掌控環境。

當出現最急迫的情況時，不管任何緊急情況，你都會意識到，這將會獲優先處理（例如，如果突然失火，你得緊急逃跑──縱然由於缺氧，上氣不接下氣，急須停下來歇一會，還得再逃命）。

## 自我調節與外在調節

要切記和理解，也是最重要的一點是，意識本身或純粹意識能夠起治療作用。因為具有完整意識，人們就能意識到生物可以自我調節，就能毫無干擾地讓生物自我進行調節，我們可以完全信任，生物自我調節的智慧。而與之相對的是，病理學的自我操縱、對環境控制等手段，病理學肆意干涉微妙的自我控制能力。

我們對自己進行自我操縱時，經常用「問心無愧」這個四字詞合理化自己的行為。這只不過是一個幻想，常見於父母對子女進行操縱時作為借口。簡直是「好心做

壞事」，任何按照理想而改變的意圖，到頭來達到的往往適得其反——譬如宏大的新年願望、不顧一切要與眾不同、嘗試掌握自己的命運等等，種種到頭來還是一事無成。

## 勝利者和失敗者

如果我們願意駐足在世界的中心，不是以我們自家的電腦或其他事物為中心，而是真正地處於中心，那麼我們就能得心應手，看到每件事情都有兩個極端，看到光不可能和黑暗分離而獨立存在。如果它們是相同的，你就不能再意識到它們之間的差異。同樣如光一直存在，你就不能體會到光到底是甚麼。故此要了解光，光和暗就必須具有交替的節奏。

如果我們考察一下兩位丑角，一個是勝利者，一個是失敗者——在我們幻想的舞台上上演自我折磨的遊戲，我們通常會發現，這兩個角色的情況如下：通常得意的勝利者代表著正直和權威，他深知這條規則；他未必事事正確，但卻永遠代表正義。勝利者總是盛氣凌人，想操縱別人，他總是教訓人說：「你應該這樣做」和「你不應該那樣做」。勝利者總是動輒以大災難即將降臨來唬嚇及強求他人：「如果你不這樣的話，那麼你就不會得到愛情，不能上天堂，或者說你死定了……」等等之類的話。

反之，失敗者總是採用防禦性的戰術，或將「對不起」常掛在嘴邊，又或力圖騙人家的歡心，更甚的是裝出一副可憐相等，失敗者沒有權力。如果失敗者是米奇老鼠的話，勝利者就是超級老鼠。失敗者總是採取這樣的策略：「我盡了最大努力」、「看，我一遍一遍的努力，總是失敗，我也沒辦法。」、「我有良好願望的」。所以，你可以看出，失敗者很狡黠，會藉詞逃避，往往勝過勝利者，他們不像勝利者那麼表露真面目，所以失敗者和勝利者一直爭奪控制權。被劃分成控制者和被控制者兩個角色就像父母和孩子那樣，互相爭奪控制權，都想佔上風。勝利者和失敗者的內部爭鬥永遠沒完沒了，他們都得為自己的生存決一雌雄。

這就是著名的自我折磨遊戲的基礎。我們經常想當然地認為，勝利者就是對的，事實是在很多情況下，勝利者不可能達到完美要求。所以，如果你給完美主義詛咒，那你就是肯定完蛋。這種理想主義是一個標杆，它讓你有機會恫嚇自己，嚴責自己和他人。由於這個理想是達不到的，你根本就永遠也達不到那個完美主義的標準，你只是迷上了這個理想。換言之，自我折磨、自我糾纏、自我懲罰也永遠沒有終止。完美的理想只是隱藏在「自我改進」的面具後面，永遠起不到甚麼作用。

如果一個人想符合勝利者的完美主義要求，那麼結果只會是「神經崩潰」，或是為爭鬥陷入瘋狂，但這卻是失敗者其中的一個工具。一旦我們認識到自己行為的架構，就會在「自我改進」中，將勝利者和失敗者作出分野。同時一旦通過傾聽，

理解到如何將這兩項爭鬥不已的丑角融和一致，我們將會意識到，我們不能有計劃地改變自己或改變他人。這是一個關鍵點，許多人一生都致力於實踐何謂「應該」的理念，而不是去實現。這種在自我實現和自我形象實現兩者之間存在的差異非常重要，很多人都只是為他們的形象而活。

某些人具有自我意識，然而更多的人心中茫然，因為他們都忙著把自己設想成這樣或那樣的人。這又是理想的詛咒，這個詛咒就是不要做回自己。每個外界的控制，甚至內在化的外界控制──「你應該」──戕害了生物的健康運作。只有一件事情必須做的就是應該控制這種狀況，如果你理解所處的狀況，任由所處的狀況控制你的行為，你就會學到怎麼應對生活了。例如，你不按固定程式駕駛，而是按路面狀況駕駛（搏擊實戰也是一樣）；又如當你累了的時候，又或下雨的時候等，你開車的速度會有所調節。我們對自己越沒有信心，與自己整個世界的接觸就越少，我們就越想控制他人。

當下就是經歷，也就是意識，也就是現實。而完形療法正是現象模式（意識到甚麼是）與行為模式的結合（現在的行為）。

四種基本哲學模式：

（一）空談主義把任何情感上的反應或其他真實的情感都排除在外，儼如人是物件

一樣。在心理療法中，空談主義建立在理性和智慧之上。而且，治療家對「演繹」遊戲中的看法是：「這就是困難的癥結所在。」這個模式建基在不接觸之上；

（二）應該主義在你的成長過程中，反覆強調「你應該做甚麼」和「你不應該做甚麼」，令你浪費了大量時間和自己玩這種「應該的」遊戲，所謂的「勝利者和失敗者的遊戲」，又或「自我改進的遊戲」，甚至是「自我折磨的遊戲」。應該主義是基於對現實的不滿而衍生的；

（三）存在主義的模式採取的是為求實現真相的不斷嘗試。問題是甚麼是真相？真相就是所謂的「拼裝遊戲」而已；

（四）完形療法試圖通過事件產生的方式來理解其存在，嘗試理解為何，而不是為甚麼。方法是通過完形療法廣泛的形成，以及未完成狀況所產生的壓力，這是一種生理因素。在完形療法中，我們試圖對每個事件保持一致性，特別是與自然，因為我們都是自然界的一部份。

# 二、思考是角色的演練

思考就是在想像中扮演自己所飾演的社會角色。若然到了要上台表演的時刻，你還不確定表演是否大受歡迎，你就會怯場。怯場在精神病學中有個專門的名字叫做焦慮症。「在考試的時候要提些甚麼呢？」、「上課時要講些甚麼呢？」情況就如你遇見一個女孩時會想到「穿甚麼才能給她一個好印象呢？」等問題。這些排練都是為了將要扮演的角色。在恐懼中，我們部份個性或潛力未能獲得正常發揮。

「連續意識」、「發現」和「成為」都很清楚各自的實際經歷，如果你能夠一直保持這種想法的話，你即將遇到一些不愉快的經歷——這個不愉快的關鍵時刻是對現在所有經歷的不停干擾。這種「連續意識」的干擾，使人無法趨向成熟，使心理治療未能療效，使婚姻陷入泥沼，以及使內在衝突和矛盾得不到化解。

這種偏向性的整體目的，就是要維持現狀（甚麼是現狀？現狀就是停留在我們是小孩的這種想法）。幻想自己是小孩，因為我們害怕在現實中承擔責任；若然要扮演歷史賦予我們的角色，意味著我們必須變得成熟一些，也就意味著放棄「我們有父母庇護」的概念，我們要麼服從他人，要麼奮起反抗，或改變我們所扮演的孩子角色。

成熟是從依賴環境，發展到自立的過程。不管神經質的孩子怎樣運用潛能，都不是為了自立，而是在扮演假的角色。這些角色只是為了調動所依賴的環境給予自己支持，而不是鼓動自己的潛能。在角色扮演中，人們裝出無依無助，裝傻、求教、拍馬屁等手段來操縱環境，結果往往是我們糾纏在問題的癥結點或陷入僵局。

一旦我們無力產生支持自己的能力，而又不能獲得環境的支持時，就會出現僵局。如果一個人沒有眼睛，另一個人沒有耳朵，而另一個人沒有洞察力，最後一個人沒有情感，那將會是怎麼樣的情況呢？沉悶空虛及寂寞會讓生活變得很空虛，為了填補這些空虛，我們就需要打破僵局。僵局帶來的挫折，使我們努力尋找打破它的捷徑，挫折就是整個學習過程必不可少的一課。

## 學習過程

有兩種學習的方法。第一種是獲取信息；第二種就是找人來向你解釋甚麼概念將會有甚麼用及世界是甚麼樣子。然後你把這些輸入電腦，開始玩拼裝遊戲。那麼，這個概念真的和其他概念相吻合嗎？

不過，最好的學習方法顯然不是通過信息的計算。學習其實是一個發現的過程，揭示存在於我們的本質。我們實際上是透過發掘自己的才能、眼光，旨在發掘我

們的潛能，得以弄清楚正在發生甚麼事，發現怎樣才能擴展我們的生活，尋找任何能應對困境的方法。我認為，所有這些，此時此刻就正在發生著。

對於事情作出胡亂猜測，試圖從外界取得資訊以及幫助，都不能令你表現得成熟。所以，任何和我一起工作的人，都必須要堅持。「我正在我感覺到這；我不想再工作了」，我厭煩透了。」透過這些說話，我們能夠接著區分甚麼的現在經歷是你所接受的，甚麼時候你想逃避，又或甚麼時候你願意受苦，甚麼時候你感覺到痛苦等。能真正分清這些不同心態，才稱得上是健康的心態，接著世界才會向你敞開大門。

## 集中的過程

「集中」是說將所有對立力量加以調和，這樣它們就不會把精力浪費在彼此無用的爭鬥上，能夠聯合成有建設性的組合，並能起到相互協作的作用。

「存在」的相反是甚麼？脫口而出的回答相信是「不存在」，但是實際卻非如此，而是「反存在」。就像「物質」的相反就是「反物質」一樣。在科學上，我們終於回歸到蘇格拉底前、同是希臘的哲學家赫拉克利特（Heraclitus）的觀點。他說萬物皆流動、變遷，且萬物都是一個過程，根本就沒有「事物」存在。「沒有事物」在

東方語言中就是「無物」；西方則認為「無」是空的、虛的、不存在的。在東方哲學和現代物理科學中，「沒有事物」──「無物」──只不過是一個不斷變化的過程而已。

在科學中，我們努力尋找基本的物質，但越是發現的是其他物質。我們發現了物質運動，而物質的運動等同於能量，即是物質運動、衝擊、能量；但當中不涉及事物。事物的產生多多少少都是因為人們對安全的需要。你能操縱一件事物，你也能玩拼裝遊戲，這些概念和事物能夠湊合成一些別的事物。你能為一件事物。

「有些事物」其實只是一件事物，可見即使如「有些事物」這類抽象名詞，也能成

## 過程

要理解事物往來的意義，即要賦予事物以生命，我們必須把它們變成過程。實體化就是把事物變成過程，我把這運作稱之為爆發性、緊張性、或死亡層的運作。

如果你擁有肉體，如果你有心靈，很顯然，身心這些東西都是屬於「我」這個物體。「我」就是那個肉體及世界的傲慢擁有者──或是受鄙視的擁有者。所以，結果當我說：「我是擁有身體」，根本就沒有意識到，我就是身體及心靈本身。在完

形療法中，我們通過觀察一個人是如何運用語言，就可以看出，他越是疏遠真實的自己，就越過多地用名詞替代動詞，尤其是常常用到「它」。

如果僅是一件「物件」的話，大可把之耗盡，使其失去生命力。作為一個活著的人，我活著的時候就會說話、喊叫。而當我死了以後，我只有通過書面的詞彙「發言」，這特有的語言具有相當的表達功能。你會注意到，描述這種情況的時候，大多使用的都是一連串的名詞，而生命所要做的就是把它們串連在一起。

## 癥結（僵局——恐懼層）

一旦我們能夠理解我們不願接受的那些不愉快經歷，我們就能進入第二個層次——恐懼層，我們會作出抗阻，拒絕承認我們是怎樣的，這個層次會出現我之前所述的「不應該」。

如果我們助長此恐懼狀態及排斥心態，就會發現僵局在那刻出現了。在陷入僵局狀態的時候，感覺到不是活著，而是了無生氣。感覺到我們甚麼都不是，只是沒有生命的物體。在心理療法的每個細節中，我們都必須穿越這個封閉層，才能找回真實的自我。但大多數心理治療法學派和心理治療師卻避之則吉，因為他們同樣害怕死氣沉沉。當然，不是死亡本身可怕，而是恐懼及死亡和消失的感覺令他

們裹足不前，他們把幻想當成了現實。

一旦我們穿越死亡層，我們將看到一些非常特別的事發生，事情可以非常戲劇性，情況就如一個命懸一線的病人突然活過來。這就是當死亡層消解時所發生的事情——發生爆發。通過死亡層後，爆發是最後出現的神經層。據我看來，若要找到真我，這一進程是必要的。基本上有四種爆發性情緒：快樂、悲傷、極度興奮、憤怒。但有時這些爆發十分溫和——一切取決於消耗在死亡層的能量有多少。

就顯而易見。

基本的恐懼是害怕承認自己是怎麼的。其實如果你敢於探究自己是甚麼樣的人，你就能立刻如釋重負，會發現沒有甚麼能比解決問題，把它變成真正的自我宣言，更能發展你的智力了。突然，所有相關問題的背景都敞開了，問題的源頭也言，

不可思議且最難理解的事情是經驗及意識到當下，這些足以解決所有涉及神經質的難題。如果你充份理解這個僵局，僵局就會破解，而你就會突然發現，你穿越了這個僵局（情況就如在兩款食物中作出選擇時，很自然會選取自己偏好的一款般，自然而為）。

# 赫塞論（Hess）的自我意志論

自我意志是唯一可以不受到人為法則左右的效能。一個自由意志的人遵循的是另一項法則，也就是自己認為絕對神聖的法則——法則在他心中，即他自己的「意志」。自由意志是甚麼意思？難道不是指「有自己的意志」嗎？人類的直覺要求人能學會適應和順應他人——但最受人尊崇的是那些擁有自我意志的人，他們被推舉為英雄，而不是那些溫順的、膽怯的、懶惰的人。

一個有自我意志的人除了追求自我成長以外，別無他求。他只在乎一件事情，就是自身的神秘力量，以激發他的生存，並幫助他成長。金錢和權力既不能保存，也不能增強權勢，因為金錢和權力都是源自於人們之間的相互不信任。那些不相信自己的生命擁有上蒼賦予內在力量的人，又或缺乏自身力量的人，均嚮往通過類似金錢這樣的替代品來補償自身力量的不足。

當一個人對自己有信心，在世上他想要的僅是自由而單純地活出生命，他會把所有那些過份誇張和價格高昂的財物，都視之為身外之物。無疑，擁有和使用它們或許是快樂的，但他清楚知道這些不是生命的本質所在。他的生命，唯一追求就是沉默的、不可否定的內在法則。習以為常的人是難以適應這些法則的，但是對自由意志的人來說，這就是他們的天命和神格。

# 走向自我解放

最佳的方法是培養抵抗的能力。哪裡出現抵抗，哪裡就有有欠理解。所謂「訓練有素」的思維，其心思其實一點也不自由。一個所謂好的方法往往苛求精準，將思維規範在特定模式中——凝結。固定模式明確地將之訓練成某一類墨守成規的人，而墨守陳規、循規蹈矩永遠不會帶來自由（思想自由流暢）。這種由外注入內在思維的枯燥訓練，根本無從回應武術實戰中不斷出現的變化。實戰是瞬息萬變的，我們必須找出全新的應對法則。

按照固定程式訓練，到頭來只會妨礙我們發現真理，因為招式不是實戰中會發生的情形。一個按照機械程式受訓的人，心中一定會裝滿偏見。試問他又怎麼能夠理解到功夫的最高境界乃出自於無形呢？

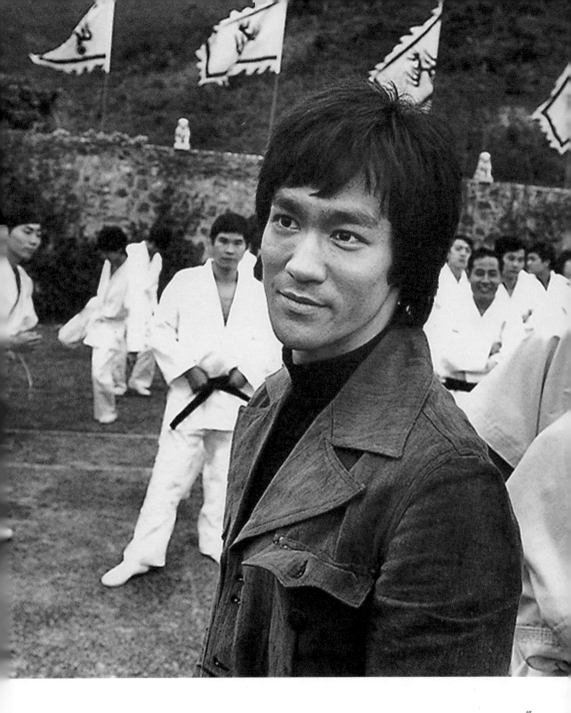

第四章

# 李小龍的小詩

工作之餘，除了撰寫電影劇本，與子女們玩樂，教導武術外，李小龍常常會擠出時間寫寫詩歌。他喜歡寫詩，是因為人的靈魂可以通過詩歌來表達情感，能夠在生命的畫布上表達自己。

李小龍也喜歡把中文詩歌翻譯成英文，並喜歡對原作者文章作出他自己在文學上的演繹。

按照美國的標準，李小龍的詩歌是相當幽暗的——揭示了

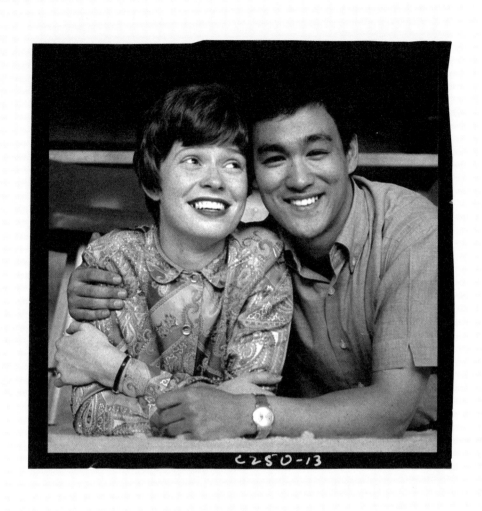

人們心靈的幽深之處。他的許多詩歌都有一個不斷重複的主題，就是對稍縱即逝的生命及捉不緊的愛的傷感，以及對人類激情的渴望和冀盼。

更重要的是，這些詩歌反映了李小龍的另一面：一個感性的靈魂在呼喚諒解、愛和友誼。他的詩歌反映了他對生活的看法：生活是要靠自己主動奮鬥，而完成這一使命的唯一機會就在今天。

《雨》

雨
黑壓壓的雲
花兒飄零　月光慘淡
鳥兒匆忙遷徙
寂寞秋天到來之時
分離也近在眼前

飛快地聚集
飛快地劃過
雲層掠過天空

說了很多　仍未道出
心底由衷的感覺
分離的日子會很久
但只需緊記
緊記我會永遠牽掛著你

美好的時光也許不復返
當白晝愈發短暫
黑夜愈發悶長
分別也近在眼前

當夜的沉寂吞噬著你
不安煩擾著你
讀一讀我留給你的詩
分離的日子會很久
但只需緊記
緊記我會永遠牽掛著你

《西山腳下》

明亮的太陽沉沒在西山腳下
空氣驟變金黃
在孤零零的山坡上
遠離遠方的迷霧
一條金龍佇立　眼中懷著的夢想
早已褪色和消逝在那明亮的西方

《殘陽》

殘陽悲傷地躺臥在那遙不可及的地平線上
黃葉飄零
秋風無情
山顛上
兩股山泉被迫分離
一條往東　一條往西
太陽明早會再次攀升
枯葉逢春綠葉會再出現
但我們真的要像這山泉
永遠的分離嗎

《愛情就像著了火的友誼》〔一〕

愛情就像著了火的友誼
初時火焰非常動人　猛烈
但仍只不過是火光搖曳而已

隨著愛情不再青澀
我們的心趨向成熟
我們的愛變得像煤一般
在心深處永不熄滅地燃燒著

《**再次抱你入懷**》 [二]

再次抱你入懷

我再次迷失在

自己的天堂裡

如今和你共坐在一葉金舟

自由地漂流在灑滿陽光的海上

遠遠地避開塵世

當波浪在周圍舞動　我雀躍不已

太多的光線迷亂了我的眼睛

太多的顧慮扼殺了我的本性

太多的真相震懾了我的心靈

哪怕有萬般阻撓

我們的真愛永存

攪動污泥只是徒然

濁水不會變清

只會越攪越渾

放任不管

它卻會變清

正所謂清者自清

125

《溪水奔流向東或向西》〔三〕

所有的溪流　或東流或西流
最終必奔向大海
那條來自內陸的水流
靜靜流過那孤島

金銀色鵝卵石混雜在一起
海草海藻縱橫交錯
山頂積雪匯成溪流
漸匯成洶湧的波濤

盈滿呈弧狀的溪流
與灰沉沉的浪競逐
如同心跳般
被扯進波濤匈湧中

源自山峰的波濤
變成雕鑿岩石的錘子
刻好形狀　拋光石面
不論圓石　岩石　沙粒
在那最後一線的日光猛照下
波濤輕輕的湧上岸邊
倦透的水母
微微在安躺池子裡

《盪舟在華盛頓湖上》

我活在夢中

夢來了又去

只剩下孤獨的我坐在船上

任它自由地滑過平靜的湖面

天空遠遠的　愛人遠遠的

靠在樂上　我望著遠處的湖水

鴛鴦肩並肩地游過靜止的水面

燕子成雙結對地飛過湛藍的天空

火焰的太陽漸漸消失在遠處的地平線

影照出太陽潛在的猛烈和光彩

落日趕忙發出剎那的餘暉

落日理應處處表現得平靜

但這個黃昏恍如柔情和看不見的絲絲情意

這一切令我的心徒增憂思

皎潔的明月在湖上升起

銀色的光芒灑滿了地平線

我凝視著湖水　水就如這夜一般明亮

當雲層飄過月亮

我在河中看見他們的倒影

感覺就像在天空中盪舟

就在這刻　突然想到你

在我心中浮現

湖水安靜的睡了

聽不到波浪的細語

躺在船上

試圖在夢中尋找到你

但是啊　沒有夢

出現的　僅僅是黑暗中一點點移動的

火光　那是一艘遠遠經過的船發出的

《那一刻》

那一刻
四周一片寂靜
時間停止了
夢想的王國實現了

# 《漫步在華盛頓湖邊》

微風輕拂岸邊

是那麼涼快　那麼柔和

湖泊和天空在遠處聚合為一線

恍似一片落日的紅光

慢慢地踱步

沿著寂靜的湖畔

熄滅了我所有的躁動

湖泊深深的沉默

冒出來冷冷的燈光

鱗次櫛比的房子

沿途受擾的青蛙　匆忙逃走

令人眩暈的月光

從深沉而寂寞的天空灑落而下

月光中　我慢慢轉化為功夫形態

身體和靈魂融為一體

《夜雨》

長夜漫漫

獨坐一個高塔之中

聽著灑在窗外的秋雨

四周沒有任何人的聲響

除了那遲來的遊客匆匆而過外

孤獨地拍著翅膀

穿過漆黑的天空

在陰冷的月光中

一隻野鵝振翅高飛

一隻蟋蟀叫了

梧桐樹上

水憂傷地流淌

花兒悲傷的

飄落到給雨水浸透的泥土上

整個世界

悲傷寂寞透

害怕走在我的花園

為恐看見

花叢之中　有一對蝴蝶

在陽光中嬉戲

# 《相聚是一個甜蜜的夢》〔四〕

相聚就像一個甜蜜的夢

太甜蜜　又太苦澀

醒來之時

應該身處天堂

說了太多的話

但還是沒有說出心底的感覺

你從我腦中跑出來

跑進我的心裡

記住

我會永遠牽掛著你

現在

你會像夢一樣消失

僅在夢裡

我們才有機會重聚

我們可以再活一遍

像七月、八月和九月一樣再次輪迴

唉　甚麼時候

我們能再次走在一起

我和你

手牽著手

親愛的

向我的夢裡奔來吧

我們可以再活一遍

在那片綠色的土地上

131

## 《四周一片寂靜》

四周一片寂靜
時間剎那間停止了
你溫柔地墮入我的臂彎

人的一生縱未達到百歲
卻承載著千年的哀愁
當白晝變得短暫　黑夜變得漫長
為甚麼不在月光之中獨自漫步呢

又一輪明月　多明亮啊
照在我孤寂的床上
許久　我在床上思考著
被痛苦折磨著　翻滾　輾轉難眠
拿起衣服　我到處遊逛
天空中的星星和星球都變暗了
面對月亮　我充滿孤獨及猶疑
究竟滿腹憂思能向誰訴說

好時光可能一去不復返
分別也盡在眼前
我焦急地在路邊停下車來
躊躇地　我們還是握了手

雲層掠過天空
飛快地劃過
飛快地聚集
花瓣靜靜地飄零　鳥兒在山中呼喚
從此　分離的日子會很久
就讓我們多停留一會兒吧

就像山泉　我們再次分離和相聚
萬物一片寂寞
除了小狗偶爾的吠叫

《春天來了》

春天來了
夜裡　某個地方
琵琶在演奏著
歌唱青春　愉悅和愛

但是當我的心
繫著千里之外的你
它對我又有甚麼重要的呢

《我之所見》

靜靜地獨自徘徊
天空中兩隻潛逃的長尾小鸚鵡
懼怕漁人而跌了下來

兩條魚兒游著
一條白的　一條金的
在那尖椿籬柵上
一朵粉紅色的玫瑰迎向太陽

花叢中　兩隻蝴蝶飛舞
牠們或許知道想去哪裡
但卻不知道怎麼去

133

# 《蜂雀》

東方出現的光芒　似紫色的箭
一隻蜂雀展開了牠的旅程
快樂地飛過紫色的天空
尋找可人的粉紅色玫瑰

山頂之上
遠離人群的地方
粉色紅玫瑰正在等候牠的到來
牠在山頂盤旋
在玫瑰上方靜靜地等候
一直等到黎明的紫光緩緩變成了金色

到了下午
要分別了
蜂雀戀戀不捨地起飛
在玫瑰上空盤旋了三周
才飛向牠的蜂巢
遠遠　遠遠的向東方飛去

我透過窗戶看著這一切
白晝在一片深紅中結束
由黑夜那銀絲的寧靜所替代

房間裡一片寂靜
又有誰知道
我雖無恙
卻整夜臥床　輾轉難眠

一秒如同一個小時

一小時又如同無眠的夜

只等著太陽升起

啊　那時我能變成一隻蜂雀

飛快地飛到你身邊

最美的　都在夢裡

當我不再是一隻蜂雀

她也不再是一朵粉紅色玫瑰

再無白晝黑夜

只見清晨

我多麼渴望那一天的到來啊

那時　夢也就不再只是夢了

《霜》〔五〕

年輕人
屬於你的一分一秒
一定要抓牢

時光荏苒
很快你也會衰老

若不信
請你瞧一瞧庭院裡
那白霜冷漠無情地
蓋在原本綠油油的草地上

難道看不到我們就像
同一棵樹的樹枝嗎

你高興
我快樂
你悲傷
我流淚
愛啊
能讓我和你的生活不一樣嗎

## 《落葉飄零》

風和雨愉快地嬉戲
花園內的一片黃葉
絕望地依附在枝丫上

我摘下葉子
把它放在書本裡
給了它一個家

## 《儘管夜為愛而生》

儘管夜為愛而生
白晝卻很快到來

儘管她離我很遠
時光是帶著希望在流逝的

思緒來了又去
但是你
卻永遠深藏在我心中

# 《自從你走後》

落日西沉

分別之歌也唱完
我們分別了

愛人　遠遠的

天空　遠遠的

靠在檀香木槳上　我凝視著水面

自從你走後　我不知道你是近是遠

只知道大自然變蒼白了

我的心也因無盡的思念而無比壓抑

靠在孤獨的枕頭上

試圖想像可以找到你的夢境

啊　沒有夢

只有昏暗的燈光融合在陰影之中

船順著平靜的河面滑下
滑到岸邊的果園之外

當夜的沉寂吞噬著你

不安煩擾著你

讀一讀我留給你的詩

為了划船遊玩

我們一直等到太陽落山

微風輕拂　藍色的水面泛起漣漪

水百合也跟著盪漾

岸邊

落英紛飛

瞥見那些漫步的情侶

我有股強烈的衝動

好想告訴他們　我的滿腹激情

啊　船順著水流漂走了

在盪漾水波的憐憫中

我的心陷入憂傷

雲層覆蓋的天空下

船兒迅速的漂流著

盯著水面

它就像夜空一樣清澈

當雲層飄過月亮

我在河中看見它們的倒影

感覺就像在天空中盪舟

這令我想到我愛的人

也在我心中浮現

或是上了漆的亭閣

當牠們看見翡翠塔

燕子總是成雙飛翔

兩隻燕子　又兩隻燕子

縱然找到一片大理石欄河

或是鍍金的窗戶

牠們也不會撇下伴侶　自行在那處棲息

牠們絕不分離

《沉默的笛子》 (六)

我希望既不要擁有甚麼

也不要被擁有

我不再奢望天堂

更重要的是　我再也不害怕地獄

從一開始　我就有治病的良藥

但我沒有吃

直至此刻才發現

病源來自我自己

現在我知道

除非像蠟燭一樣敢於自我犧牲　燃燒自己

否則永遠看不到光明

你儂我儂

忒煞情多

情多處　熱似火

把一塊泥

捻一個你

塑一個我

將咱兩個一齊打破

用水調和

再捻一個你

再塑一個我

我泥中有你

你泥中有我

我與你生同一個衾

死同一個槨

〔註解〕

（一）這是李小龍獻給妻子蓮達的詩。

（二）寫作日期是一九六四年。

（三）寫作日期是一九六三年。

（四）寫作日期是一九七三年。

（五）這是李小龍翻譯 Tzu-Yeh 的中文詩歌，有說是台灣詩人朱夜的詩歌《霜》，不過迄今未能找到有關詩歌的中文版本，仍有待查證。

（六）寫作日期是一九七〇年十月十九日。

（七）李小龍曾翻譯元初書畫畫家趙孟頫妻子管道升的《我儂詞》。當時管道升年老色衰，於是管氏寫下這首詞，打動趙孟頫，自此納妾一事絕口不提。

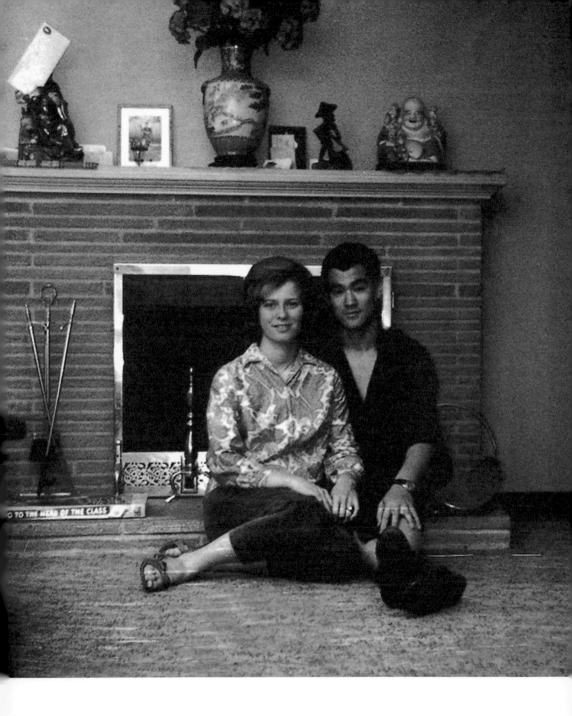

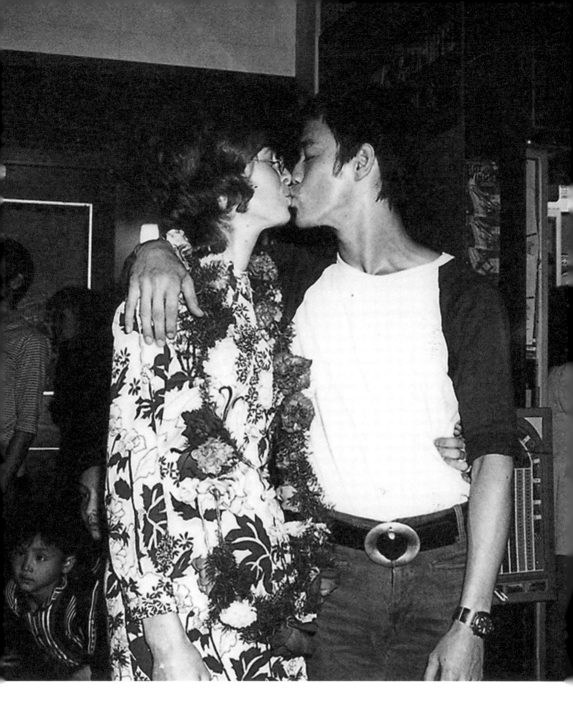

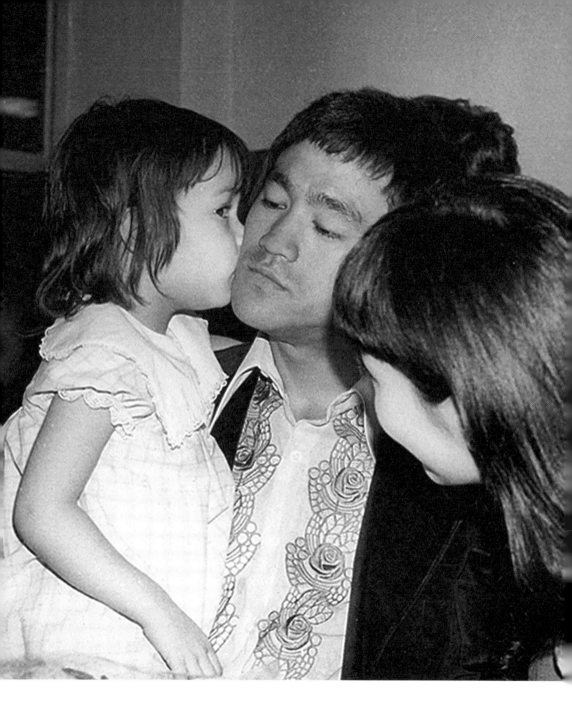

# 第五章

# 截拳道——
# 自我解放之道

李小龍曾經這樣評價截拳道：「它是
靈魂之寧靜藝術，寧靜得如同月光
灑在深邃的湖泊上。」這對許多人來
說聽起來有點意外，即使是李小龍
在美國奧克蘭、西雅圖和洛杉磯武
術學校的徒弟而言，他們回憶中，
李小龍在教學中更多地強調有效和
不拘一格的實戰，而不是靈性上的
真理。李小龍所說的話並不僅僅是
故作姿態大發詩意，雖然他是一個
習慣用哲學思維思考的人。李小龍
一生對功夫、哲學、心理學甚至詩
歌都有著頗深的研究，這在他所創
造的新式武術中獲得充份表現，而
所表現出的博大精深可以說在武術
界中十分罕見。

150

對人生的新洞見進一步影響到李小龍對實戰的態度。他的實戰方法強調習武者的絕對自由，這在武術歷史上還是首創的。早在一九六七年，李小龍創立截拳道時，就對武術採取一個全新的態度，建基於他長期對運動學、生理學以及其他人類科學研究而成。作為創辦人，李小龍曾認為截拳道是全面實戰中一種簡明、直接、有效的武術體系。

一九七〇年，一次偶然的脊背受重創（後期一直不見好轉），迫使他臥床數月。在此期間，他不能堅持身體鍛煉，但卻讓他有以前騰不出來的時間訓練自己的心靈。結果他有機會深入地思考人類的各種條件，這些思考超越了平時僅僅停留在身體或實戰領域層面上的問題。

李小龍開始尋找答案，開始理解到人類的各種行為包括方式搏擊、動機；人是怎樣演進、成長和發展的；人類日常活動的終極原因和目的。這類思考讓李小龍看到實戰中各種各樣的體系和方法存在的內在局限，包括他自創的截拳道也有其局限。於是他開始設想能不能創造一種「無法之法」、「無招式的招式」，好讓習武者可以在運動中不受任何教條的羈絆，達到精神上的自由。

李小龍認為截拳道不是一種有效制服對手的方法，而是一種有效克制個人情感上的障礙、不安、恐懼，及壓抑情感的方法。換句話說，它是擺脫自身情感上的羈絆，實現完整自我的表達方式。李小龍意識到，從別人那裡是找不到良藥苦口和幫助的，只有自

的啟發和對上下文情境的了解，並且進一步闡述李小龍對截拳道本質的觀點。本書是首次將李小龍所有有關截拳道的文章公諸於眾。道學的主要精粹「空」貫穿八個版本，李小龍以品茶為例，重複又重複地強調茶杯的用處貴於「空」——才能騰出空間盛載他人灌注的熱茶，意指虛懷若谷，不具排他性正是截拳道走向自我解放之道的首要條件。

八個版本大同小異，套用李小龍所說，用心眼看還是看得出分別，就讓我們一窺他的心路歷程，八個版本重點依次為：（一）在第一個版本中他開宗明義談到有別於其他招式，截拳道沒有甚麼法則須強制遵守；（二）真實觀察及真正表達才能頓悟功夫真諦；（三）截拳道並沒有一成不變的招式；

第五章　截拳道——自我解放之道

152

己才能完全拯救自己。這促使他作出
如斯結論：「每個人必須尋求實現自
我，這是師傅所不能傳授的。」

李小龍在文章內評價他對人類條件
的洞見。開首是他與武術家格鬥，
採用的特有手法，並以論述人類怎樣
才能獲得精神自由的方法為結論。同
時亦會呈現李小龍對截拳道如何通向
解放之道所撰寫的八個版本。最後定
稿（第八版本）〈截拳道——自我解
放之道〉發表於一九七一年九月《黑
帶》（Black Belt）雜誌，題目是〈從經
典的徒手自衛術中解放自己〉[1]。

閱讀這些不同版本時，讀者會發現，
儘管每一版本都有頗多重複之處，然
而每一版本都展現了新的思想。這是
非常重要的，因為這給我們提供了新

（四）以一指望月為喻，強調截拳道僅
是通向自我解放之道，千萬別盯在招
式上，為精神製造壓力；（五）截拳道
是一項通向自我解放的工具，心靈透
過身體動作得以表達；（六）沉迷於招
式，只會無法發揮完整的自己；（七）
模仿前人招式的，只會淪為二手武術
家；（八）最後一個版本強調表達自
由是截拳道的精神所在，而此版本基
本上集合之前各版本的精要，為最完
整的一個版本。由於各版本重複之處
頗多，為便於讀者追踪李小龍思緒的
變化，在進行編輯時，以上一個版本
為基礎，在新加主要的內容旁劃上線
條以茲識別。至於字裡行間的微妙變
化，則需讀者細心體會了。

# 一、截拳道為截擊拳法之道 [二]

截拳道是訓練及控制格鬥的最終結果，期盼最終結果能回到人類最初的自由狀態、簡單、直接、不拘於傳統。優秀的截拳道手既不會完全與力量抗衡，也不會完全作出退讓；他會像彈簧一樣靈活柔順，面對對手的力量，他順勢而為，而不正面衝突；他不固執於技法，而將對手的技法變為自己的技法。面對瞬息萬變的情形，練習截拳道的人不應拘泥於人為的及木製（如木人巷）的招式。其行動應該如影隨形，任務僅是順其自然地完成「整體」的另外一半。

「本質」絕對比「造作」重要得多。

一個人積累了多少固有知識，而是如何能將這些知識靈活地運用到實際中。「本質」絕對比「造作」重要得多。

截拳道強調的不是「增」，而是「減」。不是與日俱增，而是與日俱減。訓練的最高境界通常是返璞歸真，只有半吊子的訓練才會追求修飾。因此，重要的並不是一個人積累了多少固有知識，而是如何能將這些知識靈活地運用到實際中。

對截拳道的理解真正源自於個人在不同的境遇中的感覺，每一時刻的感受都互相關連，而不是通過一個孤立的過程。存在是相互關聯的，孤立意味著死亡。任何技法不管多麼有價值、多麼受人歡迎，如果癡迷其中，則成為一種病態。學習規則，遵守規則，然後將規則溶化於心。簡言之，進入一種模式而不受制於它，遵守規則，以達到從心所欲而不逾矩。

我的截拳道徒弟，請切記這一點：所有固定的套路都缺乏適應性及靈活性，真理隱藏在所有固定套路之外。或許可嘗試將盛滿水而紮好的紙張作出扭合，便會體悟到水的形狀，隨紙張形狀的不同而變更，水是如此地具柔順性、適應性、協調性！人們成熟地掌握此藝術時，就會進入無形之形的階段。就像冰融於水，它能適應任何結構或容器。當一個人處於無形的階段，也就是說他能夠成為任何形狀。同樣如果沒有風格，就可以適應所有的風格。

最基本的自由是所有的方法都成為他的方法，而不拘束於其一。同一道理，習武者可以運用任何技巧和方式，以實現其目的。其效能最值得稱許。一旦你了解到截拳道的真理，你就如處於一個沒有圓周的圓心，與四周沒有差距。

## 第一版本

在過去的一段時間裡，在海內外、特別是香港發表了大量有關截拳道的文章。但是，這些文章都沒有觸及截拳道的核心問題。的確如此，要準確描述截拳道「是甚麼」並非是一件容易的事，要說它「不是甚麼」，反而更容易。或許為免撇開過程來空談一件事物，迄今為止，我也沒有親自撰述甚麼是截拳道。在文章的開首，最合適的是讓我引用一則禪宗公案的故事。

155

一位非常有學問的人去拜訪一位禪師，請教禪學。當禪師一開口說話，這位有學問的人經常打斷他的談話：「我們也知道這些事」。最終禪師停止了談話，開始為客人上茶。只見禪師把客人的杯子倒得滿滿的，水也溢了出來。「茶杯滿了，不要再倒了。」，有學問的人忍不住喝住。「是的，我知道。」禪師回答說。「除非你先空出你的杯子來，否則怎麼品嚐我的茶呢？」

我希望我的武術同行以一種開放的心態閱讀這個故事，將先入為主的偏見和結論置之一旁，這種行為也可以說是一種解放力量——畢竟茶杯的用處在於它的空。

另一方面，請將此故事與你自身聯繫起來。儘管講的是截拳道，它涉及的是武術家而不僅僅是「中國」武術家的發展和成長。請始終記住，武術家首先是人，我們本身也是人，武術不應該涉及國籍問題。

真實的觀察，只有在放棄形式之後才可以獲得；

真正的表達自由，也只有在制度以外才能發生。

假如有幾個人剛剛目擊了一場搏擊，由於這幾個人所接受的實戰訓練不盡相同，我肯定事後各人會有不同的演繹版本。其結果是可以理解的，因為沒有人會以事實角度解說搏擊戰，因為自身條件的限制，不同的人對搏擊會有不同的演繹，從

不同角度出發，如從拳擊、摔跤、空手道、柔道或中國功夫，不一而足。總而言之，根據個人好惡，所描述的搏擊情形僅是片面的，而不是整體情形。就搏擊本身而言，它是簡單及完整，不受你的條件所制約，不管你是中國的習武者也好，韓國的習武者也好，或者其他類型的習武者。真實的觀察，只有在放棄形式之後才能獲得。而真正的表達自由，也只能在跳出制度以外才能發生。

在我們考究甚麼是截拳道之前，先了解一下究竟甚麼是武術的傳統招式？首先，我們必須意識到一個絕對的事實，那就是招式是人創造的。追論這些招式的創辦人如何傳奇——聰慧神秘的和尚，夢境或金光照耀下的神靈密使，等等。招式理應永遠都不是信條式的真理，又或不能違反的原則和法則。因為人，活生生的人，有創造力的人，遠遠比一成不變、沒有生命力的招式重要得多。

我們暫且這樣說，某種招式的創辦人可能接觸到部份真理，但是隨著時間的流逝，特別是隨著創辦人的離世，他的主張、意向、套路，經過後人的學習，而被他的徒弟及追隨者轉化為法則。於是教條被訂下來，再通過莊嚴的儀式被規範化，就這樣各自不同的哲學流派在爭鳴中誕生，最後體制被確立。原先在創辦人創立招式時，招式還不太確定，仍處於流動狀態；但經制度化後，一切都給固定下來而成為固定的知識，將反應按邏輯次序來組織和分類，成為應對各種各樣情況的靈丹妙藥。如此一來，有著善良意願的徒子徒孫不僅使這些傳授下來的知識

成為神聖的廟堂，更成為埋葬創辦人智慧的墳墓。

如果我們誠實地研究一下實戰的實際情形，而不是按照我們的意願去安排，我相信，我們不得不發現到這樣一個事實，招式是需要修正的，當中有偏頗，我們甚至會否定及批評它，作出大量的辯解。簡言之，所謂化解的招式，正正是問題的癥結所在，成為我們自然發展路途上的局限和絆腳石，最終妨礙了我們真正理解事情的方法。

當然，對於「另類真理」的直接反應，另一派創辦人或者不滿於現狀的徒弟，可能會組織相對立的招式。例如，以柔克剛的風格，自家門派對抗其他門派等。很快，這會發展成一龐大組織，具備自己的武術規則和精選招式。就這樣，開始了各門派之間的互相爭峙，紛紛聲稱自己的招式才是掌握著「真理」，從而排斥其他門派。雖然人類是宇宙萬物之靈及完整的，但是每一種招式都是一個個體的局部投射，因此每一門派都有其盲點，是不全面的。長期以來，對於各門派來說，招式比習武者更更重要。更糟糕的是，由於思想觀點不一致，各派招式相互對立，門派森嚴。結果，招式把人們分離，而不是結合。

如果一個人心存偏見，或者沉醉於某一局部的設定招式或架構，他就不能充份及完整地表達自己。實戰的「情形」是完整的，它包括那些「不是」和「是」。沒有

偏好的線條、角度，沒有邊界，而是總是充滿活力和生命力，它並非一成不變，而是恆常在變。

實戰肯定不受個人好惡、環境條件的反射和身體狀況的制約，雖然這些都是實戰整體中的部份。然而，恰恰是這種特殊的「安全套路」或「絕招」，妨礙習武者的自然發展。事實上，許多習武者熱衷於這種「絕招」，好像沒有它就不能走路般。

因此，任何專門的技巧，無論在傳統看來是多麼的正確，或設計如何巧妙，如果癡迷其中，在實戰中反而成為一種致命的弊病。不幸的是，許多習武之人均身陷其中，欲罷不能。這些習武者往往四出追尋能夠滿足他們這項特殊慾望的師傅。

坦白講，我並沒有發明一種新招式，或者說，我只是就招式作出了綜合和修正，在特有形式和法則中作出調整而已，並不涉及某種招式。截拳道並不是某種特殊的制敵招式，具有一系列的信念和特有方法。它並不是從某一特定角度，而是從許多可能的角度觀察實戰。為了實現此目的，儘管截拳道採用了各種方法和手段，但它畢竟強調的是實效，因此截拳道並不受制於這些方法，練習它的人從而獲得了自由。換句話說，儘管截拳道從不同的角度考慮實戰，但它本身卻從不受某一特殊角度的制約。如前所述，任何套路在設計上不管如何有效，如果習武者執迷其中，就會成為其因徒。

把李小龍的截拳道說成是功夫、空手道、搏擊等招式，甚至形容為李小龍式的街頭格鬥，就簡直完全沒有把握其精粹，因為截拳道所教導的並不能簡單地化為一種套路。如果截拳道既不是一種招式，也不是一種方法，人們便會認為，它無足輕重及模糊不清。不過，這卻不是實情，因為截拳道既同時是「此」，又非「此」，故此它既不與任何招式抗衡，也不全盤接納任何招式。要全面理解這一點，人們必須……

第二版本〔三〕

因為我不斷地發展和簡化武術套路，所以我既是師傅，又是徒弟。但對於大多數人而言，我是師傅，而且我收費高是出了名的。誰叫我時間這般緊張呢？不過，徒弟們付費也是物有所值的。

時間對我來說是寸金寸光陰，你看，我本身也是個習武者，經常沉醉在發展和簡化武術當中所帶來的快樂，我樂此不疲。放下練習截拳道，抽出些時間來寫一篇有關截拳道的文章，對我來說確實沒有多大的吸引力。過去，在海內外，特別是香港發表了大量有關截拳道的文章。但是，這些文章在準確性上有些出入，因為它們都沒有談及截拳道的核心問題。我首先須得承認，用書面文字來說明甚麼是截拳道，不是一種容易的事，因為它不能按部就班照搬他人的東西。的確，要說

明甚麼不是截拳道很容易，但要說清楚它是甚麼反而困難重重。

對於怎麼界定它，我並非無所謂，故此為了避免撇開過程來談一件事物，迄今為止，我自己也沒有親自撰文描述甚麼是截拳道。就讓我在此引述一則禪宗公案的故事來作為此文的開首。有些讀者可能對這個故事耳熟能詳。但由於它極適合解說我要敘述的事情，還是在這裡引用。這樣做並非覺得禪神秘莫測，或者覺得禪有甚麼特別。原因僅是因為講故事是一種有效的方法，它能使人的感官、態度和心理得以靈活放鬆。

一位非常有學問的人去拜訪一位禪師，請教甚麼是禪。禪師一開口說話，有學問人便經常打斷他的談話：「我們也知道這些事」，諸如此類。最終禪師停止了談話，開始為客人上茶。只見禪師把客人的杯子到得滿滿的。「茶杯滿了，不要再到了。有學問的人忍不住說。「是的，我知道。」，禪師回答說。「除非你先空出你的杯子來，否則怎麼品嚐我的茶呢？」

我的理性告訴我這是一種妄念；但我希望那些執迷於固有信條的人，以及我的武術同行，能以一種開放的心態閱讀這個故事，將先入為主的偏見和結論置之一旁。這種行徑本身就是一個解放過程──畢竟茶杯的用處在於它的空。另一方面，嘗試將此故事與你自身聯繫起來。儘管講的是截拳道，它基本上涉及的是習

武者的發展和成長，而不僅僅局限在「中國」習武者。請緊記，首先習武者也是

人類，就像我們是人一樣，故此武術不應該涉及國籍。

這篇文章，由這刻開始你學會了自行研究每項事物，我會感到更為滿足。

活著就是永無止息的聯繫過程，所以不要再在心理咕哩咕哩的，從孤立的保護殼

中走出來吧，擺脫自負的結論，將當下所說的直接聯繫起來吧。不要讓智力或心

理遲緩，恢復你清醒的意識吧！切記，我既不尋求你的贊同，也不想影響你。相

比你下定決心並說：「這就是如此」，或「那就是那樣」之類的話，如果通過閱讀

真實的觀察，只有在放棄設定模式之後才開始；

真正的表達自由，只可在跳出制度以外才能發生。

假如有幾個人剛剛目擊了一場搏擊，由於這幾個人所接受的實戰訓練不盡相同，

故此事後，我們會聽到不同人有不同版本的描述。這結果是可以理解的，因為自

身條件的限制，不同的人會從不同角度演繹事件，或從拳擊、摔跤、空手道、柔

道、功夫角度，不一而足。這是因為各人都被自己所精選的招式所蒙蔽，故此很

自然會按照自身條件的局限來「演繹」這場搏擊。

因此，根據每個人的好惡，所描述的搏擊情境均是片面的，而不是整體的。就搏擊本身而言，它是簡單及全面的，不受你描述的各種條件的制約，不管是中國的也好，韓國的也好，或者其他的搏擊風格的限制。真實的觀察，只有在放棄設定模式之後才能開始。而真正的表達自由，也只能在跳出制度以外才能發生。

在我們了解甚麼是截拳道之前，讓我們先了解一下究竟甚麼是傳統武術的招式？

首先，我們必須意識到這樣的一個絕對事實：招式是人創造的，遑論創辦人多麼傳奇，是聰慧神秘的和尚，夢境或金光照耀下的神靈密使。招式理應永遠不是信條式的真理，又或不能違反的原則和法則。因為人，活生生的人，有創造力的人，遠遠比一成不變的、沒有生命力的招式重要。

暫且這樣說，某一招式的創辦人可能接觸到部份真理，但是隨著時間的流逝，特別是隨著創辦人的離世，他的主張、意向，甚至他最後的套路，經過後人的學習，而被他的徒弟及追隨者轉化為法則。於是重重教條被人訂立下來，再通過莊嚴的儀式被規範化，就這樣各自不同的哲學流派在爭鳴中誕生，最後體制被確立。如此一來，在創辦人那裡，招式在開始時還不太確定，現在卻固定下來而成為固定的知識，按邏輯有序的方式作出組合及分類，成為應對各種各樣情況的靈丹妙藥。

如此一來，有著善良意願的、忠實的徒子徒孫不僅使知識成為神聖廟堂的知識，

但這卻同時是埋葬創辦人智慧的墳墓。當然，另一派創辦人或者是一位不滿於現狀的徒弟，對「其他真理」最直接的回應是自行組織相對立的風格，例如以柔克剛又或區分本流派與其他流派的對立等。很快，一個龐大的組織隨之成立，接著制定一套屬於自己的武術法則和精選招式。就是這樣，開始了每種招式的門派都聲稱自己掌握著「真理」，這種排斥異己的做法，無疑會帶來各門派的長期爭鬥。

招式僅僅是一個完整整體經過組織的局部而已。

如果我們誠實地研究一下實戰中的實際情形，而不是按照我們的意願去安排各式套路，我相信我們必定注意到這樣的一個事實，招式是需要修正的偏頗、否定、批評，及大量的辯證。簡言之，招式實際上正是問題的癥結所在，無疑為我們的自然發展製造局限及牽絆，阻礙我們通向理解真正知識的大道。令人感到悲哀的是，不同的風格、招式在思想上水火不容，相互對立，結果，各種各樣的招式使人走向分離，而不是走向團結。

如果一個人心存偏見，或者沉醉於某一局部的設定架構或招式，他就不能充份及完整地表達自己。實戰的「情形」是完整的，它包括那些「是」和「不是」。它沒有偏好的線條、角度，沒有邊界，總是充滿活力和生命力，它並非一成不變，而是恆常在變。實戰絕對不受個人好惡的招式、環境條件的反射和身體狀況的制約，雖然這些都是整體實戰中的部份。

然而，恰恰是這種特殊的「安全套路」或「絕招」，妨礙習武者的個人發展。事實上，許多習武者熱衷於這種「絕招」，好像沒有它就不能走路一樣。因此，任何專門的技巧，無論在傳統看來是多麼的正確，或設計如何巧妙，如果癡迷其中，在實戰中反而成為一種致命的病。不幸的是，許多習武之人均身陷於其中，欲罷不能，四出追尋能不斷滿足他們這特有病態的師傅。

或許更合適的說法是，甚麼不是截拳道。我並沒有發明新招式，或者說，我僅是綜合和修正了以前的一些招式，即對已有的套路和法則作出了調整，而又不涉及招式。截拳道不是一種具備一系列信念和方法的特別制敵模式，因為它並不是從某一特定角度，而是從許多可能的角度觀察實戰。為了實現此目的，儘管截拳道採用了各種方法和手段，但它畢竟強調的是實效。因為截拳道從不同的角度考慮何方法，練習它的人從而獲得了自由。換句話說，雖則截拳道不受制於任何特殊角度所制約。切記任何套路在設計上不管如何有效，實戰，但它並不受某一特殊角度所制約。切記任何套路在設計上不管如何有效，如果習武者執迷其中，就會成為其囚徒。

把李小龍的截拳道說成是一種招式，如功夫、空手道、搏擊般，甚至說成是李小龍式的街頭格鬥風格，顯然就完全沒有把握其精粹，因為截拳道所教導的不能簡單地化約為一種套路。既然截拳道不是一種招式，也不是一種方法，有人可能會說，有沒有它都無所謂，它無足輕重。不過，這並不是實際情形。截拳道既是

「此」，又非「此」，它既不與任何招式對立，又不全然接納任何招式。要想理解這一點，人們必須……

## 第三版本

在過去的一段時間裡，在海內外、特別是香港發表了大量有關截拳道的文章。但是，這些文章在準確性上有商榷，因為它們都沒有涉及截拳道的核心問題。首先，我必須承認用書面文字來說明甚麼是截拳道，不是一種容易的事，因為它不能按部就班照搬他人的東西。的確，要說明甚麼不是截拳道反而來得容易，要說清楚它是甚麼反而不容易。為了避免將描述的過程簡單化，迄今為止我還沒有寫過一篇有關截拳道的文章。

讓我開始給大家講一則禪宗公案的故事。有些讀者可能對這個故事耳熟能詳。但由於它十分適合我要解說的事情，還是在此引用了；而不是因為覺得禪宗神秘莫測，或者覺得禪宗有甚麼特殊的地方。講故事是一種有效的方法，它能使人的感官、態度和思想靈敏起來，這對你閱讀這篇文章大有幫助，不然的話，你會記不起來的。

一位非常有學問的人去拜訪一位禪師，請教甚麼是禪。禪師一開口說話，有學問的人就經常打斷他：「我們也知道這些事」。最終禪師停止了談話，開始為客人上

茶。只見禪師把客人的杯子到得滿滿的。「茶杯滿了，不要再倒了。」，有學問的人忍不住說。「是的，我知道。」禪師回答說。「除非你先空出你的杯子來，否則你怎麼品嚐我的茶呢？」

我希望武術同行，會以一種開放的心態閱讀這個故事，將先入為主的偏見和結論置之一旁。這種行為也可以說是一個解放過程——畢竟茶杯的用處在於它的空。

另一方面，將此故事與你自身聯繫起來。儘管講的是截拳道，它涉及的是習武者，而不僅僅是「中國」或「日本」的習武者的發展和成長。皆因習武者本身就是人，就像我們一樣也是人，武術不應該涉及國籍。請從孤立的保護殼中走出來吧！擺脫自負的結論，將當下所說的直接聯繫起來吧。制止在智力或心理上的麻木不仁，恢復你的感官吧。

切記，生命是一個不斷相聯繫的過程。同時記住，我既不尋求你的同意，也不想影響你接受我的立場。如果通過閱讀這篇文章，由此刻開始你學會了研究每項事物，而不是純然下定決心並揚言：「就是這麼回事吧」，或「那就是那」之類的話的時候，我必定會感到更為滿足。

假如有幾個人剛剛目擊了一場全面爆發的街頭搏擊，由於這幾個人所接受的實戰訓練不盡相同，事後我們會聽到不同習武者有不同的演繹版本。其結果是可以理

167

解的，因為沒有人會客觀地觀察這場搏擊，原因是各人自身條件的限制，不同的人會有不同的演繹，或從拳擊手、摔跤手、空手道手、柔道手、中國功夫習武者的角度，不一而足。這是理所當然的，由於所屬的門派不同，自然會按照自身條件的局限來「演繹」這場搏擊。

因此，根據每個人的好惡，所描述的搏擊情境均是片面的，而不是整體的情形。就搏擊本身而言，它是簡單及全面的，不受你描述的各種條件所制約，不管是中國的也好，韓國的也好，或者其他的搏擊風格的限制。真實的觀察，只有在放棄設定模式之後才開始。而真正的表達自由，也只可能在跳出制度以外才能發生。

在我們了解甚麼是截拳道之前，先了解一下究竟甚麼是傳統武術的招式？首先，我們必須意識到這樣的一個絕對事實：招式是由人創造的。遑論創始門派的創辦人頗富有傳奇色彩，是聰慧神秘的和尚，夢境或金光照耀下的神靈密使等等。招式理應永遠不是一信條式的真理，又或不能違反的原則和法則。因為人，活生生的人，有創造力的人，遠遠比一成不變的、沒有生命力的招式重要。

我們暫且這樣說，某一招式的創辦人可能接觸到部份真理，但是隨著時間的流逝，特別是隨著創辦人的離世，他的主張、意向，甚至他最後的套路，經過後人的學習，而被他的徒弟及追隨者轉化為法則。於是重重教條被訂立下來，再經過

莊嚴的儀式被規範化，就這樣各自不同的哲學流派在爭鳴中誕生，最後成立了各種組織。如此一來，在創辦人那裡，招式在開始時還不太確定，現在卻固定下來而成為固定的知識，按邏輯有序的方式作出組合及分類，成為應對各種各樣情況的靈丹妙藥。如此一來，有著善良意願的、忠實的徒子徒孫不僅使這些知識成為神聖廟堂的知識，但卻同時是埋葬創辦人智慧的墳墓。

當然，另一派創辦人或者是一位不滿於現狀的徒弟，對「其他真理」最直接的回應是自行組織相對立的風格，例如以柔克剛的風格，本派與其他門派的對立等。很快，一個龐大的組織隨之成立，接著制定自己的武術法則和精選招式。於是每種招式的門派都聲稱自己掌握著「真理」，這種排斥異己的做法，無疑會帶來各門派的長期爭鬥。招式僅僅是一種一個完整整體經過組織的局部部份而已。

如果我們誠實地研究一下實戰中的實際情形，而不是按照我們的意願去安排各式套路，我相信我們不得不注意到這樣的一個事實，招式會帶來修正、偏頗、否定、批評，及作出大量的辯證。簡言之，招式實際上正是問題的癥結所在，無疑為我們的自然發展形成重重限制及絆腳石，阻礙我們通向理解真正知識的大道。無疑因為我們的不同的風格、招式在思想上水火不容，相互對立，結果各種各樣的招式使人們走向分離，而不是走向團結。

如果一個人心存偏見，或者沉醉於某一局部的設定架構成招式，他就不能充份完整地表達自己。實戰的「情形」是完整的，它包括那些「是」和「不是」。它沒有偏好的線條、角度，沒有邊界，總是充滿活力和生命力，它並非一成不變，而是瞬息萬變。實戰絕對不受個人好惡招式、環境條件的反射和身體狀況的制約，雖然這些都是整體實戰中的部份。

如果真的有任何限制，那就是將實戰套進一個經精選的模式中，那麼，「應該是」這個設定模式往往會與不斷變化的「現實」互相抵抗。整體是通過各個部份體現出來的，但是不管有沒有效果，孤立的部份不能構成整體。所以俗語說「一知半解非常危險」，用來描述那些在實戰中偏執某一特定方法、受其制約的情況是非常貼切的。

出於自信不足或者缺乏安全感，習武者很可能組合了一套精心部署的套路。不管是甚麼原因，由於各派招式的局限，徒弟們常常拘於一隅，受其制忖，沒有充份發揮其潛能。如同其他專業一樣，長期模仿性的訓練，一定會促進機械的準確性和習慣性的安全感。然而，恰恰是這種特殊的「安全套路」或「絕招」，妨礙的習武者的個人發展。事實上，許多習武者熱衷於這種「絕招」，好像沒有它就不能走路一樣。因此，任何專門的技巧，無論在傳統看來是多麼的正確，或設計如何巧妙，如果癡迷其中，在實戰中反而成為一種致命的弊處。不幸的是，許多習武之人都身陷其中，欲罷不能。於是，習武者往往四出追尋能不斷滿足他們特殊僻好的人。

的師傅，以至於成為一種病態。

我曾經說過，我並沒有發明新招式，我只是綜合和修正了以前的一些招式，在特有形式和法則中作出設定，而又不涉及特定的招式。反之，我希望將我的武術界同人從呆板的招式、模式或者教條中解放出來。

那麼，截拳道到底是甚麼呢？從字面上講，「截」就是攔截或阻截；「拳」就是拳法；「道」是指普遍的規律方法或最終的實現方式。截拳道的基本概念就是：攔截拳法之道。記住，截拳道這個術語只不過是一個名詞而已，實際上是一面讓我們能夠照看自己的鏡子。我對這個術語不太感興趣，也不想再多作說明，我只對其中所具備的解放元素感到興趣。

與傳統的方法不同，構成所謂「截拳道的搏擊方法」，並沒有一系列規則、一連串的技巧分類，以及諸如此類的東西。首先，不存在甚麼固定的搏擊法。要發明一種搏擊法，就像把一磅重的水放進一個紙做的容器，水隨紙的形狀而變；雖然對紙張的顏色、質地等的技術存有爭論。

簡單地講，截拳道並不是一種具備一系列信念和特有方法的特別制敵模式。因為它並不是從某一特定角度，而是從許多可能的角度觀察實戰。為了實現此目的，

171

儘管截拳道採用了各種方法和手段，但它畢竟強調的是實效。因為截拳道不受制於任何方法，練習它的人從而獲得了自由。換句話說，儘管截拳道從不同的角度考慮實戰，它本身卻不受某一特殊角度所制約。切記雖然截拳道擁有不同的觀察角度，但並不執迷於其中一種；既在其中，又不屬於其中。

把李小龍的截拳道說成是一種招式，如功夫、空手道、搏擊般，甚至說成是李小龍式的街頭格鬥風格，顯然是完全沒有把握其精粹，因為截拳道所教導的不能簡單化為一種套路。既然截拳道不是一種招式，也不是一種方法，有人可能會說，有沒有它都無所謂，它無足輕重。不過，這也不是實際情形。截拳道既是「此」，又非「此」，它既不與任何招式對立，又不全然接納任何招式，要想全面理解這一點，就必須超越「贊成」或「反對」的二元對立思維方式，而是將它們看成是一個有機的整體。在絕對之中，根本就沒有彼此的區別，任何事物都遵循這樣一個道理。一個良好的截拳道手必須依賴直覺。

經常有人問，截拳道是否反對任何形式的套路？

的確，在傳授截拳道時，沒有甚麼事先安排的固定套路。不過，我們知道，在任何體育運動中，通過每個人自身身體本能的感覺，他會找到最有效的、最有活力的方法，去完成每個動作，即每個人會保持適當的推力、運動平衡、以一種最經

濟、有效的方式使出動作和使用能量等。有生命的和有效解放的動作是一回事；無生命的和拘泥於傳統的套路和條件又是另一回事。此外，在完全無形無招，與心中有形有招之間，存在微妙的區別。前者意味無知，後者意味卓越。

如果僅僅重複機械式的招式，就能令人們成為武術家，固然最好，然而搏擊就如自由一樣，是無法預先設定的。而預先設定的顯然缺乏彈性和不夠全面，難於應對實際變化。此刻也許有人會問：「我們怎麼才能獲得這種無拘無束的自由？」我不能告訴你，因為一旦說出來它就會成為一種方法。雖然我可以告訴你甚麼不是截拳道，我卻不能說出甚麼是截拳道。朋友，你需要自己去發現，這是清醒認識一個簡單事實的時候：自助。既然如此，誰說我們還需要「獲得」自由呢？

在傳統武術中表現得聰明，似乎意味著是一個要不斷積累固有知識的過程。例如，初級的習武者了解很多套路和技法，更高級別的習武者就應該知道更多一些。一個擅長踢腿的武術家，應該積累另一門派的拳法，反之亦然。我們毋須「獲得」自由，因為自由總是與我們同在。我們毋須嚴格、忠實地遵守某些固定的套路，也可以最終獲得自由。固定的套路反而會抑制自由，預設的招式只會壓抑創造力，結果是造成平庸之輩。所謂的精神訓練推動的並不是預期的內在力量，而是促成心理呆滯。

切記，自由不是一種可預期的理想目的。我們不能「變成」，而只能「是」。武術訓練要達到的目的是，「處於」一種心境，而不是「擁有」一種心境；不是束縛身體，而是解放精神。學習決不是僅僅的模仿，或者是積累固定的知識，最後照本宣科地去做。

學習是一個不斷發現的過程，永遠沒有終結。在練習截拳道時，我們不是靠積累開始，而是靠發現我們無知原因開始的，這往往是一個不斷蛻變的過程。招式、技巧和信條等等，只涉及到真正理解的皮毛而已。其核心就在於個體的心靈，在此之前，一切是不確定的、膚淺的，直到心靈被觸動。只有我們親身體會作為人的存在的整個過程，真理才會顯現。畢竟，終極的武術知識是關於自我的知識。

只有在充滿活力和不斷自我探求、自我發現的過程中，截拳道才能顯得有意義。

不幸的是，大多數習武的人都循規蹈矩，不敢越雷池半步，很少學會用自己的方式表現自己。相反，他們會忠實地盲從於具權威地位的師傅，學習師傅強加給他們的固定套路。通過這種學習方式，弟子們感到他們不是在孤軍奮戰，所有人都在模仿，還有甚麼不安全的呢？然而，所培養的結果是依賴的心理，而不是獨立思考的，探求事實獨立思考對真正理解事實的本質舉足輕重。通過日積月累的練習，弟子們久而久之掌握某一套路的技法，但是他們卻未能理解自己。

大多數武術師傅會按照固定程式教授功夫。由於依賴某一固定方法和機械式的套路訓練，師傅們培養的僅是模式化的因徒，皆因這些套路毫無生命力，但非常程式化。一個好的師傅是從不將真理強加於徒弟；他只是一名指導者，真理的引路人而已。因此，一位好的師傅，或者更合適地說，一位好的指導者，應該因材施教，喚醒徒弟，幫助他在內在和外在發現自己，最終達到「天地與我為一」的境界。例如，在幫助徒弟的發展過程中，師傅可以在技巧上故意磨練徒弟，讓他遭受挫折。總之，師傅扮演的是催化劑，他不僅僅擁有深邃的洞察力，同時也要有敏銳的心靈，既機動靈活，又有良好的適應性。

無節奏的持續運動，生命也是不斷變化的過程。

不同的「專家」和「宗師」經常告訴我們，武術就是生命本身，也有不少哲學家和坐在辦公室的研究人員發表類似高見。但是我懷疑他們當中有多少人真正理解武術。的確，生命並不是停滯，某物件的局部或有邊界的框子。生命是有節奏和

為了避免毫不帶偏見地在這個轉變過程中流轉，古今中外均有許多武術「宗師」，把他們的幻想轉建立在固定的模式上，把不斷流轉凝固下來，分解整體，策劃精選招式，計劃抓住自發性的一瞬間，不一而足。環顧一周，你可以發現，現在的武術界有形形色色的套路演練者，技術藝人、對四周沒有感知而只按特定招式演練的機械人、傳統的歌頌者，所有這些人都是絕望的組織者。

可悲的景象是，虔誠的徒弟一眼地重複模仿套路，聽著自己歇斯底里的喊叫聲，追求精神上的狂熱。在大多數情況下，師傅所教的各種手法讓人眼花繚亂，徒弟需要全神貫注，一套動作學下來往往是前面學，後面忘。所以徒弟所學的只是機械地按照招式作出回應，而不是按實際回應。他們不再「傾聽」實戰的四周環境，而是「背誦」所處的環境。在不知不覺中，這些可憐的靈魂變成了正統的一份子。幾千年來，徒弟們成為按照招式規範訓練，條件反射的「產品」。

可是，在完全實戰中是沒有標準的，表達應該是自由的。它所揭示的真理是，現實需要體驗，要通過個體自身親自生活體驗，這真理遠遠超越所有的招式和訓練。還要記住，截拳道只是一個使用的術語，它只是讓人跨越彼岸的渡船，一旦抵達彼岸就應捨棄，而不應該背負在肩。這些描述只不過是「一指望月」，請不要把指頭當成了月亮，或者緊緊盯著指尖，而錯過了欣賞美麗的夜空。指頭的有用性在於指向照亮指頭的明月而已。

## 第四版本

茶杯的有用性在於它的空。

一位非常有學問的人去拜訪一位禪師，請教甚麼是禪。禪師一開口說話，有學問

的人就經常打斷他的談話：「我們也知道這些事」。最終禪師停止了談話，開始為客人上茶。只見禪師把客人的杯子到得滿滿的。「茶杯滿了，不要再倒了。」，有學問的人忍不住說。「是的，我知道。」禪師回答說。「除非你先空出你的杯子來，否則你怎麼品茶呢？」

我希望，我的武術同行會以一種開放的心態閱讀這個故事，將先入為主的偏見和結論置之一旁。這種行為也可以說是一種解放力量——另一方面，儘管它講的是截拳道，還是請從自身的角度想想這個故事。截拳道涉及的是武術家的成長，而不僅僅是「中國」武術家的發展和成長。習武者首先是人，我們本身就是人，武術不應該涉及國籍。我所請求的，並不是要求你接受或者否定我所說的，而是要求你先停止作出判斷，不帶偏見地傾聽。

假如有幾個人剛剛目擊了一場的搏擊戰，鑑於這幾個人所接受的實戰訓練迥異不同。事後，我相信我們會聽到不同習武者有不同的演繹。其結果是可以理解的，因為沒有人會客觀地描述這場搏擊戰，原因是有鑑於自身條件的局限，不同的人有不同的演繹，或從拳擊手的角度、摔跤手的角度、空手道手的角度、柔道手的角度、功夫人的角度，不一而足。所屬的門派不同，自然會按照自身條件的局限來「演繹」這場搏擊。對這場搏擊的描述其實是一種智力上和情感上的回應。

因此，所描述的搏擊的情形是片面的，而不是整體的，因為描述的情況是根據個人好惡而回應的。就搏擊本身而言，它不受韓國搏擊的訓練限制，也不受中國的搏擊風格所限制。真實的觀察開始於放棄所偏好的招式。而真正的表達自由，也只可能在跳出制度以外才能發生。

甚麼是武術的經典招式？首先，我們必須意識到，是人創造了各種各樣的招式。縱然不同門派的創辦人富有傳奇色彩，聰慧神秘的和尚，夢境或在金光照耀下的神靈密使等。招式永遠都不是絕對真理，或不能僭越半步的原則和法則。人，活生生的人，遠遠比任何招式重要。

某一招式的創辦人可能接觸到部份真理，但是隨著時間的流逝，特別是隨著創辦人的離世，這個部份真理會成為法則。糟糕的是，成為偏頗的信條以對抗其他派別的招式。為了一代代傳授這些知識，人們將這些不同的招式進行歸納分類，以一種邏輯有序的方式保留下來。教條發明後，再經過莊嚴的儀式被規範化，於是不同的門派在爭鳴中誕生，最後成立各種組織。最後，一個確定的形式給確立下來，那些來學習的人最終亦作繭自縛。

因此，在創辦人那裡，招式一開始一切還不太確定，現在卻固定下來而成為固定的知識，成為應對各種各樣情況的靈丹妙藥。如此一來，有著善良意願的、忠實

的徒子徒孫不僅把這些知識奉為神聖廟堂內的知識，同時將之成為埋葬創辦人智慧的墳墓。因為各門各派的特點不同，傳統不同，所學的手段如此使人眼花繚亂，儘管徒弟們會聚精會神，但還是前面學，後面忘。

如果我們誠實地研究一下實戰中的實際情形，而不是按照我們的意願去安排的，我相信我們不得不注意到這樣的一個事實，招式是局部的，需要修正的，它也有偏頗之處，我們甚至會懷疑否定、甚至批評它，需作出大量的驗證。簡言之，招式的出現，正是問題的癥結所在，它有其局限。如果我們認真地及全面地觀看問題的有機發展，就會發現結果就成為照亮我們通往理解大道上的絆腳石及局限。

如果我們認真地及全面地觀看問題的有機發展，就會發現結果就在方法中，答案也隱藏在問題之中，雙方都互為因果。

無論如何，習武者通常以為其學到的是實戰的全部。當然，另一派創辦人或者不滿於現狀的，組織相對立的門派。很快，組織變得龐大，他們於是接著制定自己的武術規矩，這是徒弟對「另一真理」的最真接回應，最終確立固定的招式。不同的招式都是整體的一部份，不僅僅在思想上分離，在現實中同樣相互對立，各種派系弄得四分五裂。但每種派系都聲稱自己的招式掌握著「真理」，排斥異己。雖然每個個體均是完整的，但是由於特定的招式僅僅是片面的，這是由於派系不同，受到各自精選招式所蒙蔽，所以一種招式永遠也不能成為整體──對這些門派森嚴的習武者來說，招式比習武者本身來得更重要。

一旦接受了被人強加給自己的局部設定架構或招式，一個人就不能充份表達自己。實戰體現了「是」和「不是」，而不偏愛特殊的進攻路線、角度，它無邊無際，充滿新鮮感和活力，變化萬端。實戰不受制於你的個人偏好、體質、環境的反射條件；雖然這些均是整體中的部份。如果招式有任何局限的話，那就是把實戰套進個人喜好的模具中，這時候你故有的預設招式便會出現抗拒，以「甚麼是應該」，對抗不斷變化中的「這就是」。

切記，雖然整體是由部份所組成的，但孤立的部份，不管多麼有效，也不能構成整體。在法律界，雖然有刑法的律師、商業法的律師等等，但在全面實戰搏擊中，很不幸我們沒有這樣的分類。有人借用俗語說：「一知半解是危險的事」，在這裡很適用，它可以指那些接受特有招式訓練的人。

一旦我們看清楚了招式容易讓人掉進陷阱，把現實套進一個選取的模式中去，我們就同時意識到，這種靈丹妙藥實際上就是一種弊病。正是因為人們感到不確定、不安全，他們才設計出一套招式。由於固定招式的局限，徒弟們通常被所學招式一葉障目，不見泰山，或者被招式所「控制」，而不能發揮自己的潛能。

如同其他專業一樣，長期模仿性的訓練，一定會促進機械的準確性和具安全感的習慣性。然而，恰恰是這種特殊的「安全套路」或「絕招」，妨礙習武者的個人發

展，而不能實現完整的自我。事實上，許多習武者熱衷於這種「絕招」，好像沒有

它就不能走路一樣。

因此，任何專門的技巧，無論在傳統看來是多麼的正確，或設計如何巧妙，如果

癡迷其中，在實戰中反而成為一種致命的弊病。不幸的是，許多習武之人，均身

陷於其中，欲罷不能。長此以往，這類習武的人所經常四出追尋能滿足他們此特

有病態的師傅。

開誠佈公地講，我沒有發明新招式，或者說，我只是綜合和修正了以前的一些招

式，在特有形式和法則中作出設定的招式，而又不涉及特定的招式。截拳道並不

是一科具備一系列信念和特有方法的特別制敵模式。相反，我想把我的徒弟們從

緊緊抓住的套路、招式、模具中解放出來。在後面我還要詳述這一點；但此時請

切記，截拳道僅僅是一個使用的名稱，只是一面讓我們看清楚自己的鏡子，這個

品牌實在見不得有何特別。

截拳道不同於傳統的方法在於，截拳道的搏擊方法沒有一系列的規則，分門別類

的技巧等等。首先，我得告訴你這樣的一個事實，根本沒有甚麼固定的搏擊法。

要發明一種搏擊法，就像把一磅重的水放進一個紙做的容器，水隨紙的形狀而

變，並沒有故定形態。雖然對做容器的紙的顏色、質地等存有爭論。

簡單地講，截拳道可並不是某些具有一系列設定及特有模式的專門訓練手段。所以基本上，它不是「大眾」藝術。從結構上看，它並不是從某一個角度，而是從許多可能的角度觀察實戰，故此它不能歸結為系統化的招式。有時候，雖然截拳道為了達到目的，會利用各種各樣的方法和手段（效率是最重要的），但它不受任何具體招式的限制。換句話說，儘管截拳道從不同的角度考慮實戰，它本身並不受某一特有角度所制約。雖然截拳道擁有不同的觀察角度，但卻不執迷其中的一種。如前所述，如果習武者對任何有效設計的結構執迷不悟，就會成為其囚徒。

把截拳道說成如功夫、空手道、搏擊的一種招式，顯然是完全沒有把握其精粹，因為截拳道所教的並不能簡單地化約為一種招式。既然我們說截拳道不是一種招式，也不是一種方法，那麼就會有人說，有沒有它都無所謂，它無足輕重。這也不是實際情形。截拳道既是「此」，又非「此」，它既不與任何招式對立，又全然接納任何招式。要想充份理解這一點，你必須超越「贊成」或「反對」的二元對立的思維方式，將它們看成是一個有機的整體。在絕對之中根本就沒有彼與此的區別。其實任何事物都遵循這樣一個道理。而一個優秀的截拳道手是會依賴直覺行事的。

經常有人問，截拳道是否反對形式的？的確，在傳授截拳道時，沒有甚麼事先安排的固定招式。不過，我們知道在任何體育運動中，通過每個人身體本能的感覺，他會以最有效的、最有活力的方法，去完成每個動作，即每個人會保持適當

的推力、在動作中確保平衡，以一種最經濟、有效的方式使出動作和運用能量等。所解放的活力及有效的動作是一回事；而拘泥於傳統的、照搬傳統招式和條件則是另一回事。此外，在作無形與「無形有形」之間，存有微妙的區別。前者意味著無知，後者意味著超越。

如果單憑機械化地按照招式進行訓練，就可以使每一個人成為武術家的話，那就萬事大吉了。不幸的是，實戰如同自由一樣不能事先給安排。預先演練的招式缺乏靈活性，不能適應不斷變化的實戰。此刻也許有人會問：「我們怎麼才能獲得這種無拘無束的自由？」在這裡我不能告訴你，因為一旦說出來它就頓然成為一種方法。我可以告訴你甚麼不是截拳道，但不能說出甚麼是截拳道。朋友，你需要自己去發現，你必須清醒地認識到這樣一個簡單事實：自助。還有，誰說我們需要「獲得」自由呢？

在傳統武術中，要表現得聰明似乎意味著是一個不斷學習固定知識的積累過程。例如，一級的習武者了解很多招式和技法，二級的知道得更多一些。又例如一個擅長踢腳的武術家，應該積累有關另一門派的拳法，反之亦然。向外積累固定知識可不屬於學習截拳道的過程，其實截拳道是一個發現自己無知原因的過程，當中往往涉及一個蛻變的過程。固定知識的積累不需要顯現真理，只有通過我們個人對我們人類的整體運作過程有一體會，真理才會向我們顯現。任何固定知識或

「秘笈」都不能與清晰的理解相媲美。招式、教條等只接觸到武術的邊緣，並未觸及處於人類思想中的武術核心，故此它們都是膚淺的、不確定的。

我的武術同行們，請切記，武術的終極知識只不過是認識自己。截拳道只有在活生生的、不斷的自我發現中才能頓悟。前面我已經說過，我們毋須「獲得」自由，因為自由與我們同在。我們毋須嚴格、忠實地遵守某些固定招式，也可以最終獲得自由。自由不是一種理想，也不是一種預期的目的。我們不能「成為」某種人，而只能「是」某種人。因此，截拳道訓練的目的在於，「保持」一種心境，而不是「擁有」一種心境。應該永遠地意識到，沒有生命力的招式與活生生實際搏擊有天壤之別。預先的演練招式只會壓抑創造力，結果是造成平庸之輩。

此外，絕密的心理訓練顯然不能促進預期的內在力量，反之它帶來的只是心理呆滯。至於截拳道所運用的訓練，不論內在或外在，只是偶爾為之的權宜之計，訓練的最終目標是具備我個人解放心靈，而不是束縛身體。我剛到美國時，教授的是「中國式」的詠春拳。後來，我漸漸對招式和流派不感興趣。因為培養千篇一律囚犯之時，師傅的思路也得根據模式一成不變。當然，更糟糕的是，通過把無生命的演練強加給習武者，只會阻礙他們的發展。

一位良師益友是真理的引路人，而不是傳授真理者。他只須用最少的形式，就能生命的演練強加給習武者，只會阻礙他們的發展。

把徒弟引向無形之中。不僅如此，他只會指出掌握某一套路的重要性，但不會使徒弟困禁其中，並使徒弟在遵從規則之時卻不被規則所束縛。在武術訓練當中，靈活而不偏不倚的觀察是非常重要的，做到「全神貫注」，心無旁騖，既出入其內，又不被心所累。總而言之，良師不應只依賴一種方法，按照一成不變的套路去訓練徒弟。相反，他應該因材施教，從內到外地喚醒徒弟探求自身的心靈，最終達到與天地為一的境界。這樣的教學需要有一顆敏銳的心，配合極大的靈活性及適應性。可是，現今難於找到這類師傅。

虔誠的、認真的徒弟現在同樣也不多見。許多徒弟只有五分鐘熱情，有些帶著自私的動機來習武。不幸的是，這類人頂多只能成為二手習武者，基本上僅是模仿者而已。一個平庸的習武者很少學會表達自己，反之他們會盲從於一位所謂師傅，按照固定招式去演練。我想這是因為他們認為大家都這麼學，這樣學起來應該有把握，較難吧！不幸的是，這樣機械化的模仿所不是獨立思考，而是處處依賴的心靈。被傳統束縛的師傅通過日常教學強化了這一依賴性，他們不會嘗試去理解現實，因為這樣做會招致臭罵。隨著時間的流逝，習武者可能會學會一些套路，可能對某一專門套路瞭然於胸。可是，他們始終沒有學會理解自己。

換句話說，他們只是掌握了受操控的固定技巧，但是卻忽略了他們的內在。

武術不僅僅是用精確的動作來填補時空的體育運動。如果這樣的話，機器也可以

做到這一點。隨著武術家武藝日趨成熟，他會意識到，他的踢腿或出拳動作，並

不是制服對手的工具，而是一項打通他的意識、自我、心理恐懼或所有心理障礙

的工具。確實如此，踢腿和出拳只不過是為了深入自我內心深處的終極手段，只

有這樣他才能恢復內心重心處的平衡，達到和諧境界。有了此重要的內在鬆弛，

就能將他的外在表現轉化為可供其使用的工具。造詣高強的武術家的每一個動作

是與整體的自我和諧為一的，這是一種海納百川的胸襟。

各種各樣的「大師」和「宗師」均經常告誡我們，武術就是生命本身，同時也有

不少哲學家和辦公室的研究人員發表對武術的各種高見。但我卻懷疑，他們當中

有多少人真正理解「武術就是生命本身」這句話的真正含義，真正理解武術。的

確，生命並不是停滯，並不是物件的局部或有邊界的框架。生命是有節奏和無節

奏的持續活動，生命也是不斷變化的過程。為了避免不帶偏見地處於這個流轉過

程中，古今中外有許多武術「宗師」，把他們的幻想建立在固定的程式上，分解整

體，策劃精選招式，計劃抓住自發性的一瞬間，不一而足。他們把和諧的整體化

為「剛」與「柔」的二元對立，津津樂道於所謂的創造之中或那些經粉飾的「過

去的好時光」的日子裡。

其結果顯而易見，現在武術界有形形色色的演練者，技藝表演者，某個流派絕望

的習武者、娘娘腔的男子、對四周缺乏感知而只按特定招式演練的機械人、傳統

的歌頌者，他們聽到的是自己聲嘶力竭地喊叫，這些人多得不可勝數。所以，徒弟所學的只是按照招式機械地作出回應，而不是對實戰的回應。他們不再學會「傾聽」實戰的四周環境，而是「背誦」所處的環境。在不知不覺中，這些可憐的靈魂成為各個固定形式，及傳統的絆腳石。簡言之，幾千年來，徒弟們按照招式訓練，成為一代又一代傳下來條件反射的「產品」。

## 第五版本

在全面格鬥中根本沒有甚麼標準可言，故此自我表達應該是自由的。只有親身體驗，獲得解放的真理才能實現，而每個習武者只能在生活中才能感悟這一點。這種真理超越任何招式和訓練。還請切記，截拳道只是一個使用的名稱，就如協助渡江的船隻，一旦抵達彼岸，就應該棄之如敝屣，而不是將它背負在肩上。

總而言之，手指充其量只起著「一指望月」的作用。請勿把指頭當作月亮，只盯著自己的指頭，而錯過了燦爛的星空。畢竟，指頭的功能是指向照亮指頭和大地的光源。

從拳擊手、摔跤手或者接受專門方法訓練的人的角度看搏擊，每個人所看到的「實戰」都有所不同，因為他們接受的專門訓練不同，觀點也就迥異。切記，每一

種運動或藝術——包括柔道、空手道、功夫——所看到的搏擊只不過是瞎子摸象，因為根據個人好惡，人們所看到的只不過是其心理的複製，或整體搏擊中的一個部份。我們不能僅僅用韓國武術家、日本武術家或中國武術家等的角度來看搏擊。雖然摔跤手也可能會練習踢腿和出拳，以彌補自身專業的缺陷，但真正的觀察始於不拘泥於固定的招式，只有超越套路的盲點，才能實現自我的表達。

同一道理，當一個局部的設定架構或風格強加於一個人身上時，這個人就不能充份地表達自己。全面的實戰既包括「此」和非「此」，不受邊界和偏愛線條的左右，而是充滿活力的，瞬息萬變的。它不因為你的好惡、體質或者是環境條件的反射而改變；雖然，這些都是整體的部份。

如果一個人將搏擊規範在一個特有招式中，他就永遠不能自由地表達自己。面對瞬息萬變的實戰，如果他腦海裡想的都是「應該」怎麼做的話，他怎麼可能自由地表達自己？由於懼怕受到攻擊，他制定出最佳的招式，企圖按照訓練中精練的動作去做，一切都是按照反應而設計好的招式。如果按照這種模仿性的操練去做，習武者表現自由的餘地就越來越小。畢竟，錯誤的手段一定會導致錯誤的結果。如果習武者把這種沒有生命力的招式，不久他會在這樣一個呆滯的模式中變得遲緩，最終把有限的招式看成是完整的現實。

現在，有許多武術家照搬招式，作出機械式回應，而不能適應實戰的情形。他們不再「傾聽」實戰的四周環境，而是「背誦」實戰的四周環境。在他們看來，在絕對當中是完全沒有任何區別的。

開誠佈公地講，我沒有發明一種新的招式，或者說，只是綜合和修正了以前的一些招式，在特有形式和法規中作出設定，而不涉及特定的招式，或研發一種具備一系列信念和特有方法的特別制敵模式。反之我的想法是，把我的徒弟從緊緊抓住固定的套路、招式、模具中解放出來。請切記，截拳道僅僅是一個使用的名稱，模式讓我們看清楚自己的鏡子。品牌根本就沒有甚麼實在的意義可言。

截拳道不同於傳統的方法在於，構成截拳道搏擊的方法沒有一系列的規則，技巧的分門別類等等。首先，我得先說明這樣的一個事實，雖然有一些漸進的訓練方法，但不存在甚麼系統的搏擊法。要發明一種搏擊法，就像把一磅重的水放進一個紙做的容器，水隨紙的形狀而變。

從某種角度看，水是一個很好的例子。從結構上講，許多人傾向把截拳道錯誤地看成是綜合的招法，因為只要有效，就可以運用，就像水會自然沿著縫隙流下來一樣。由於既不反對任何招式，也不拒絕接納任何招式，你可以說它既處於所有特定結構和明顯招式之外，又處於其中。也由於截拳道聲稱它不是一種固定的招式，於是有人總結出截拳道是一種中性的武術，或者是沒有特點的武術。當然，

情況決非如此，因為截拳道兼收並蓄，既是「此」，又非「此」。要想充份理解這一點，你必須超越「贊成」或「反對」的二元對立的思維方式，將它們看成是一個有機的整體。一個優秀的截拳道手必須憑藉直覺使出動作。

甚麼是武術的經典招式？首先，我們必須意識到，是人創造了各種各樣的招式。遑論不同門派的創辦人如何傳奇，是聰慧神秘的和尚，夢境中或金光照耀下的神靈密使，等等。招式絕不能像《聖經》一樣，其中的規則、原則絲毫不能越雷池半步。幾個世紀以來，由於人為因素，開動了宣傳機器，所謂的經典招式就此誕生了。當然，由於人與人有差異，就武術訓練的質量，人的體質構成、理解的水平、環境條件的反射、好惡等，人們對經典招式看法不一。因此，大多數經典招式是在特定環境下，根據某人選擇的流派而創立及傳承下來的。

創立者接觸到的可能是部份真理，隨著時間的推移，這些部份真理成為某個派別的教義、法則，甚至更糟糕的是，帶有偏見的信念。不僅如此，為了將知識代代相傳，人們將不同的回應，按照邏輯順序組合和分門別類。創辦人當初的知識也許是不確定的，輾轉成為固定的知識，被保留下來，傳承給年輕一代，傳向世界各地，以至成為一種大眾教條。

由於流派眾多，傳統各異，很快，有些武術招式變得眼花繚亂。學習它時，必須

聚精會神。有時候前面學，後面忘。當然，各種各樣的招式會像雨後春筍般出現，以一個流派的理論對抗另一個門派的觀點，而分庭抗禮。但每個派系都聲稱自己掌握著終極「真理」，排斥異己。我們研究樹木的時候，如果只停留在一片葉子，哪一枝樹枝，哪一朵花朵，哪一個喜歡的，難道這樣的爭論不是徒勞無益嗎？如果你理解了樹的根莖，你就理解它如何開花結果。此外，如果你喜歡沒有生命的東西的話，塑料植物也很可能看起來很漂亮。

把經典招式當作靈丹妙藥本身就是一種病態，招式容易讓人掉進陷阱。結果是，多習武之人都只不過是二手的武術家，他們很少任憑自己的思想來表達，而是亦步亦趨地模仿固定的套路。當然，由於對某一套路日積月累的練習，許多人對固定不變的程式非常熟悉。但是，他們永遠沒有學會了解自己，武術的終極知識來自於自我認識。因此，對於沒有生命力的套路我們不應該盲從，盲從無生命力的套路只會妨礙或扭曲我們的自然發展。相反，只有通過自我探求，自我了解和自我表達，人才能真正找回自我。這樣的自我意識是一個連續不斷的過程，最後擁有這樣品質的藝術家能夠用最大的自由來表達自己。

自由不是能夠預見的，流動性決不以個人局部的預設套路，來抵制無節奏的自然流動。切記，預先排練好的陣勢缺乏靈活性，不能適應不斷變化的整體局面。熱衷於各種各樣招式的人逐漸變得遲緩，成為程式化的機械人。於是他們變成這些

設計好的模式，成為數千年以來傳統訓練方法的受害者。真正的武術家不會簡單地複製「這樣」或「那樣」的招式，他決不是產品，而是活生生的人。切記，人在任何時候都比套路重要得多。

在傳統武術中，要表現得聰明似乎是一種積累的過程，例如白帶選手知道兩套套路，褐帶選手掌握四套。事實並非如此，截拳道的過程強調的不是積累固定知識。相反，它是發現自身無知的過程，包含著蛻變過程，每天在減少，而不是在增加。我們必須記住，自由與我們同在，自由不能通過學習固定的程式而獲得。

我們不能「成為」人，我們根本就「是」人。武術訓練的目的正在於此。學會「處於」一種心態，而不是「擁有」一種心態。呆板的套路缺乏活力和新鮮感，預先演練固定招式只會限制和控制習武者。此外，所謂的「絕密」心理訓練不僅不能促進內在力量，反而使精神呆滯。無論是內在或外在的訓練，截拳道的技術主要用於解放精神，而不是束縛軀體。

有人經常問，截拳道是否反對任何形式？我們知道，在任何體育運動中，通過每個人自身身體的本能感覺，他會找到以最有效的、最有活力的方法，去完成每個動作，考慮到當中的推力、平衡，以及以最經濟有效的方式使出動作。可是，有活力的、有效的模式是一回事；而呆板傳統的預設招式則是另一回事。此外，在「無形」與「有形」之間，存在微妙的區別。前者意味無知，後者意味卓越。

沒有道路可通往真理。截拳道是人類血脈裡的新鮮血液，前不見古人，後不見來者。因此，它不是有組織的體制，你可以成為它的成員。無論你理解它與否，它都存在，僅此而已。過去，當我教授中國功夫的時候，我是有套路的。到達美國時，我確有一套「中國式」的套路。但從那以後，我不再迷信任何套路（中國的也好，國外的也好），也不加入任何組織。武術家並不需在大型組織、本土或國外的分會或者附屬學會等地方找尋或發現自己。但事實有時候是相反的，為了接觸更多的徒弟，便於讓各個分支機構遵從一定的標準，我們不得不制訂某種預先確定好的標準招式。結果，所有的成員被預先設定的系統所限制，其中許多人成為不斷演練套路的囚徒。

我相信同一時間收取或教授少數徒弟會較合適，因為教學要求師傅不斷地保持警覺，觀察每個徒弟的情況，建立直接的關係。一個良師永遠不應該被程式所限制，可惜現在許多人恰恰如此。教學要求師傅時刻保持敏銳的心，以適應不斷的變化。總之，師傅不能強人所難，要迫令徒弟學師傅個人所喜好的套路。作為真理的引路人，師傅要指示徒弟的弱點，引導他從內在和外在去自行尋找原因，最終達到與天為一的境界。這一過程就像果農照料成熟的果實，讓它自己成熟起來，不要揠苗助長。成熟的果實新鮮、多汁，充滿了生命力。當然，塑料水果有可能看起來「更漂亮」。

許多武術師傅說過，武術意義就是生命本身。不過，我卻懷疑他們當中有多少人真正理解武術，欣賞武術。毫無疑問，生命並不是一件物件的局部或一個框架。生命是不斷變化的，它是無節奏的運動，持續不斷變化的運動。為了避免在這變化中流轉，古今中外均有許多武術「宗師」或「領袖」，把他們的幻想建立在固定模式上，為了凝固流動性，他們分解整體，策劃喜好的套路，試圖抓住自發性的一瞬間，將統一分成剛、柔的二元對立，不一而足。毫無疑問，通過虛妄地重複前人留下的固定套路，我們的自我發展受到阻礙。武術不只是通過某些精確動作，充滿時空的簡單運動。如果這樣的話，機器也能達到此目的。武術既不是坐著論述的清談，也不是馬戲團的雜耍。武術家必須充份意識到這一點，有能力並創意地表達自己，他的心靈通過身體動作而得以彰顯。的確，武術是人類靈魂的直接表達方式。

機械化的效率或者是操縱性的技術，永遠沒法如揭示人們內心意識般重要。切記，武術家不僅是身體力量和勇氣的表現者，因為這根本就是他的首要天賦。隨著武術家技藝的日臻成熟，他會意識到，踢腿和出拳根本不是制服對手的工具，而是一項探求他的意識、自我，以及所有精神障礙的工具。的確，所有的工具是深入人們內心的終極手段，故此他可以獲得內心重心處的平衡。在每個身體動作之後，就是放鬆，就能將他的外在表現轉化為可供使用的工具。隨著內心的完全放鬆，就能將他的外在表現轉化為可供使用的工具。隨著內心的完全人的整體，也就是全方位的自我意識。

最後，如果一個練習截拳道的人說截拳道是排他性的，那麼他就沒有入道。他還把自己隱藏在自我封閉的抗拒之中，排斥他人。在這種情況下，他即是將自己停靠在一個反抗的模式中，不能自拔，很自然繼續受另一需修正的招式所束縛，不敢越雷池半步。原因是他還沒有消化這樣一個簡單的事實，即真理存在於所有模具和套路之外，理解從來不是排他的。

讓我再次提醒你，截拳道只是一個使用的名稱，是過渡口之舟，一旦抵達彼岸，就應該捨棄它，而不應該背負在肩。上述有關截拳道的說明，只不過是「一指望月」，不要把目光放在指頭尖上，而錯過了燦爛的星空。手指的功用在於指向月亮，只有月亮才能照亮手指和所有的一切。

## 第六版本

拳擊手、摔跤手或者接受專門方法訓練的人都無法看到搏擊的全面，鑑於每個人所看到的「實戰」都有所不同，因為他所接受的專門訓練不同，觀點也就迥異。因為他所憑藉的是個人好惡，故此他所看到的只不過是他的心理複製，和整體搏擊中的一個部份。

我們絕對不能用中國武術家、日本武術家等的先天訓練條件來看搏擊，搏擊也不

能受制於個人的好惡。例如，拳擊手很可能提出這樣的批評：兩位搏擊手之間的距離太近了，而沒有空間施展快拳。另一方面，摔跤手會抱怨，其中的一位選手應該緊緊「貼住」對方，讓對手不能施展他的凌厲攻擊，從整體上而言，當沒有空間施展快拳時，拳擊手會改變戰術，擺脫對方的抓抱，而摔跤手則會在一定的距離外，作出踢腿和出拳，以彌補自身專業的缺陷。但真正的觀察始於不拘泥於固定的套路，只有超越故有系統，才能實現表達的自由。

戰術。可見他們在一剎那間作出了兩種截然不同判斷，近距離應該運用「抓抱」

同一道理，一個人也不能充份地表達自己——這裡最重要的詞語是「充份地」——一旦局部的預設架構或招式強加於他身上時。全面的實戰既包括「是」和「不是」，沒有邊界和路線，而是時刻充滿活力和瞬息萬變。現在的問題是，如果受到預設套路所謂的「應該是甚麼」所遮蔽，而抗拒實際上「甚麼是」的時候，人們怎麼能夠具備靈活的意識呢？預設的套路缺乏靈活性，難於適應環境變化。由於懼怕受到攻擊，沒有安全感，習武者一般會設計出一項預設的套路，按照訓練中的演練精確動作，一切都是按照反應預先設計好的。

如果按照這種模仿性的操練去做，習武者表達自由的餘地就越來越小。畢竟，錯誤的手段一定會導致錯誤的結果。在這預設套路的框架內，不需很長時間，他會變得呆滯，最終把有限的招式當作是無限的現實。事實上，有許多武術家照搬套

路，作出機械式回應，而不能適應實戰的情形。他們不再「傾聽」實戰的四周情形，而是「背誦」那些被他們認為是實戰的四周情況。

開誠佈公地講，我沒有發明新招式，或者說，我只是綜合和修正了以前招式，是一種在特有形式和法則中設定的招式，而與「這樣」或「那樣」的方法存在明顯區別。我的想法是把我的徒弟從緊緊抓住固定的套路、招式、模具中解放出來。

截拳道只是一個使用的名稱，通過類比，這還是一面讓我們看清楚自己的鏡子。

因為在絕對的東西之內是沒有區別的。

事實上，把招式當作靈丹妙藥本身就是一種病態。招式會將現實套入一個經選取的模具中去。就像一個人不能用一張紙來盛水一樣，搏擊也不能按照任何一個系統去做。自由不能簡單地預設，如果能自由發揮的話，就不存在好壞的回應了，

我所關心的是，有些人在不知不覺中被有偏見的、非常典型的結構所限制及凝固，變得僵化了，他們所得到的只是「程式化效率」，而不是自由地表達自己。在大多數情況下，這些人變得遲鈍麻痺，如程式化的機械人，他們聽到的是自己歇斯底里的尖叫及喊叫。結果這些人成為有組織的形式，同樣成為典型的絆腳石。

簡言之，他們是幾千年來條件反射的結果。

我們不應該只從一個角度，是應該從所有可能的角度觀察實戰格鬥。這就是為甚麼截拳道的教學強調利用所有的手段和方法來達到目的（運用效率才是最重要的）。但是，我強調「而是」，在於說明，截拳道的架構雖然擁有所有可能的角度，但卻並不受制於任何角度的束縛。道理很簡單，任何招式，不管設計得如何精巧，一旦迷戀其中就會成為牢籠。因此，優秀的徒弟能夠進入套路，但不受其羈絆，他既遵守規則，但卻不受規則所牽制。這一點很重要，因為柔順的、無偏見的觀察對於學習截拳道是非常關鍵的。所以在這裡，我們不需要系統的搏擊哲學，或者是某種搏擊方法。從內到外，不偏不倚地觀察實戰情況，才是練截拳道手應該做的。

截拳道相信，自由始終與我們同在，這一目標是不能通過積累的過程而實現的。

我們不能「成為」人，因為我們根本就「是」人。武術訓練的目的正在於此：學會「處於」一種心態，而不是「擁有」一種心態。轉變的狀態僅僅是一個「存在」的狀態，而不是一個「成為」的狀態，它不是一種理想或刻意追求及實踐的目的。

呆板套路只會扭曲和阻塞習武者的心靈，依靠所謂的「秘笈」進行訓練，截拳道技術不僅不能增強內在力量，反而會使心靈呆滯。無論是內在還是外在的訓練，截拳道說成是一種特有的體系所想達到的目的是解放心靈，而不是綑綁身體。把截拳道說成是一種特有的體系（像功夫、空手道和搏擊等一樣），顯然完全沒有察覺其精粹，皆因它不屬於任何架構及特有招式，它乃自成一家。

截拳道從來不是一種能技巧分類的方法，而是全面自我表達的手法。截拳道從來沒有制訂一系列的規則、技術、法規、原則，確立一套搏擊的系統。截拳道是一個過程，而不是一個目標；它是一個持續的運動，而不是墨守成規的固定套路，它既是手段又是目的，必須強調那並非達到目的的手段。許多人錯誤地把截拳道看成是一種綜合套路，亦有人認為它是中性的，同時有人則把截拳道看作無關痛癢。所有這些都不對，因為它既是「此」，又是非「此」。故此截拳道並不反對任何招式之時，又不全然接受。要理解這一點，你必須超越「正」、「反」的二元對立，而把事物當作一個有機的整體來看。一個優秀的截拳道手憑藉的正是直覺。

有人經常錯誤地認為，截拳道反對任何形式。關於這一點，我不想詳談，但在本文的其他地方我會闡明它。我們必須理解的一件事情是，完成一個動作需要高效的、有活力的方法（力量、體式、平衡、步法等基本原則是不能違反的）。不過，有效率的、有生命力的形式是一回事，制約人們的無生命的套路是另一回事。除了上述應注意的事之外，你還必須學會區別「無形」與「無形之有有形」的微妙之處。前者是無知，後者是卓越。

截拳道的最終目的是走向自我解放。指導方法極為簡單，直接地指向通向個人自我解放之路，通向心境成熟的內心。截拳道從來不把一套固定套路強加在習武者身上。機械性的效能或者操控的技巧對於截拳道來說，遠遠沒有內心自我意識的發現

來得重要。切記，習武者並非用身體展現勇武精神，雖然這是習武的天賦條件。

隨著武術家的技藝日臻成熟，他會逐漸認識到，踢腿並不是制服對手的工具，而是探索自我、情緒及意識等的工具。事實上，所有的工具最終都是深入我們內心深處的手段，故此他會在內心重心處實踐這份冷靜。隨著內心極其放鬆，便能夠轉化為外在表達的工具。所以，我們經常聽到人們說，「腳踢」，而不是「我踢」。

踢腿動作的完成是靠整個人，正好傳遞一個人的完整性，這是一種包容萬物的態度，踢腿的人並沒有意識到這種終極意識的存在。所有訓練的結果是把人培養成為一個完人，而不是某種超人。成為自由的人，比成為一個偉大的鬥士更重要。

完全自我表達的概念是「前不見古人，後不見來者」的。截拳道不是一個系統化的組織，讓人們成為其中一員。不管你是否理解，實際情況就是如此。我從不相信大型組織，儘管它們在國內外設有分支機構、附屬分會、榮譽會員。為了接觸大眾，無疑需要預先設計好的固定體系，結果往往是許多成員被體系所限制。

我相信同一時間收取或教授少數徒弟會較合適，因為教學需要師傅不斷全神貫注地觀察每個徒弟，與他們建立直接關係。一位良師絕不應該拘泥於某一套路；然而實是許多人恰恰如此。教學要求師傅具備一顆敏銳的心靈，以適應不斷變化的情形。師傅不應該把無生命的套路、預演強加給徒弟。傳統武術建基於固定招式

不同，截拳道只能靠自身及個人活生生的實戰體驗，才能學會。

很多武術界的所謂領袖拒絕接受變化，他們把幻想建立在呆板的固定模式上，把一切分為剛柔對立的二元狀態。在無休止地重複系統化的模式中，習武者的發展顯然受到阻礙。雖然有許多武術師傅也說過，武術在於生命本身。不過只要少數人能理解這句話的含義。確實，生命不是停滯不前，無生氣的程式，或者無生命的東西。生命是一個無節奏的持續運動，它意味著變化和蛻變，僅僅用一些設計好的動作來填滿時空是不夠的。如果這樣也可以的話，機器也能做到。

一位武術家必須用最大的自由來表達自己。他必須意識到，外在的身體動作是能使內在的心靈持續顯現。的確，通過武術，人類靈魂得以表達。可在大多數情況下，習武者只不過是二手的武術家，因為他們對各種招式亦步亦趨。他們很少學會自我表達。相反，他們會盲從地遵守固定的套路。隨著時間的過去，他們可能學會了一些死記硬背的程式，對招式掌握得相當熟練，但是他們始終不能理解自我。換句話說，他們掌握了操縱性的技巧，但卻不能控制自己。只有理解自己，人們才能抵達自由的彼岸。一個活生生的人絕不是這個或那個招式的複製模子。

他是一個個體的人，人總是比體系更為重要。

截拳道並不適合每個人，我收了一些徒弟，但其中只有很少的人能成為我的真正

徒弟。許多徒弟既缺乏理解力，也不能從精神上或身體上正確地應用他們所學的。我並不認同武術大門應該中門大開，任何人都接納，我認為只有真正的習武人才值得一教。我很少相信登門求教的黑帶選手。智慧對我來說是神聖的，我非常尊重智慧。除非這名選手能夠證明他的價值，值得我信任，否則我不會教他的。他的身份和地位並非我要考慮的重點。

在武術界，許多師傅教授的技巧和原則僅是出於理論知識，而不是親自體驗。這類師傅談起頭頭是道，亦有許多「大師」級的講者，但實際上他們甚麼都教不了。他們可能會創立這個法則，那種方法，但他們所教的徒弟往往被限制、被控制，不能自由地發揮，更遑論成為真正的武術家。事實上，徒弟只會困在有限的體系中，不能充份實現一個活生生的人的潛能。方法越受限制，個人獲得自由的機會就越少。

一位優秀的師傅同時應該也是優秀的運動員。我相信，隨著年歲的增長，同年輕人相比，他無異會處於劣勢。但是，在同輩人當中，無論是在體力或智力上，他沒有理由不成為一流選手。一個不勝任的、空談的師傅也許只對平庸的徒弟有用，但他始終缺乏感悟和理解力。

最後，如果一個練習截拳道的人說截拳道是排他性的，那麼就肯定他還沒有進入

到截拳道裡去。這暴露了他還把自己隱藏在自我封閉的殼之中，排斥他人。在這種情況下，他以一種抗拒模式運作，很自然地也就受到另一修正的招式所束縛，不敢越雷池半步，只能在框框內活動。顯然他還沒有消化這樣的一個事實，即真理存在於所有模具和套路之外，而理解從來不是排他的。截拳道只是一個使用的名稱，僅是跨過渡口之舟，一旦抵達彼岸，就應該捨棄它，而不應該背負在肩。我說過，上述有關截拳道的說明，只不過是「一指望月」。不要把目光放在指頭尖上，把手指當成了月亮，而錯過了燦爛的星空。

## 第七版本

其他作者介紹截拳道的時候，總是都按照他們僅有的知識去寫。關鍵是每一種運動或藝術包括柔道、空手道、功夫所看到的搏擊，只不過是瞎子摸象，因為人們所接受到的專門訓練不同，故此每個人所看到的「實戰」都有所不同。

我們絕對不能用中國武術家、日本武術家等的先天訓練條件來看搏擊，搏擊也不能受制於個人好惡。例如，拳擊手很可能提出這樣的批評：兩位搏擊手之間的距離太近了，而沒有空間施展快拳。但另一方面，摔跤手會抱怨說，其中的一位選手應該緊緊「貼住」對方，讓對手不能施展他的凌厲攻擊，近距離應該運用「抓抱」戰術。從兩位觀察者先天的訓練條件來看，在一剎那間，他們已經從整體上

作出兩種判斷。在沒有空間施展快拳時，拳擊手會改變戰術，擺脫對方的抓抱；而摔跤手則會從一定的距離看，考慮踢腿或出拳，以彌補自身專業的缺陷。但真正的觀察始於不拘泥於預設的套路，只有超越自身體系的盲點，才能實現自我自由的表達。

按這種經組合的「陸地游泳」套路進行訓練，供習武之人自由表達的空間越發縮窄，久而久之，他會在套路框架內變得呆滯。同一道理，一個人不能充份地表達自己——這裡最重要的詞語是「充份地」——一旦片面的招式強加於他身上時。

試問當一個人受到自己預設的招式蒙蔽，對「甚麼是」作出抗拒時，又如何能真正意識到全面呢？因為全面既包括「是」與「不是」，沒有邊界等等所限。若最終把有限的招式看成為現實，他會不再「傾聽」實戰情形，而是「背誦」他認為的實戰。屆時他只是照本宣科地演練套路，而不是對真實情況作出回應。這些人會變得遲鈍如程式化的機械人，他們聽到的只是自己歇斯底里的尖叫及喊叫。結果是這些人成為有組織的形式及經典武術的絆腳石。簡言之，這是幾千年來武術界條件反射的結果。

開誠佈公地講，我沒有發明新招式，或者說，只是綜合和修正了以前的一些「這樣」或「那樣」的招式，但又與「這樣」或「那樣」的招式有明顯區別。其實，我想把我的徒弟從緊緊抓住的套路、招式、模具中解放出來。自由是不能事先預先條件反射的結果。

見的，哪裡有自由，哪裡就沒有優劣的回應。我唯一關注的是，那些接受及被片面結構凝固的人們，他們只能獲得常規的效果，而非個人表達的自由。

截拳道不是只從一個角度，而是從所有可能的角度觀察實戰格鬥。這就是為甚麼截拳道的教學強調，利用所有的手段和方法來達到目的。但是，我必須強調「而是」，因為截拳道並不受到任何形式的束縛。道理很簡單，有運用技巧和放棄技巧的自由。因此，把截拳道說成是如功夫、空手道之類的特有武術體系，就大錯特錯了。截拳道是不屬於任何的流派，它自成一家。但是，不要錯誤地認為，截拳道是一套綜合招式、中性的或無關緊要的體系。因為截拳道既吸納了「這樣」，又吸那些非「這樣」的招式。它既不反對任何招式，也不是不反對任何招式。要理解這一點，就必須超越「正」、「反」的二元對立現象，進入有機的整體。一位優秀的截拳道手憑藉的正是直覺。

並沒有甚麼通往真理的大道。真理是一種全面的表達，可謂「前不見古人，後不見來者」。同樣，截拳道也不是一個有組織的體制，可以讓我們成為其會員。無論你理解它與否，它就是這樣。（過去在北美設有振藩功夫學院，有習詠春拳法，但現在既沒有這樣的組織，也沒有這樣的招式。）

在大多數情況下，習武者都只不過是二手武術家，原因是他們亦步亦趨，他們很少學會自我表達。相反，他們僅會盲從地遵守固定的套路。隨著時間的推移，他們可能學會了一些死記硬背的招式，對它掌握得相當熟練，但是，他們始終不能理解自我。經過長期的套路和招式的訓練，他們可能會熟練地掌握固定的套路及招式；但只有理解到自我意識、自我表達，才能抵達真理的彼岸。一個活生生的人不是「這種」或「那種」招式形成的無用產品。他是個體的人，人總是比體系更為重要。

在武術界，許多師傅教授的技巧和原則均出自於理論知識，而不是透過身體力行而獲得。這類師傅談起實戰來頭頭是道，他們是「大師」級的講者，但實際上他們甚麼都教不了。他們可能會創立這個法則、那種踢法，但他們所教的徒弟往往被限制、被控制，不能自由地發揮，成為真正優秀的武術家。事實上，正是「模具」及「系統」重重限制和干預徒弟們接觸現實。

在體育界，我們被告之，五百年前有一位武林高手能夠飛簷走壁——他用甚麼方法，大可一查一查科學技術如何應用在奧林匹克跳高項目上——對於此，我可以肯定：武術中的超常發揮，取決於未來技術的發展，而不是依賴現存陳舊的、過時的訓練方法。一位優秀的師傅同時應該也是一位優秀的運動員。我相信，隨著年歲漸高，同年輕人相比，他處於劣勢。但是，與同輩相比，無論是在體力或智力上，他沒有理由不成為一流選手。一個不勝任而空談的師傅也許只對平庸的徒弟

有用，但他始終缺乏感悟力和理解力。

這如同我們不能用一張紙盛水，以求塑造水的形狀一樣，搏擊不能永遠只遵從任何系統，特別是強將它裝入高度經典的框架中。這樣的框架只會扼殺和限制個體生命，無視實際情形。而這些框架的所謂靈丹妙藥，實際上是一服毒藥。學習截拳道沒有固定的套路和模式，截拳道並不一種將技巧和法則等分類的方法，使之構成一套搏擊的系統。無疑截拳道運用了一套有系統的訓練方法，但卻永遠也不是一種搏擊法。進而言之，我們可以說截拳道是一個過程，而不是目標；是一種手段，而不是結果；是一種動態的運動，而不是常設及靜止的套路。

截拳道的終極目的是走向自我解放，它指導人們通往自由及成熟的大道，機械性的效能和操縱技巧絕對不能與獲得的內在意識相媲美。在沒有內心覺悟的情況下，學習一個動作的結果，僅是機械性模仿、重重複複，頂多只是一項產品而已。真正的習武之人是會「傾聽」環境，而照本宣科的人則會「背誦」環境。切記，武術家不僅僅是以武術展現勇氣的說明者，雖然他擁有天賦條件。隨著武術家的技藝日臻成熟，他會意識到，側踢腿並不是他制服對手的工具，而是一項發現自我以及自我愚笨的工具。所有訓練的目的是，把他培養成一個完人。

從本質上講，截拳道試圖將徒弟的意識恢復到最初的純淨狀態，這樣他才能自由

地表達自己的潛能。在他將自己天賦的工具向無形的自然發展過程中，訓練時應該採用最少的形式。簡言之，這種想法就是讓習武者進入一種形式，而又不受此牽絆。遵守規則，又不被規則所規範。這一點非常重要，柔順地、不帶偏見地觀察，是學習截拳道的基礎，達到「全面警覺」而卻沒有中心及邊界；身處其中，而又不屬於其中。

最後，如果一個練習截拳道的人說截拳道是排他性的，那麼他肯定未能掌握當中精粹，他仍然把自己封閉對抗的層面。這樣的情形只會讓他逆向而動，陷入沼澤。很自然地，他會受制於另一經修飾過的套路之中，只在有限的天地裡活動。

他並沒有消化這樣的一個事實，就是真理存在於模具和套路之外，覺悟永遠是包容性的，而不是排他性的。截拳道只是一個名字而已，是渡口之舟，一旦抵達彼岸，就應該捨棄它，而不應該背負在肩。最後，讓我提醒讀者，上述有關截拳道的說明，只不過是「一指望月」。千萬不要把目光放在指頭尖上，把手指當成了月亮，而錯過了燦爛的星空。

## 第八版本（定稿）

茶杯的用途在於空，同一道理，習武之人沒有形態，因此也沒有招式可言，我們所說的沒有固定是因為對於實戰，他根本沒有預設的偏見，不存好惡。結果，他

是流動的、多變的，能夠超越二元對立而抵達一個終極的整體。

我希望，你們像茶杯一樣，虛懷若谷，這樣我們就可以恬然地開展探險歷程，即把所有的偏見和預設的結論拋置一旁。同時，把我將要講的與你個人聯繫起來，因為它涉及到一個武術家的成長發展，指的並不是中國武術家，日本武術家、韓國武術家或美國武術家，而是所有武術家。首先，武術家也是人，包括我們在內。國籍本身與掌握高超的武術技藝無關。

讓我們設想，有幾個受過不同武術訓練的人目擊了一場搏擊，可以肯定，每個人都會從不同角度敘述這件事。這一點是可以理解的。由於他們不能客觀地評論這場搏擊，故此描述它時，自然會從各自的過濾鏡中觀察它，從拳擊手、摔跤手、空手道手以及柔道手的角度。每個人均受過特有訓練，順理成章地根據自身的局限來談論這件事。每一次試圖描述搏擊，事實上都只不過是一種智力上的回應，對整個搏擊情況帶有明顯的偏見，所發表的觀點基本上取決於個人好惡。事實上，搏擊本身並不受到每個人的特有武術背景所局限，遑論你是韓國武術家也好，中國的或其他國家的武術家也好，又或者任何你懂得的招式。真正的觀察始於不拘泥於任何一種固定的套路。只有超出系統之外，才能抵達真正的表達自由。

如果一個人被帶有偏見的固定結構或招式強加於身，他就不能充份地、完整地表

達自己。實戰是完整的（包括一切「是」和「不是」），它不偏好任何線條或角度，它無邊無際，充滿新鮮感和活力。因為它從來不是設計好的，而是不斷的變化。實戰決不受個人意向、體格、環境條件的制約，雖然這些是實戰中整體的部份。如果有某種制約的話，就是將實戰硬套入一個精選的模具中去，這樣不斷變化的「甚麼是」，通常會遇到習武者本身固定招式的所謂「應該是甚麼」所抵抗。

開誠佈公地講，我沒有發明一種新的招式，或者說，只是綜合和修正了以前的一些「這樣」或「那樣」的方法，但這又與「這樣」或「那樣」的方法又明顯區別。相反，我想把我的徒弟從緊緊抓住不放的固定套路、招式、模具中解放出來。請切記，截拳道這個術語只是個使用的名稱，讓我們能看清自己的鏡子。商標不見得有甚麼特別。

那麼，甚麼是武術的經典招式？首先，我們必須意識到這樣的一個事實，是人創造了招式。撇開許多學派創辦人的傳奇歷史（如「聰明的老和尚」、「夢中的特殊信使」、「神蹟顯靈」等），招式從來都不應該是絕對真理、法則和原則，將它奉若神靈。與招式相比，人往往才是最重要的。

創辦者接觸到的可能是部份真理，但隨著時間的轉移，部份真理成為某個派別的法則，甚至更糟糕的是，部份真理成為有偏見的信條，以抵抗不同的門派。不僅

如此，為了將這種知識代代相傳，人們設計了不同的招式，按照邏輯順序，將各種招式分門別類。在創辦人那裡，知識也許是流動性的，後來成為固化了的知識，被保留下來，以至成為大眾的靈丹妙藥。

在這個過程中，徒弟們不僅僅使傳下來的知識成為神聖的廟宇，同時使之變成為埋葬著創辦人智慧的墓穴。由於不同的組織和傳承的本質有所不同，招式都經過精心製作，令人眼花繚亂，不全神貫注不行；縱使這樣，往往後面學，前面忘。

徒弟們把所學的當作「系統的東西」，也即是把部份當成了整體。作為抵抗另一個派別的「真理」的最直接方法，就是不同的招式會如雨後春筍般湧現。很快，這些招式演變成為大型組織，每個門派聲稱自己手裡握有真理，排斥異己，招式越來越重要過習武者本身。

事實上，把經典招式當作靈丹妙藥本身就是一種病態，招式容易讓人掉進陷阱，脫離現實。可能是因為習武者感到自信不足和缺乏安全感，於是他設計了一套格鬥用的精選套路。撇開這個原因不談，如果這樣做的話，徒弟們就會在自己門派的招式中，被封閉和給控制起來，這樣肯定會阻礙他們發揮潛能。像其他事物一樣，長期的模仿訓練會促進機械式的準確性，但是自我表達的空間卻越來越窄。

徒弟們可以按照套路「鎖住對方的肘關節」，「打擊對方的氣焰」，「這樣做」或「那樣做」；但是，長此以往，他們就會按照別人的想像被模式化。切記，整體是

由部份組成的，但是反過來，孤立的部份，不管多麼有效，也不能構成整體。有人引用一句格鬥中特有俗語來說明這種情況：「一知半解是危險的事」，用它來描述那些受制於格鬥中特有招式的人，再貼切適當不過了。

如果機械地按照套路訓練，就可以使人成為武術家的話，那就萬事大吉了。不幸的是，實戰如同自由一樣不能事先安排。預先演練的套路缺乏靈活性，不能適應不斷變化的實戰。也許此刻有人會問：「我們怎麼才能獲得這種無拘無束的自由？」在這裡我不能告訴你，因為一旦說出來它就成為一種方法。我可以告訴你甚麼不是截拳道，卻不能說出來甚麼是截拳道。朋友，你需要自己去發現，你必須清醒地認識到這樣一個簡單事實：自助。此外，誰說我們要去「獲得」自由的？

在傳統武術中，「聰明」似乎意味著是一個不斷學習固定知識的積累過程。例如，初級習武者了解了很多套路和技法，高級的知道的就更多一些。一個擅長踢腳的武術家，就應該積累更多有關另一門派的拳法，反之亦然。在外表上積累固定知識不屬於學習截拳道的過程，因為發現自我無知的過程，也是一個蛻變的過程。請切記，我的朋友，武術的終極知識意味著自我發現，只有在自我發現中截拳道才能被理解。

自由始終與我們同在，按照某些固定程式訓練是不能實現自由的。我們不能「成

為」人，因為我們就「是」人。截拳道訓練的目的正在於此：學會「處於」一種心態，而不是「擁有」一種心態。無生命力的套路不能夠面對實戰中的活力和新鮮感，按照預先的演練去做，只會遏制創造性，培養的只是平庸之輩。此外，神秘莫測的心理訓練不能增強內在力量，反而使人心理呆滯。在截拳道中，無論是內在，還是外在的訓練，所使用的技術只不過是權宜之計，其終極目的是解放精神和軀體。

有別於傳統方法，截拳道從來沒有一系列的規則、或者組成截拳道格鬥的種種技巧、分解方法等等。首先，截拳道沒有格鬥方法。要創造這樣的一種方法，就如同把一磅重的水用紙盛起來，並塑造紙的形狀（接著是爭論甚麼是包裝紙的「最好」顏色或質地）。簡單地講，截拳道並不是一種特殊的訓練手段，加上固定信念和特有的招式，所以基本上，它不是從某一個角度，而是從許多可能的角度觀察實戰，所以它不能歸結為固定的招式。它並不是從某一個角度，而是從許多可能的角度觀察實戰，所以它不是建立在任何系統之上，它並不是一種「大眾」藝術。因為它不是建立在任何

有時候，截拳道為了達到目的，會利用各種各樣的方法（效率是最重要的），但它卻不受任何具體招式的限制。換句話說，儘管截拳道從不同的角度考慮實戰，它本身反而不受某一特有角度的制約。雖然截拳道擁有不同的觀察角度，但絕不執迷其中一種。對於任何結構體系來說，不管設計得多麼精心，如果習武者執迷不

悟，就會被困。

把截拳道說成是功夫、空手道、搏擊等的一種招式，就完全是沒有把握其精粹，因為截拳道所教的不能簡單地化為一種招式或方法。如果我們說截拳道不是一種招式，也不是一種方法，有人就會說，有沒有它都無所謂，它無足輕重。這也與實際情形不符。截拳道既是「此」，又非「此」，它不與任何招式對立，又不全然接納任何招式，要想充份理解這一點，你必須超越「贊成」或「反對」的二元對立思維方式，將它們看成是一個有機的整體。在絕對之中根本就沒有彼與此的區別，任何事物都遵循這樣一個道理，一個優秀的截拳道手必須依賴他的直覺行事。

我剛來美國的時候，我教的詠春拳法是依據我的版本——我有自己的中國體系。不過未幾，從那以後，我不再對任何體系或組織感興趣。有組織的體系傾向於按一個有系統化的概念來培養模式化的囚徒，而師傅則經常墨守成規於一門一派的體系。當然，更糟糕的是，師傅強迫徒弟們適應毫無生命的預設招式，進一步阻礙了徒弟的自然發展。一位師傅，尤其是一位優秀師傅，應該是真理的指路人，而不是徒弟的自然發展者。他應該以最少的形式，引導徒弟由「有形」進入「無形」。不僅如此，他還要指出進入一個形式，而又不受其所羈絆的重要性；又或遵守原則，而不拘泥於原則的重要性。

第五章　截拳道——自我解放之道

214

柔順的及無偏頗的觀察，不具排他性，對於截拳道或甚至武術來說都十分重要，也就是說力求達到「全面警覺」，而又不設中心；身處其中，而又不屬於其中。總之，我認為，師傅不應該依賴某一方法，或者是按固定體系進行訓練。相反，他應該因材施教，從內到外地喚醒個別徒弟進行自我發掘，最終達到與天為一的境界。這種教學並不僅僅是教學，它需要一顆敏銳的心靈，超強的靈活性，這樣的師傅現在可是說鳳毛麟角了。

虔誠的、認真的徒弟現在同樣也不多見，許多徒弟只有五分鐘的熱情，有些人來習武的動機也不純。不幸的是，這類人只能成為二手習武者，是基本上沒有甚麼創新的人。武術界的二手習武者很少學會表達自己，他們只會盲從於固定的招式。這樣，並不能培養獨立思考，而是培養了依賴性的思維。隨著時間的流逝，習武者可能會學會一些套路，而通過練習，可能會對某一專門套路瞭然於胸，不過，他們始終沒有學會理解自己。換句話說，他們學會了操縱的技巧，但是他們仍未能理解自己是怎麼樣的。

武術不僅僅是精確的動作，用來填補時空的體育運動。如果這樣的話，機器也可以做到這一點。隨著武術家武藝的成熟，他會意識到，他的踢腿或出拳，並沒有甚麼，它們並不是制服對手的工具，反而是自我意識、自我及所有心理障礙的工具。確實如此，工具最終只不過是深入我們內心深處的手段而已，只有這樣他才

能恢復內心重心處的平衡，達到和諧境界。有了此重要的內在鬆弛就能由他的外在表現轉化為可供使用的工具，造詣高強的武術家的每一個動作，是與整體的自我和諧為一的，這是一種海納百川的胸襟。

各種各樣的「教授」和「宗師」（看起來我們身邊不乏許多有哲學頭腦的教授和學者）告誡我們，武術的意義在於生命本身。但我卻想知道的是，他們當中究竟有多少人真正理解「武術意義在於生命本身」這句話的真正含義，能夠真正理解武術。的確，生命並不是停滯不前，並不是某物件的局部或有邊界的框架。生命是無節奏的持續活動，也是不斷變化的過程。為了不帶偏見地處身在這個流轉過程中，古今中外有許多武術「宗師」，把他們的幻想建立在固定的程式上，策劃精選招式，試圖抓住流動的一瞬間，分解整體，不一而足。他們把和諧的整體化為「剛」與「柔」、「近距離」與「遠距離」的二元對立。

如今，這樣行為帶來的後果非常明顯。我們身邊有不計其數的、變得遲鈍麻痺、程式化的機械人，他們聽到的只是自己歇斯底里的喊叫和精神吶喊。他們只是在墨守成規地作出機械式的演練，對實戰情形作出潛在的回應，而不是按實際環境作出回應，他們不再聆聽實際的四周環境，而是「背誦」可能處身的環境。這些可憐的靈魂於是成為有組織的形式，經型的絆腳石。簡言之，這是幾千年來武術界條件反射的結果。

經常有人問，截拳道是不是反對形式。的確，在截拳道裡沒有預設的套路或格鬥術。不過，在任何體育運動中，每個人為了完成動作要達到的目的，會採用最有效、最有效率的方式，它涉及到適當的力量、動作的平衡、經濟有效地運用速度和能量等。最有活力的及最有效動作所釋放的是一回事；但限制習武者，無生命力的經典套路又是另外一回事。「沒有形式」，這兩者有微妙差別；前者意味著無知，而後者意味著卓越。

在全面格鬥中，沒有絕對的標準，表達方式必須是自由的。只有自己親身體驗及描述，真理才能實現。這一真理遠遠超脫於招式和訓練。還請切記住，截拳道只是一個使用的名稱，是助你跨越障礙的工具，像渡口之舟一樣，一旦抵達彼岸，就應該捨棄它，而不應該背負在肩。上述我所講的有關截拳道的說明，只不過是「一指望月」。不要把目光放在指頭尖上，否則你看不到月亮，把手指當成了月亮而錯過了燦爛的星空。畢竟，手指的功用在於「指」，指離開手指尖的月光。只有月光，才能照亮手指和塵世間的一切。

# 二、李小龍截拳道筆記

## 筆記（一）

習武必須有一種自由感，一個受限制的心靈從來不是自由的。在特有門派的框架之內，抑制了個人的發展，這只不過是有節奏的機械式重複、精心設計的動作僅是看起來似乎「有活力」，「與實戰相似」而已。它往往成為一個往下墜的鐵錨，隨著所積累的形式越來越多，這裡學一招，那裡學一招（修正一些局限），就形成各種手段和目的。

你理解得越多，每天從所學到的蛻變也就越厲害。這樣，你的心靈就能常新，不受先前的招式所污染。真理是你怎樣處理與對手的關係；兩者是互動的，是「活的」，而不是靜止的。形式所培養的卻是反抗，因為這是就一套精選套路進行專門訓練。與其引起反抗，不如當動作出現時，直接進入實戰。在完全排除好惡之後，在完全理解實際情況以後，毫無偏見的意識能夠致使與對手達到調和一致。

一旦接受了有偏見的訓練方法，習武者面對對手時，就總是給反抗意識所蒙蔽。因為實際上，他是在演練預設的招式，傾聽他自己的喊叫，而無視對手的實際動

作。為了適應對手，習武者應該具有直接的領悟力，這是唯一的正確態度，而直接的領悟力，只有在沒有抵抗的情況下才會出現。

保持「整體性」意味著能夠對實際發生的情況作出回應，因為一切都在不斷地運作中，不斷地變化，但如果一個人執迷於一種有偏見的觀點，他就跟不上實戰中對手迅速的動作。不管人們是怎樣合理化招式中的鈎拳和擺動，但對於需要學成完美的防禦，仍存有不少爭議。確實，差不多所有天生的鬥士在實戰中都會這樣的（從多樣化招式對抗對手）——你必須盯著對方的手的擺動，而作出還擊。系統變得越來越重要，而不是人！

理解自己，簡言之就是研究自己與對手的動作。理解一場格鬥，必須以一種非常簡單及直接的態度視之。關係是自我顯現的一個過程，但同時關係又是一面鏡子，在其中你可以發現自己。存在意味者與對方互動。固定的套路沒有適應性和柔順性，只會成為關住你的囚籠。真理存在於所有套路之外，形式是一個無用的複製品，為人們在與活生生對手格鬥時，架設一個逃避自我認識的有序兼美麗的台階。積累是一種自我封閉的抵抗方式，華而不實的「花架子」只會徒增抵抗。

# 筆記（二）

自由是不能預先想到的，自由的實現需要一顆警覺的心靈，一顆充滿能量的深邃心靈。這顆心不需要經過一個漸進過程，亦毋須要漸漸實現目的的想法，便能迅速作出敏銳感悟，快速實現其目的。對於按照經典程式練功的人來說，自由的邊界往往會越來越窄，對於固定套路並不要求理解，亦不涉任何責備。它的要求很簡單，你只需要觀察，全神貫注看著它。而有感悟心靈則是充滿活力的，移動的，充滿能量的，只有這樣的心靈才能理解甚麼是真理。經典的方法和傳統使習武者的心靈成為奴隸——你不再是一個個體，而淪為產品，你的心靈是過去幾千年歷史的沉積。

生命是寬廣的，毫無限制的——它無邊無際，亦無疆界。不是信念，也不是方法，唯有感悟是通向真理之途。這是一種毫無負擔，柔順而毫無偏見的認知狀態。一旦你有了圓心，就一定會有周長。在周長之內，以圓心為活動中心，頓成為奴隸。它應是一個沒有中心的「整體感」，去除、溶解所有的經驗之後，才能重生。當你進一步傾聽某些事，實際上你就停止了傾聽。了解是一個恆常的動作，沒有一個可供行動的固定點。知識是有束縛性的，但對運作因此它不是靜止的，沒有一個可供行動的固定點。知識是有束縛性的，但對運作的理解卻不受任何限制。

生命是沒有答案的，它需要透過每時每刻去理解。我們所得到的答案，無可避免地遵從我們所熟悉的模式。質樸是一種存在的內在狀態，既沒有矛盾，也沒有高下之分，這正是解決問題所需要的感悟力。這並不是心靈帶著一種固定的成見或信念，或者一種固有的思維方式所能解決的。當然，一顆質樸的心靈是能夠在不帶任何動機下，自如運作思考和感知的。一旦別有動機，當中必定存有訓練的方式、方法和體系。動機的產生是對慾望或目標的追求。為了實現這目標，這又必須要尋找一種方法，等等。冥想則能使心靈解除所有的動機和慾望。

為了使心靈不受打擾而心神不定，人們不單創立了一套行為及思想的模式，還同時創立一套人與人之間關係的模式，不一而足。就這樣人們逐漸成為模式（或套路）的奴隸，把模式當成了現實。心靈所下的任何努力，只會進一步限制心靈的發展，因為努力本身意味著朝目標掙扎。而一旦有了目標、目的和看得見的目標，就無疑給心靈加上了羈絆。你的心靈若是在這種情況下試圖進行冥想，結果一切是徒然的。

這個黃昏，我看到了某些全新的東西，體驗到緊張的感覺；但是這種體驗明天就會成為機械性的，如果我想重複這種感覺。這樣的描述永遠都不可能成真。真實是即時所洞見的真理，因為真理是沒有明天的。觀察是需要沒有割裂的認知的。真理最高的思考境界是一種消極的思考，故此冥想永遠都不可能是一個思想集中的過

程。千萬不要以為消極思考是與積極思考相對立的，消極思考是既沒有正面的回應，也沒有反面的回應，它是一種完全「空」的狀態。

集中注意力是一種排除雜念的形式。哪裡有排除雜念的思考，哪裡就有要排除雜念的思考者。要排除雜念的人，正是思考者，正是那個需要集中注意力去排除雜念的人。這就出現了矛盾，因為首先要有一個中心點，才能分神和分散注意力。意識是沒有疆界的，它是人的整體在追求某種東西時，所賦予給人們的。集中注意力是會收窄心靈的，但是我們關心的是生活的整個過程，尤其是全神貫注地盯著被生命所乏視的某些方面。

充滿活力的事物？對於靜止的、一成不變的、死亡的東西，我們能找到方法及一條清晰的道路，但對於有生命力的東西卻不行。不要迫使活生生的現實為靜止的東西，然後發明能闡明這類事物的各種方法。順從、否定和信服均妨礙了理解。就讓你和講者的心靈感性地互相了解靠近，只有這樣雙方才有真正相互交流的可能。當然，要理解對方，你必須處於一種毫無偏見的心境，沒有高下、好惡之分，也不會等待進一步表示「贊同」或「反對」。總而言之，不要從結論開始。

理解不僅僅需要感悟的那一刻，而是要有持續的意識，對於一件事物有持續的探究心，不匆忙下結論。不存在無拘無束的任意思考，所有的思考都存有偏見，永

遠都不是全面客觀的。思維是記憶的反應，而記憶往往帶有偏見，因為記憶是經驗的總結；故此思維是一種心理反應，它受到經驗的局限。

不言而喻，知識總是與時間連在一起，縱使「認知」不受時間所限。知識源自一個來源，源自積累，源自結論，而「認知」則是動態的。增加知識的過程只不過是記憶的培養，這一過程會逐漸變得機械化。學習從來都不是漸進式的積累，它是一個認知的過程，無始無終。這是一種沒有選擇，沒有要求，沒有焦慮的意識，而是處於一種覺悟的心境，而亦只有感悟才能解決我們所有的問題。身處一種感悟的狀態，心無旁騖，即是存在的狀態。行動意味著我們與各種事物的關係，然而行動並不意味著對錯，而只有偏見的、非全面的行動，才存在對錯。

並不是說一個聰明的靈魂經培養後可以變成天真無邪，因為只有心靈處於無否定及無順從的天真自然狀態，它才能看清楚事物的真相。只有審視問題的時候，才能發現真理。問題從來就離不開答案，問題本身就是答案──理解了問題，就能化解問題。當心靈受中心點牽制的時候，很自然地不是自由的，因為它只能圍繞中心點而轉動。他被自己思想的堡壘所禁錮，不能越雷池半步。要自由地思考，必須敞開心靈的大門。否則，受局限的心靈不能自由地飛翔。集中注意力的心靈不是專注的心靈，只有處於一種自我意識狀態的心靈，才能集中注意力。自我意識並非排他的，而是具有海納百川的胸襟。

223

# 筆記（三）

截拳道不是集中注意力或冥想的方法，而是關於存在。它既是一個經驗，也是一種無方法的「方法」。截拳道尋求的是「頓悟」，它衍生於主體和客體在純粹虛空（並非「空」）中的關係和對立——頓悟並非一種體驗，或者是一種思維活動和自我意識的主體。截拳道是「純粹存在」的自我意識（超越主體和客體之分），及時抓住存在處於「如果」及「如此」的狀態（而不是特殊的現實）。

心境是一種終極現實，它意識到本身的存在，但不是我們經驗意識的中心——「處於」一種心境，而不是「擁有」一種心境（「無心和不動心」，眼「無形」和「心中有形」，是有區別的）。就將所有的集中在一起吧！

禪宗「佛心宗」認為，這種洞見是一種主觀體驗，是通過某種心理淨化而獲取的，是注定要令人步向犯錯誤及荒唐。這並不是一種內省的技術，讓人尋求排除物質及外在世界，消除雜念，或者在沉默中打坐，掏空自我意識，或者把自己的意念集中於純淨的精神本質上。禪宗不是神秘的「內省」，或「退隱」，也不是一種可以通過修煉而獲得的冥思苦想。不要把參禪的冥想視作為一種手段，把頓悟作為一種目的而絕然分開——兩者是渾然為一體的。禪宗的修煉就在於尋求實現這種渾然一體的整體性，在所有行動中要做到將手段和目的，沉思與頓悟融為一體。

三種錯誤：

（一）發明一個以經驗為主的自我，讓它以自己為目標觀察自己；

（二）把人的思想當作一種物體或佔有物，將它放在一個獨立存在的「單獨部份」——我「擁有」心境；

（三）心如明鏡台，時時勤拂拭。

這種「我執」和自我意識，尋求在「解放」中肯定自我，它詭計多端地試圖超越現實，排斥它所「擁有」的思維，掏空心靈之鏡，這也是一種執迷不悟——「空」本身可以被看成是佔有物和「成就」。根本就沒有頓悟要達成，也沒有主體去達成它。禪不是通過「拂鏡」式的沉思而獲得的，而是通過現世生命中的「坐忘」而實現的。我們不是通過下功夫「變成」現在的「自己」，根本毋庸爭取「變成」，因為本身就「是」我們自己。

可以說，空（或者無意識）有兩個方面的現象：（一）它只不過是一種實然；（二）它認知並察覺自身的存在。打個不適當的比方，這種意識就在「我們」之中，或者更適當地說，我們身在「其中」。只有客觀地看待事物本身，而不被事物所累——無意識意味著對相對（有經驗）的心靈的運作一無所知。

當思維在任何地方不被任何事物所羈絆——就是無拘無束的自由境界，生命的本

原就是無論何時何地都不受限制。頓悟不是通過自我實現的，而是超越主客體二分的純粹實現。能看清「無物」——才是真正的「看見」。看見並不依賴任何東西，這是一種超越主客的「純粹的見」，因此又是「無視」。禪宗將心靈從奴役中解放，把想像的精神狀態作為「物體」，這樣實在太容易變得實體化，變成偶像，讓追隨者執迷不悟，誤入歧途。

要強調的是，「無視」和「無心」並不是放棄，反之是履行。心中無主體客體之分的「看見」就是「洞見」。當中直接意識令「真理令我們自由」——並不是把真理當作知識，因為真理是有具體存在的意識。

藝術是情感的交流，藝術必須來源於藝術家的體驗和情感。奈何，許多偽藝術來自於虛偽或者是努力創造一種藝術品，而不是衍生於實際體驗或情感。恰當的形式需要個性，而不是模仿性的複製；它需要簡潔而不是累贅，明晰而不是朦朧；簡潔的表達而非複雜的形式。

截拳道的終極源泉是頓悟，它是本真的自我，成為自我。現實就存在於事物本質之中，這就是事物的本質性。因此，「本真」就是意義——從最初意義上看，它具有自由——不受依附、限制、偏見和複雜性的羈絆。道德教導我們，一旦決定選擇了一條正確道路，就應該義無返顧。哲學把生死置之度外（截拳道並不是為了傷

害，而是其中一條向我們敞開生命秘密的大道）。

格鬥勇士總是一心一意，他眼裡看到的只有一個目標：搏擊。他既不瞻前，也不顧後。面對每一個動作，他需要排除一切障礙——不管是情感上的、體能上的，還是智力上的。

一種生活方式、一種意志力或者控制力的系統，都需要通過直覺達至頓悟。學習截拳道涉及控制意志力。忘記輸贏，忘記光榮和痛苦，讓對手抓破你的皮膚，而你則以重拳還擊。讓對手還擊以重拳，而你則打斷他的骨頭；讓對手打斷你的骨頭，而你則要了他的小命！不要考慮到安全地退卻，要義無返顧，視死如歸。

四肢（你的天賦武器）具雙重目的：

（一）摧毀你面前的對手——消滅妨礙和平、正義和仁慈的一切事物；

（二）在自我保護的本能中（使你感到煩惱的任何事情），解除自己的衝動。學習截拳道不是為了傷害或將某人致殘，而是消除自身的貪婪、憤怒和愚蠢。在這一方面，截拳道指向的是自身。

拳擊和踢腿是殘害自我意識的工具，這些工具代表直覺或本能的直接力量。不同於智力或複雜的東西，不會作出自我分裂，妨礙自己的自由。這些工具是會勇往

227

四肢保持全面活動。

直前，決不瞻前顧後。同時，這些工具是看不見的精神象徵，它使心靈、軀體和

心靈不再忍受的那一刻——即是心靈不再對某一物體的依附，不再停止流動的
一刹。這時候你絕不容許注意力被抓緊，超越了以二元論思維頓悟處境。不動心
的頓悟，固定不移的頓悟並不是真的一動不動、麻木不仁；相反，在這種狀態
下，心靈給賦予了無限的活動空間。固定不移的頓悟反而會摧毀幻想。不動的意
思是，不要在所見到的物體上停留，「一心一意」、「處之泰然」說的就是這個意
思。截拳道不喜歡「片面」或「局部」，只有整體性能適應所有的情形。流動的心
靈——也就是「月印萬川」——它同時是動的，也是不動的。只要兩個物體之間
還存有空間，就有東西可乘機進入。

「工具」處於沒有周長的圓心之中，而不以中心為中心。動中有靜，緊張中有放
鬆，眼觀四方而又鎮定自若。既不刻意人為，又順其自然；既不渴求，又不指
望。簡言之，像嬰兒一樣天真無邪，同時擁有完全成熟心靈的計謀和最敏銳的智
慧。自欺欺人的心靈，無論在智力上還是在效率上，都令人吃不消。從一個動作
到另一個動作，他步履維艱，不得不停下來進行自我反思，這就阻礙了本身的流
動性——也即是創造性。

流動性像水一樣順其自然地、毫無阻礙地流動。車輪之所以能轉動，是因為它不會過緊地安在軸上。一旦心靈被羈絆，它想要前行每一步都困難重重，受到限制。屆時就算想有即興發揮，也會一事無成。不僅如此，所做出來的東西會質量低劣，或者根本未完成。回憶和預見是區別人類與動物的心靈意識的優秀品質，這些品質非常受用，能達到一定的目的。但當某一動作一旦涉及到人的生死存亡問題，就必須放棄回憶與預見，這樣它們便不會干擾心理的流動性，阻撓在一剎那間迅速出招。

截拳道積極進取的心理訓練，並不僅僅是從哲理角度反思歡騰的生命，或者是一種僵化的思維模式，而是進入絕對真理的境界。它是真實的。其意義在於「技進於道」，把藝術作為了解道的方式。保持警覺性意味著「嚴肅認真」，「嚴肅認真」則意味著對某人表現虔誠，而虔誠最終能達致「與道為一」的境界。

有意識地無意識，或者是無意識地有意識，均是涅槃的秘訣。行動是如此直接和迅速，沒有空間讓智力活動進入，並將動作切成碎裂的部份。直到觸及絕對事實，任何性質的爭論都不會圓滿地獲得解決。爭鬥雙方不能相互影響對方，也不能打破僵局或保持平靜。此刻需要的是「超越」。說到底，截拳道並不是甚麼技術，而是精神上的洞見和培養，也不是自我僵硬地拒絕來自外界的事物。正是這種「僵化的自我」使我們不能面對任何與我們抗衡的事物。哪裡有絕對自由，哪

裡就有藝術。沒有絕對自由，也就沒有創造力。

處於「無心」的狀態也就是保持「平常心」。由於你的自我意識或者是本我意識太明顯地吸引了你的注意力，反而干擾了你真實技藝水平的展現。你應該擺脫這打擾的自我表現或自我意識，而做到彷彿此刻沒有任何特殊的事情發生般。水無時無刻不停地流動，但是水中的月亮卻能保持寧靜。雖然心靈能夠應對萬千局勢，但還是以不變應萬變。

為了把心靈的本質活動推到極致，就應該消除體能上的障礙。加強心靈的洞見力量，就能因應心所看見的，迅速採取行動──洞見與內心深處的心靈同步。學習獲得，同時是在學習失去。你所掌握的知識和技巧應該被遺忘掉，這樣一來，你才可以漂流在虛空的世界裡，無拘無束，安逸無慮。學習很重要，但不要成為其奴隸。總而言之，不要懷抱任何外在華而不實的東西，要以心為主。

除去除所有的精神障礙，只有這樣你才能保持虛空的心理狀態（流動性），甚至可以毫無意識地滌除掉你曾經掌握的任何技術，否則你不可能成為你的技術性知識的主人。讓所有的訓練隨風而去，讓心無知無覺地工作，讓「自我」消失到無人知曉的地方，只有這樣，截拳道才能到達盡善盡美的境界。

按照禪宗哲學，技藝的學習等於智力上的煩惱。因此，在禪學和截拳道裡，能熟練地掌握技巧並不包含訓練的各個方面。禪學和截拳道都要求我們實現終極的現實，也就是虛空和絕對，只有絕對才能超越所有的相對性。在截拳道中，所有的技術將會被遺忘，僅僅當下無意識應對面對的局面——只有這樣，技術才能自動或者是即興地創造奇跡——在整體中自由流動。不刻意追求技術，反而擁有了所有技術。當心靈迷戀某一技術，不管該技術是多麼的有價值和值得一學，也會成為病態。

六種弊病：

（一）追求勝利的慾望；

（二）訴諸技術性計謀的慾望；

（三）把所學的全部向他人炫耀的慾望；

（四）威懾對手的慾望；

（五）扮演消極角色的慾望；

（六）根除你患有的所有弊病的慾望。

「慾望」是一種依附，「期望沒有慾望」也是一種依附。因此，要擺脫這種困境，就需要同時擺脫積極和消極慾望的束縛。換句話說，這就是同時既「是」又是「不是」，從理性角度來看確是荒唐的，但是對禪學來說就是如此！這種無圓心的圓，沒有周長，這樣一來，截拳道手就得保持警覺以應對對立面的交替性。但一旦他

的心靈停留在任何一點，心靈就會失去流動性（靈活性）。截拳道手應該隨時保持心靈的「虛空」，只有這樣行動，才能達到無拘無束。一旦截拳道手到達這種無拘無束的境界，他所有的動作就會如閃電般迅速或者像反光的鏡子一樣明晰。

毫無疑問，精神是控制我們生存的關鍵因素（我們無從知曉它的詳細情況）它超越了肉體的境界，是整體存在的。不管外界發生了甚麼情況，看不見的精神如影隨形地控制著每一個動作。因此，無論在任何地方、任何時刻，精神都處於動態，無礙無阻。在截拳道手擺出姿勢的一刻，他已能保持精神自由及不依附的狀態。

所有的動作源自於「空」，心是賦予這個動態的「空」的名稱，沒有心術不正，沒有以自我為中心的動機，因為「空」是虔誠的、真誠的和直接的。不能在自我和動作之間存有任何東西。截拳道是由「你看不到我，我看不到你」的狀態組成的——此刻陰陽渾然一體。無論是走路、休息、或坐或躺；說話或沉默；吃喝，均不容許你懶惰，而是要你孜孜不倦地追求「這」。

與其直接面對現實，恪守形式（理論），只會將自己纏得越深，最終不可自拔，掉入樊籠。由於墨守教條、心術不正、心靈扭曲，我們看不到真理的真實存在。訓練是要與自然本性一致的，而步向成熟的過程並不必然成為概念化的俘虜，反之它是一個意識到內心自我世界的過程。最大的錯誤是預測一場搏擊戰的結果，其

實你是不應該考慮結果是輸，還是贏。就讓其一切順其自然，你的天賦工具會在適當的時刻成功出擊，一劍封喉。

截拳道是：

（一）不受僵化的技術系統所制約；

（二）具備適應環境的精神；

（三）滌除在我們身上積累的所有塵埃，揭示自然存在的現實性或實在性，或者赤裸的真相，形同佛教裡的空的概念。

因為一個人處於淨心和無為的狀態，在每個方面都要展現積極和主動。然而，在實戰中，他卻應該保持鎮定自若，心無雜念。他應該感覺到，一切發生的只不過是無關緊要的平常事。他進攻的時候，步伐是輕鬆的和穩固，他的目光不會像瘋子一樣，一動不動地死盯著對手。他的表現要與平日一樣泰然處之。他的表情不應該有任何他的天賦工具分享了這種品質，以最大的自由度扮演其角色。截拳道不是無關緊要的雕蟲小技，而是高度發展個人精神和體能的活動。截拳道不是發展已經發展的東西，而是恢復被遺忘的東西——雖然這些東西一直與我們同在，其實除了我們錯誤地操縱它外，它從來沒有失去過，也沒有被扭曲過。

徒弟在接受截拳道訓練的時候，

變異。雖然他進行的是一場生死格鬥，但一切應該像平常一樣，不露絲毫痕跡。

技藝應該從屬於心理訓練，最終它會將習武者提昇到更高的精神境界。截拳道手是面對現實的，而不是把形式結晶化。工具是一種無形之形。「無住」的意思是所有事物的終極源泉，也超越了人的理解力，超越了時間和空間的範疇。正因為它超越了所有的相對性，所以才叫「無住」，也就是任何可能發生的事，都是可能的。這樣他再也不是自己了，而是自由地移動。他放棄了自我，坦然地接受平常意識之外的影響，其實這只不過是他深深埋藏的無意識而已，只是他從來都沒有意識到它的存在。

藝術從來就不是一種裝飾及修飾，而是一種頓悟。換句話說，藝術是獲得自由發揮的技巧。截拳道廣為人們知為「不是建立在任何技術或教條之上」的藝術——就像你本人一樣。無思：心靈應該不受外在世界的影響，在各種現象中，讓心靈毫無羈絆地自然而為。將心靈集中於一個精晰的焦點，令它保持警覺性，那麼它就能很快地通過直覺找到真理，真理無處不在，心靈必須從陳舊的習慣、偏見、受限制的思想過程、甚至日常平庸的思想中解放出來。

沒有思想就是當中首要教條：在思考過程中，不應該沉陷其中，不受到外物的污染——要做到在思考中，而又不思考。為了達到全面及自由，「不受僵化的系統

所制約」是最為關鍵的。無羈絆是基礎，所有的線路和動作都能起作用。在人的原始本性中，人的日常思維都是連續不斷地思考的，沒有停滯。過去、現在和未來，它就像溪水一樣，毫無阻礙的流淌。

「無」意味著沒有二元對立的限制，沒有玷污。「思」意味著對存在現實和自我本性的思考。真實的本真是思考的本質內容，而思考則是本真內容的功能。進行沉思得以明瞭人的本性，而沉思則意味著不受任何現象的限制，鎮定自若意味著內心世界的不動心。只有擺脫外來物體的羈絆，才能鎮定自若，達到「不動心」的境界。

真實的本真是不受玷污地思考，它不可能從構想和思考中得到。除了真實的本真外，再沒有思考了。本真是不「動」的，但動作和功能卻是無窮無盡的。心原本是不「動」的，沒有思考才稱得上是道。知識的意思是，知道心是虛空的、寧靜的。洞見的意思是，意識到本性不是創造的。「空」的狀態是沒有外表，對手找不到你的招式和形式。寧靜的狀態是不刻意強求，意思是不存任何幻想和虛妄。「不修煉」並不意味著沒有任何訓練。它所指的是，通過「不練」而「練」。通過「練習」而練習，是一種有意識的心理活動，即以自我為中心的練習活動。

這種現象可以若即若離形容之，但若即若離卻不太好表達，因為一旦某人試圖傳遞某種意義，他所傳達的根本就是事物本身。這意味著這樣做，他還是處於一種

與事物分不開的狀態。為了哄小孩不哭，我們可以說，樹上飄落的黃樹葉是金元寶，故此所謂的絕招和擺出的姿勢並不是完全不管用，而是不管你怎麼做，你都沒有處心積慮的思考，擁有一顆沒有偏好的心。「無思」意味著不處心積慮的思考。沒有必要在日常生活之外，刻意追求特殊的訓練方法。在頓悟和被普遍界定的知識之間，沒有甚麼差異。頓悟意味著無高下之分，而知識的「知者」與「所知道的事」，二者存在對比關係。

兩種弊病：

（一）騎驢找驢；

（二）騎在驢子身上，不願意下來。

有些招式偏好運用直線進攻，而有些招式則偏好迂迴路線，固守一種有偏見的搏擊招式等於作繭自縛。截拳道是獲取自由的技藝——靠的是頓悟，藝術從來不是裝飾品或者經修飾的物件。一個精選的招式，無論多麼精密，也會將練習者固定在某一套路上（實戰從來不是固定不變的，而是瞬息萬變）。人們所練習的基本上是抵抗的戰術，這樣一來，這樣的戰術成了絆腳石，而不能理解實戰。墨守成規的練習並不能獲得自由，因為搏擊之道不是建立在個人的選擇和幻想基礎之上。只有毫無責難、辯證或任何形式的識別性的理解，才能體會到實戰的真理。搏擊之道的真理在於，每一時刻都在變化。

截拳道主張「無形」，這樣一來，它就可以採納各種各樣的「形」。因為它沒有固定的招式，所以它適合形形色色的招式。結果，截拳道採用各種各樣的方法，而不受其中任何一種的局限。同一道理，它採用了各種各樣的技術和手段，以達到自己的目的。在截拳道的藝術中，效用是最重要的。

許多武術家追求「更多」及更不同的招式，而不知道在日常生活中展現的真理與「道」。因為就在這一點上，這些武術家錯過了事情的關鍵之處（如果真的有甚麼絕招的話，往往因為忙於追求絕招而得不到）。身體練得上氣不接下氣，體力透支，而錯過了最精緻之處；因為理智往往追求理想主義和奇特的，缺乏效用亦看不到實際情況。當本質與非本質並不固定及未被界定，而當變化了無痕跡時，就代表他掌握了「無形之有形」。如果仍拘束於形式，心靈仍依賴，這也算不上是真理之道。當技術擺脫了自身，「道」就能從無道中顯現出來。

不要為追求而過分不安，否則的話，你就會被箝制——人們通常會教徒弟們如何前進一步，而非考慮後退一步。

五個主要要點：

（一）最高境界的真理是不可言說的；

（二）精神上的修煉是不能培養的；

（三）到最後是甚麼也沒有得到的；

（四）教學沒有甚麼實質性的東西；

（五）在出拳和移動中存在著美妙的道。

讓我們暫且不談成仙成聖的話題，再一次回到人世間。在逐漸理解了另一方面之後，你會甦醒過來，回到這一邊來。在經過磨練之後（或者沒有經過磨練）人的思想繼續與現象性的事物分離。此刻，人既留在現象之中，然而又脫離了現象。

一旦人與環境都消除後──其實人與環境都依然存在──不停地移動步法吧！

這個故事基本上是人追求自由的故事，重新回到自由的原始感覺。有別於往時的美國西部影片裡，「拔槍最快的，才可以活命」的固有情節，個體並不需要磨刀霍霍，才能擊敗對手。反之，他使出的側踢、通背拳、勾踢等，基本上對準的是他自己。因為有了自我，才會有敵人。如果沒有任何心理活動的話（思緒活動），不可能有對立的衝突。沒有衝突的話（在競爭中你總想佔上風），也就是進入人們熟悉的「無我無敵」狀態。「四肢」作為工具，充其量代表的是直覺力量和直接的本能反應，不像智力那樣，它是不割裂，亦不會阻礙自己的通道，它勇往直前，決不瞻前顧後。

習武之人碰到的基本問題是廣為人知的「精神阻塞」。這種情況發生時，通常是他與對手正在進行一場生死搏鬥，他的心依附於思想本身，或者是依附在與之遭

遇的任何物體上。不同於日常流動的心靈，他的心被「堵住」了，不能從一個物體流向另一個物體，而是停滯不前。此時此刻，習武的人不再是自我的主人。結果，他的四肢不再能以自己的方式表達自己。因此，心裡想著一件事情，意味著某事已事先佔據了他的心靈，而沒有時間考慮其他的事。但是，如果試圖清除佔據在腦海裡的思想，等於立刻用另外一件事填補它。

最終，我們應該做到「無目的」。「無目的」不僅僅意味著心中茫然無物，當中被虛空佔有。思維過程不能只死死盯著一個目標不放，精神在本質上是無形的，任何「物體」都不能死卡在那兒。如果有東西卡在那兒的話，你的精神能量就失去了平衡，它的本身活動變得痙攣，不能再像溪流的水一樣流動。當能量傾斜，朝某一方向的能量太多，另外一方則會太少。如果能量太多，它會溢出，不受控。而缺乏能量的時候，養分就不充足，心就會枯萎。這兩種情況都不能應對不斷變化的局勢。

當心被「無目的」的狀態佔了上風（也就是處於流動，虛心或者平常心狀態）精神清淨，不會朝一個方向傾斜。它超越了主體和客體二分，以「空虛」對應變幻莫測的環境，而不留痕跡。用莊子的話來說就是：「至人用心如鏡，不將不迎、應而不藏，故能勝物而不傷。」像流進池塘的水一樣，它總是隨時準備再次流出，心靈能運用它那用之不竭的力量，因為它是自由地向一切事物敞開，正因為它是虛空的。

在日本擁擠不堪的酒館裡，三位武士坐在酒桌前，高談闊論地議論另一位在旁的武士，希望引他上當，與之決鬥。然而，這位大師似乎並沒有把他們放在眼裡，但當這三個人的談話越來越粗魯，越來越難聽，此刻只見這位高手迅速用筷子一揮，毫不費力地夾住了四隻嗡嗡飛的蒼蠅。當他慢慢地放下手中的筷子，三位武士便急急忙忙地離開了酒館。

這個故事說明了東西方思維的巨大差異。西方人一般會因為某人能夠用筷子抓蒼蠅而感到好奇，但卻認為這與那人在實戰中的格鬥水平沒甚麼關係。但是，東方人則會認為，既然他在每個動作中都可以做到全神貫注，就顯示了他的精湛技藝，得以表現完整和「沉著」的狀態，顯示了他能很好地控制自己。

武術需要的正是這樣的心境。對於西方人來說，指戳、通背拳、側踢等是破壞性和暴力性的工具，具有一些功能。但是，東方人相信，如果這類工具是自我指向的，並且能夠摧毀貪婪、恐懼、憤怒和愚蠢，它們才能顯示其主要功能。操縱性的技巧不是東方人所追求的目標。他把踢腿和出拳的目標對準了自己，如果這一招管用的話，他甚至可能把自己擊倒。經過多年的訓練之後，他希望能綜合所有力量達致有所鬆弛及均衡。這就是故事開頭我們讀到的，像高超的武士那樣運用之妙，存乎一心。

在日常生活中，心可以從一個想法轉移到另一個想法，一個物體轉移到另一個物體，這就是「處於」平常心，而不是刻意「擁有」一種心境。然而，一旦面對面與對手展開生死交鋒，心容易變得呆滯，失去靈活性，呆滯狀態或阻塞狀態是纏繞每個習武者的惡夢。大慈大悲的救世觀音菩薩通常的形象是擁有一千條手臂，每條手臂拿一樣器具。例如，如果她的心因為使用其中一條而停止，其他的九百九十九條臂就沒有甚麼用。正是由於她的心不會因為使用某一條手臂而停下來，而是由一種器具轉到另一器具，所以她的所有手臂都能極大地發揮效用。這個形象要證明的是，當實現了終極真理的時候，即使一個身體上有一千條手臂，每一條手臂都可以以這種或那種方式發揮作用。

「無目的」、「虛空」或者是「無為」均是東方人經常使用的術語，它們代表武術家的最高造詣。禪宗認為，精神在本質上是無形的，也就是心中不藏有任何東西。如果心中有所藏，心的力量就會失卻平衡，本質活動就會被阻塞，不能像溪水那樣暢流。當能量傾斜，朝一個方向的能量太多，另外一個方向的能量就會太少。如果能量太多，它會溢出，而不受控。缺乏能量的時候，養分就不充足，心就會枯萎。這兩種情況都不能應對不斷變化的局勢。當進入「無目的」狀態（也就是流動和無心的狀態），心中就無所藏，也就不會朝任何一方傾斜。這種狀態超越了主觀和客觀二分，無論發生甚麼，心都「虛心」以待。

真正的技藝超越了任何特有的藝術。它衍生於掌握自我——通過訓練所達到的一種能力是，心境寧靜，胸有成竹，完全與自己和環境的節奏保持一致。此刻，也只有在此刻，人才能真正了解自己。

像其他任何藝術一樣，武術用以表達人類。某些表達有品位之分，有些則隸屬於邏輯分析（或者在特定要求的情況下），但是大多數只涉及到，機械性地複製某種固定套路。這種情況非常有害，因為活著就是表達，要表達，你就需要創造。創造從來都不是墨守成規的，也絕對不僅僅是複製、重複。我的朋友請切記，所有的招式均是人設計的，人永遠比招式重要。招式總結人的實踐，人可以成長發展。

因此，武術最終是人類身體動力的一種運動表達。更重要的是可以表達自己的靈魂。是的，武術揭示一個人的真實一面：他的憤怒和恐懼。在人類所體驗到的這些所有自然意向中，畢竟，在所有這些紛雜的情緒中，武術家唯一能夠擁有的一種「品質」——仍然是他自己。

這決不是輸贏的問題，而是在那一刻展現自我存在的問題，全心全意地投入那一特殊時刻，發揮最好的表現。結果是，無論發生甚麼，都不問後果。因此，成為一名武術家也就意味著成為生活的藝術家。因為生活是不斷進行的過程，人應該趕上潮流，發現事物的現實性，發展自我。

在武術的悠久歷史中，盲從和模仿的本能似乎是許多習武的人、師傅和徒弟固有的特點。部份原因是，他們都是人；另部份原因是，招式需要一定的套路（因此，在當今要想找到一個給人帶來一股清風，有創造力的宗師是很難的。這類人現在鳳毛麟角）。自從設立了各種武術機構、學院、學校、功夫坊等，就出現了教各種門派的武術師傅，各種「指路人」應運而生。

每個人所屬的門派，均聲稱擁有其他招式所沒有的真理。這些招式成為固定的體系，每個門派都有自己要傳的「道」，分解和孤立陽剛和柔弱共同造成的和諧，轉而把各式各樣的如百科全書般的專門技術，設計成有節奏的形式。因此，離開了手段的所有目標，都是幻覺。處於這種幻覺是否定自我存在的。千百年來不斷重複的錯誤，令真理成為法則或者信念，阻塞通往追求知識的大道。這樣的「方法」在本質上意味著無知，也即是以一種惡性循環的方式遮蔽了「真理」。我們應該打破這一尋求知識的怪圈，不再尋求知識，而是發現無知的起因。

# 三、李小龍格鬥技巧的客觀評價

自李小龍主演《唐山大兄》以來，該影片創下了香港電影史上的最高票房紀錄，在各種各樣的人群，特別是習武的人當中，掀起了一股發現「另一個李小龍」的熱潮。練空手道的、練合氣道的、練柔道的、無一例外地熱衷於李小龍的搏擊術。這些人也不了解自己是否是塊習武的材料，只是東一拳，西一腿地沐猴而冠地照搬，學幾招花拳秀腿，指望電影製片人會看上他們，把他們塑造成為電影「明星」。

讓我們暫且把話題轉開。就這麼簡單可以成為電影明星嗎？當然，我敢肯定，當明星沒那麼簡單。此外，我也可以告訴你，隨著李小龍演的電影越來越多，觀眾也會很快意識到，不單涉及表演能力，同時更是身體技能的表現。例如，在演出《猛龍過江》時，李小龍的武功與美國武術冠軍查克．羅禮士（Chuck Norris）棋逢敵手。後者在「全美公開賽」和「世界空手道錦標賽」中蟬聯七次冠軍之多。其後，又與一九七〇年美國重量級空手道比賽冠軍羅拔窩（Bob Wall）和「合氣道」七段高手王英世合演《合氣道》。

人們會說：「當然，這都是電影製片精心策劃的。」但是，我敢肯定，看到這些武術家在影片中展現的速度、力量、節奏、協調性和多才多藝，觀眾不至於無動於

衷，未能自己的判斷吧。

## 恩尼斯・里布（Ernest Lieb）

恩尼斯特・里布是空手道的五段黑帶選手，也是美國空手道協會的主任。這是他對李小龍的看法：「我見過李小龍，曾經有多次機會與他合作。雖然我曾獲得過四十二次空手道巡迴賽的比賽冠軍，但是我認為，我不是他的對手。他的速度之快，超過了我所知道的大多數黑帶選手。」

## 李俊九（Jhoon Rhee）

李俊九是跆拳道七段黑帶選手。他把韓國跆拳道介紹到北美，被認為是美國「跆拳道之父」。他把李小龍的截拳道形容為「非常科學和實用，特別適應於街頭巷尾的實戰。」

在李小龍成為電影演員之前，世界上影響最大、最受人尊敬的武術雜誌《黑帶》曾發表過好幾篇為李小龍撰寫的文章。這裡我必須強調的是，《黑帶》發表文章的標準被國際武術界公認為最好的——它的質量和權威性無人置疑。不久以前，《黑帶》對一些武術界的高手進行了專訪調查，他們直接或間接地表達了對李小龍搏擊能力的看法。

## 查克‧羅禮士

查克‧羅禮士是美國空手道冠軍，在電影《猛龍過江》裡他與李小龍有過合作。

在一次在香港接受電視採訪中，在數百萬觀眾面前，他直截了當地承認，李小龍是他的「師傅」。羅禮士表示他是李小龍截擊拳的狂熱愛好者。這裡，我需要補充的是，像羅禮士一樣，其他兩位冠軍，美國重量級冠軍祖‧路易士（Joe Lewis）和美國次重量級冠軍米奇‧史東（Mike Stone），都曾師從過李小龍。儘管那時這三個人門派風格各有不同，但都是公認的高手，然而他們卻虛心拜倒在李小龍門下。

一九七〇年八月十六日出版的《華盛頓明星》（Washington Star）中的「體育週刊」欄目，報道如下：

李小龍的三位徒弟祖‧路易士、查克‧羅禮士和米奇‧史東都差不多贏過美國所有重要空手道巡迴賽的冠軍。祖‧路易士是「美國錦標賽」的大滿貫得獎者，曾連續三年獲得該項目的冠軍。李小龍像大人教小孩一樣教導他們，這種場面看起來讓人有點洩氣。如同走進舊時西部的餐廳，看到土地上動作最快的傢伙，只不過站在那兒，子彈就推上了膛。然後，一個討人歡喜的鄉巴佬走了進來說：「我告訴你多少遍了，你的動作不對！」而另外那人則洗耳恭聽。

## 勤‧古遜（Ken Knudson）

勤‧古遜是一位令人生畏的「剛柔流」空手道高手，他曾贏得過許多場巡迴賽的

冠軍。他說：「李小龍的踢腿和出拳的威力在於具有爆發力。他給我展示一個側踢，動作如此之快，我連眼睛眨都沒有來得及眨一下，他踢我的時候，我還沒來得及反應哩！他的動作連貫性很好，我指的是，他所有的技術非常符合邏輯。」現在，勤是美國其中一名的一流的空手道高手。

## 亞倫・斯丁（Allen Steen）

亞倫・斯丁是美國長灘港的空手道冠軍。他身高六英尺，體重兩百多磅，來自德克薩斯州。他對李小龍的總體評價是：「李小龍向我展現的部份技藝，給我留下及極其深刻的印象。」

## 弗萊德・若恩（Fred Wren）

弗萊德・若恩是美國空手道搏擊的前十位高手之一，他對李小龍的讚美溢於言表。在採訪中，他是這樣說的：「在我一生中，從來沒有遇到一位比李先生更有搏擊能力、更懂得搏擊的人！」

## 紀韋利（Wally Jay）

紀韋利是柔道五段黑帶選手，也曾榮膺年度美國「最佳柔道師傅」的稱號，曾擔任過許多柔道隊的師傅，成績顯赫。他深知道，作為一個冠軍和好的競技選手需要甚麼素質。他對李小龍的評價是：「李小龍流光溢彩、令人著迷、無與倫比。」

紀韋利接著說：「李小龍出拳如閃電式的快，而又沒有失去勢沉力大的特點。這一點讓我驚歎不已。」紀韋利從事武術工作有四十多年。他形容李小龍的動作是「具有美洲豹所具有的優雅從容，機動靈活和威力無比。」

## 路易士・迪加多（Louis Delgado）

路易士・迪加多也是一位黑帶選手。他曾在紐約舉行的超級大賽中擊敗過查克・羅禮士。在一九六九年報十一月份出版的《黑帶》雜誌中，他是這樣描述李小龍的：「我從來沒有看到過像李小龍這樣的人。我曾經遇到過幾個空手道搏擊選手，都與他們過過招。但是，李小龍是唯一能徹底挫敗我信心的人。我與他搏擊時，完全處於一種敬畏狀態。」

## 傑・馬瑟（Jay Mather）

傑・馬瑟也是一位黑帶高手和巡迴賽的冠軍。在宣佈即將舉行的一場冬季錦標賽時，在一封公開信中，他是這樣描述李小龍的：「他是他那個時代的傳奇」。

## 希活・西岡（Hayward Nishioka）

希活・西岡是「美裔日本人全國柔道錦標賽」的冠軍，也是一位黑帶選手，「松濤館」空手道套路高手。希活在美國加州的一所大學做了一項科學試驗，以找出空手道和截拳道出拳的力量有甚麼不同。結果發現，截拳道的出拳力量較諸經典空

手道的出拳力量要大得多，也更有摧毀性。

## 祖・路易士

值得一提，也非常有趣（我知道香港武術界對美國武術界不是很熟悉）的是，李小龍與當時美國無可爭議的重量級空手道冠軍祖・路易士的一場遭遇戰。從我所收集到的資料來看，祖・路易士在內心對李小龍的技藝是非常尊敬的，特別是他的實戰能力。

如果你不知道祖・路易士在美國武術界的形象的話，我可以告訴你，他有點像空手道搏擊的「壞男孩」。許多人認為他盛氣凌人。無錯，他確實打斷過幾個人的肋骨。事實上，祖・路易士的徒弟羅拔窩曾出現在李小龍主演的電影《猛龍過江》裡。當羅拔窩與祖・路易士打的第一場自由搏擊比賽中，祖・路易士飛起一腳，自命不凡，但畢竟他有自傲的本錢。在一九六八年《黑帶》出版的年鑒中，有一篇祖・路易士贏得在華盛頓舉行的「全國巡迴賽」的比賽報道，文章是這樣寫的：

現在，祖・路易士競技狀態出奇的好，很明顯，在學會了一種新的搏擊技術之後，也就是融合了截拳道技術，他又再度重生。站在這個拳擊台上，他野心勃勃，橫掃一切對手，準備第三次直接贏得空手道冠軍。他把他那桀驁不馴的脾

側踢擊中羅拔窩，打斷了他三根肋骨。雖然祖・路易士本性有些我行我素，自命

氣收斂起來，裝進了繭殼之中。在這次巡迴賽中，他從頭到尾精神高漲。毫無疑問，這種高漲的情緒是被他的師傅李小龍所點燃的。李小龍對他的這個產品（指祖·路易士）非常自豪。祖·路易士以一種前所未有的敏捷靈活步伐出入整個比賽，以高質量的重拳打擊對手，事實上，獲得第二名的亞軍似乎成了祖·路易士的陪襯，軟弱的影子。當祖·路易士登上台領獎時，他恭敬地向師傅李小龍表示謝意，將他技術的提高歸功於他的師傅。祖·路易士以前從來沒有這樣做過！彷彿搏擊場上誕生了一個新的祖·路易士！

順道告訴你一個最新消息，截拳道創辦人李小龍當選和獲准接納為美國「黑帶名人殿」的名人。這標誌著在歷史上，全國性地首次接納了這種新近發展的武術形式。不，截拳道當然沒有成千上百年的歷史。它於一九六五年左右才由一位名叫李小龍的人創立，一位專心致志，有強烈使命感的人。他的武術是任何嚴肅武術家不能忽視的遺產。加上他的技藝和智慧，這才是一位真正武術家的化身。我只能驕傲地說，他就活在我們中間。李小龍是中華武術的傑出代表。這就是我們講述的有關李小龍的故事。

〔註解〕

〔一〕估計題目名不是出自李小龍，原因是內文主要談及所有武術同行均受制於傳統思維，而並不是針對空手道而言。

〔二〕身為截拳道會會長的李小龍於一九六七年將此文用油印機列印，派發給在洛杉磯唐人街的截拳道會會員。

〔三〕寫作日期一九七一年。

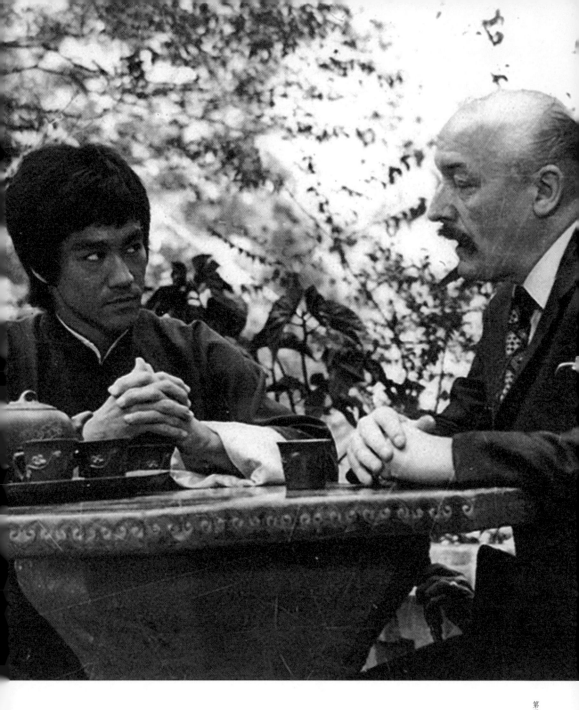

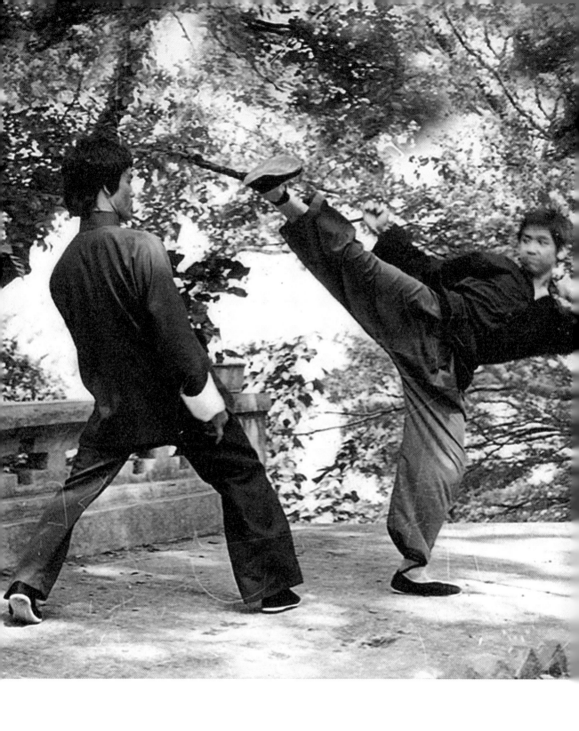

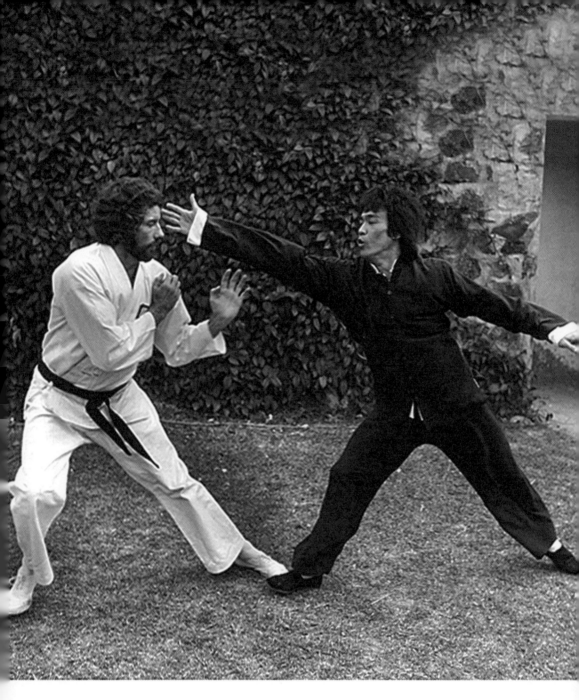

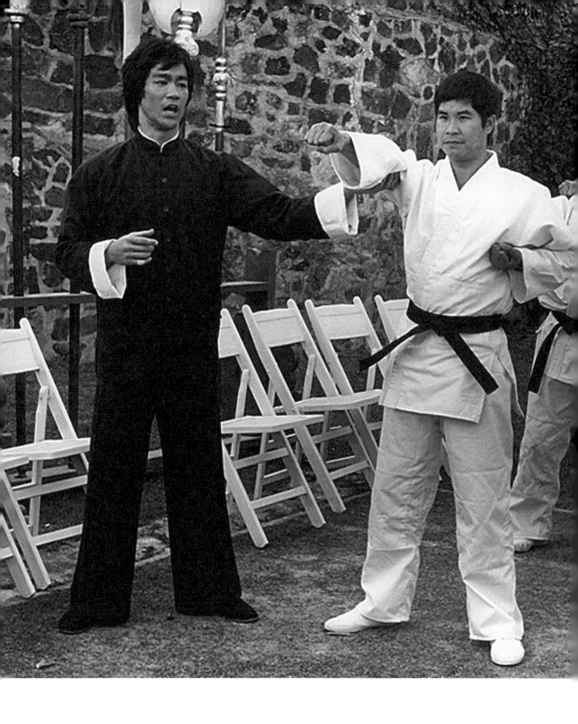

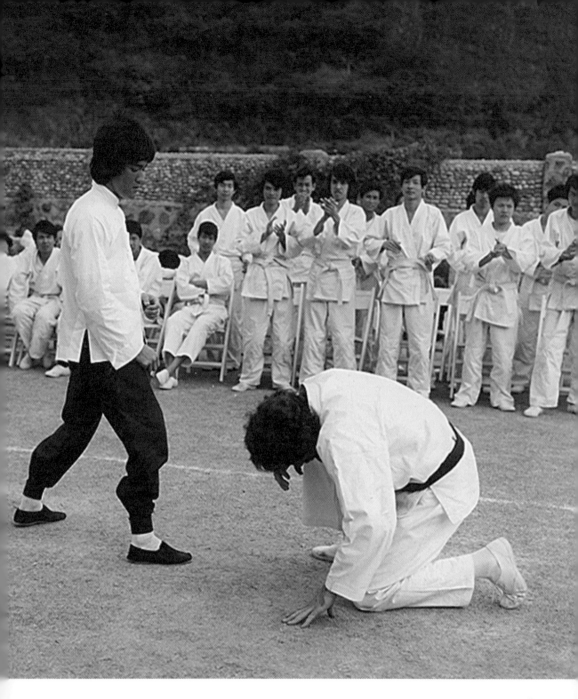

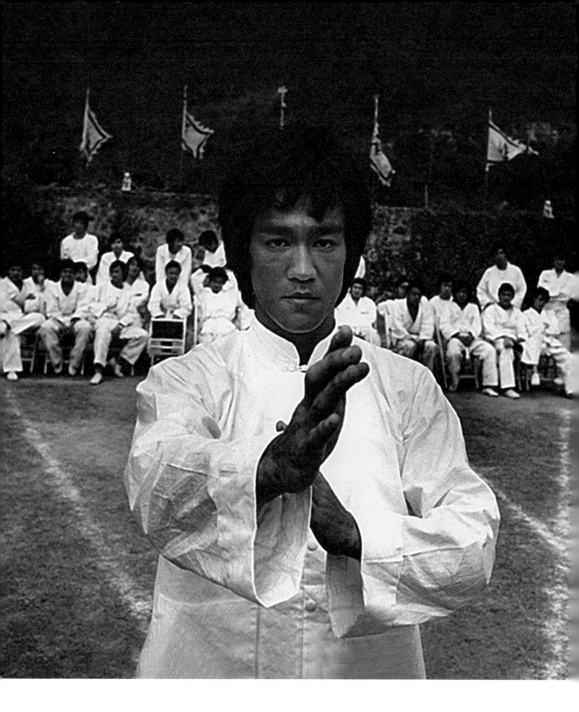

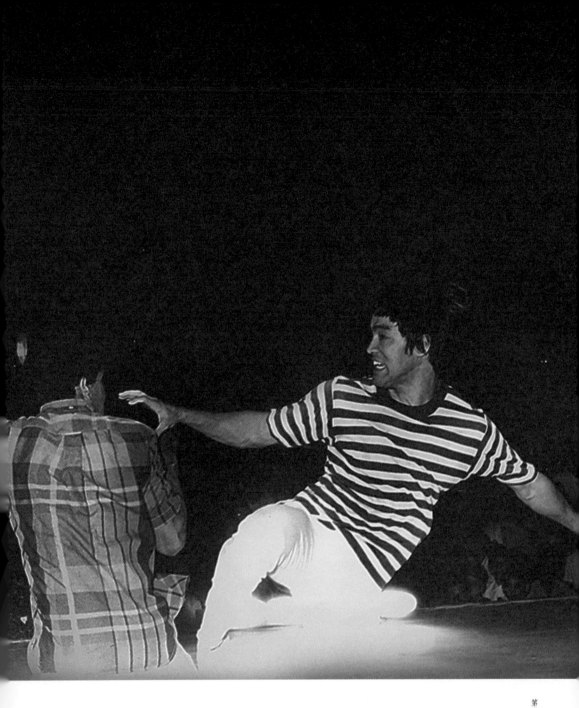

258

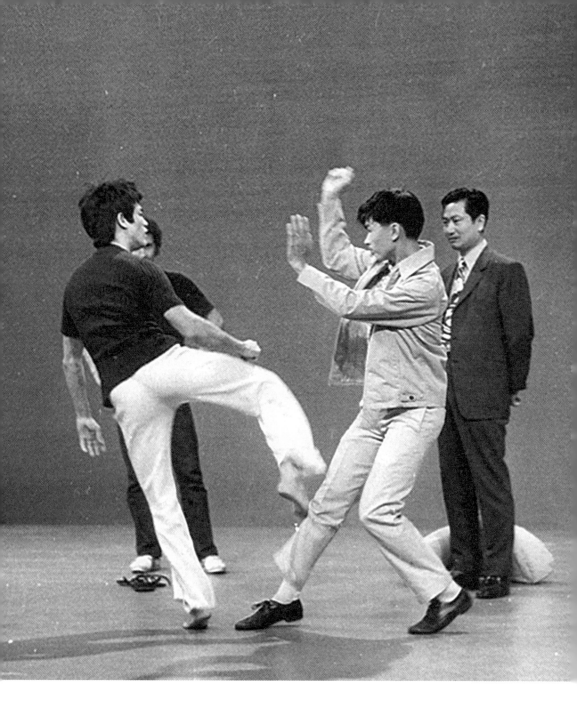

# 第六章

# 自我認識

李小龍說：「所有類型的知識歸根結底就是對自己的認識。」了解自己的需要是他教導的主題之一，特別是在生命中最後四年的歲月裡。李小龍的摯友、荷里活超級影星史提夫．麥昆（Steve McQueen）曾這樣評價他說：「李小龍非常注重找回真正的自我。他給人們的建議是『認識自己』……他所擁有的聰明頭腦是通過自我發現而得來的。我們過去常在一起，長時間討論此。不管你這一輩子做甚麼，如果你不了解自己，將永遠不會學會欣賞生活中的任何事情。」

這章節呈現李小龍有關自我認識的信念，在〈自我發現過程〉一篇的八個不同版本中，使我們回想起他對心理潛

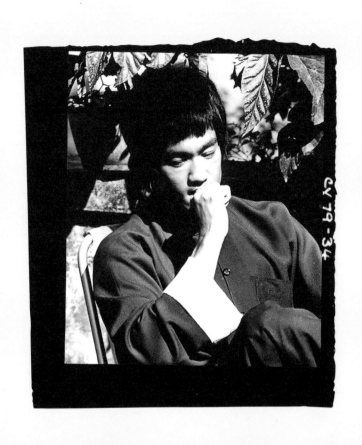

藏的自我實現——而不是自我形象實
現的研究。這決非李小龍擺出做學問的
樣子，而是他提及關於人類終極現實的
深切洞見，探究這對人類的意義。毫無
疑問，這些文章是李小龍寫的最發人深
省、最能啟迪人們的文章。

　　回顧八個版本，發現各有重點，或許可
以理解為李小龍提供的八個自我發現方
法：（一）強調自救，透過無偏見的觀
察而有所頓悟；（二）去偏見就能釋懷；
（三）凡事要用心眼看事物；（四）找回
真實的自己；（五）真誠敞開心扉；（六）
持續學習，而不是一成不變；（七）發
掘內在潛能實現自我，而不是實現自我
形象；（八）打開真實的自我，不扮演
他人。

# 一、自我發現過程

這是我第一次寫的一篇有關自己的文章，它並不是流水賬之類的東西。在此刻我不知道這篇「精心寫的文章」獻給誰，或許我應該說，我只是寫下想寫的事情而已。此外，這當中蘊含著要求盡量做到誠實的慾望。我知道，我並不是受制於法庭傳召強制我講事實真相，總之我要表達的除了真相以外，別無其他。

無可否認的事實是，我已經成為一個公眾人物。從一個有能力的中國拳擊手——我不是謀略大師，如果你說我沽名釣譽的話，我也無話可說（你有你的權利）——突然變成一個名演員。請注意，我說的是演員，不是明星——我早已經歷了當明星這個心路歷程。令人悲哀的事實是，有許多人只想做明星，而不是優秀演員。

當我向觀眾展示我的技能時，我感覺良好。為甚麼呢？因為，親愛的，為了達到此，我拼命努力。這就是奉獻，不停地努力工作，不停地學習和發現，當然，其中要犧牲許多東西。

## 第一版本

首先要說的是寫這樣的文章並不是一件容易的事，寫自己是最難的，因為每個人都是很複雜，就如同眼睛只能看到外面，不能看到內裡。假設一個人如果能夠陶醉於自我操控的遊戲當中那個幻想的自我形象，那就簡單多了，我可不是這類型的人，因為這使我感到困擾。我逐漸意識到，鐵一般的事實是首先要寫有關自己真正的東西，就必須誠實面對自己始行，也就是能夠對真實的自己負有責任，只有這樣才是一個完全的人。

其實，自從孩提時代，在我體內就有一股本能的衝動，渴求發展及增長自己的潛能。花了好長時間，我才弄清楚，自我實現和自我形象幻覺的實現的區別。根據我的觀察，我深信只有絕對的誠實和直接反求諸己，才能達致真正的理解。實情是生命是一個不斷演進的過程，每日更新，這意味著純綷的「活著」，而不是「為某種目的而活」。你不能把它硬塞進一個自我構築的安全模式，死板而精心的任由操控遊戲中去。相反，做一個我所說的「優秀」的人，你應該襟懷坦白，踏踏實實，有勇氣顯露真實的自我。

然而，許多人卻反行其道。每天他們都披上自我保護的安全外衣（像嬰孩一樣吸啜自己的大拇指，不願成長），把自己裝進各種各樣自我設計的安全模式，在一個

僵化的遊戲中尋求安全行徑。經歷了種種人生浮浮沉沉之後，我認識到，沒有他救，只有自救。自救有許多種形式：每日通過無偏見的觀察而有所發現，同時全心全意盡力而為。這是一種不屈不撓及著迷的奉獻。總之，我終於明瞭到生活是一個持續進行及不斷更新的過程，既是永無止境，也是不斷更新的。我個人認為人類的責任任是，襟懷坦白，踏踏實實，簡簡單單地做人便是。

在這個世界上，有許多人不能觸及到問題的核心，只是在智力上（而不是情感上）侃侃而談會做這樣做那樣。他們只是清談而已，並沒有付諸實現，更遑論完成甚麼事情。當然，還有許多其他類型的人，我們只能探討其中一些。另一種類型的表現是，「你應該」這樣做，你「應該」改變那樣。這就是「應該是」與「實際上是」的情形。

你能夠說我沒有任何招式，然而我必須承認，我最初學習武術時，乃師從詠春大師葉問。不久前我們還在一起喝茶；雖然我倆的觀點不同，我還是尊敬師傅本人。無論怎麼說，他是我詠春拳的師傅。概而要之，下面所寫的是一個名叫李小龍的真誠的、誠實的思路歷程──即有關他的武術（這通常被放在首位），他對電影界的看法，最後，也最重要的是，到底誰是李小龍？他將要去哪裡？他希望發現甚麼？

要完成這些使命，一個人需要自立自強，發現自我的無知。對於懶惰和不可救藥的人來說，他們可以不理睬我所說的，愛幹嗎就幹嗎去。

## 第二版本

將會寫些甚麼，我還沒有任何計劃，只是覺得寫一些想寫的東西。如果寫作能夠傳遞信息並且打動人的內心深處，那是多美的事。如果不能，也就沒有法子。

在大多數人當中，許多人對未知的事物感到不自在，即任何外來的、威脅到他們習慣的日常模式。因此，為了確保這種安全感，他們建立了精選的套路，這樣他們才感到釋懷。即使如此，有別於低等動物，人類是有智慧的動物。做一名武術家意味著需要排除偏見，破除迷信，丟掉無知，這是一名高水準搏擊手的主要組合元素，還是把馬戲團的花招留給表演馬戲的人去吧。在心理上，高水準的搏擊手要具備火一般的熱情，不偏不倚的態度。

## 第三版本

這篇文章包含了我對武術、演戲，以及人生的基本看法。當然，我會把在這過程中泛現的想法記下來，同時我還會記下我寫這篇文章那刻的點滴心情，總之凡是我認為潛在有助良好溝通的想法均會寫下。就這樣我開始寫了。我相信，許多人不喜歡未知的事物，認為人類不同於低等動物，人類是有智慧的高級動物。

然而，問題在於有些人心中只有自我，更多數的人心裡卻是茫然的，因為他們整天忙忙碌碌，把他們的創造能量，耗費在把自己塑造成這樣或那樣的人。將他們的一生致力於實現一個概念，這個概念就是他們應該是甚麼樣的人，而不是實現一個人不斷增長的潛能。這就像「存在」與「擁有」的相比，我們並非「擁有」心靈，我們根本就是心靈，我們就是這樣的。

一旦人的智力確定之後，我懷疑我們當中有多少人會不厭其煩地重新審視這些既有的理智答案？這些答案自遠古以來，一直被強制塞進我們的大腦中，這可能早到從我們學會寫第一個符號伊始。是的，我們擁有一雙眼睛，它的功能就是去觀察、去發現，不一而足。然而，從嚴格的意義來講，我們當中的大多數人，並不會「看」。我必須說，當眼睛用於觀察別人犯上無可避免的錯誤時，大多數人會眼光敏銳，隨時予以批評譴責。批評別人，從心理上打擊別人，是一件容易的事情，但是要了解自己卻需要一輩子的時間。為自己的善惡行為承擔責任又是另一回事。畢竟，所有的知識純然是自我的知識。

## 第四版本〔二〕

不管發生甚麼事，畢竟你就是你，要成為一個真正的人而不是塑料做的人，在自我不斷變化的成長過程中，對自己誠實佔據著極其重要及絕對的角色。還是小孩

的時候，「優秀」這個詞彙對我來說意義非凡。不知怎的，我知道並且願意全心全意地為「優秀」作出真誠的奉獻，雖然有許多犧牲，但我始終朝這一個方向前進。

在我的生命裡，「優秀」先生總是常在：有一天你會聽到：「喂，這就是優秀，這兒有真誠的人。」這正是我想要聽到的話。

除了真誠以外，人的一生還有何求呢？實現你的潛能，而不要將精力浪費在實現無實質意義的自我形象上。塑造自我形象是不真實的，它意味著浪費你寶貴的精力。

我們面前有許多重要的工作等著我們去做，它需要專心致志，也需要更多的精力。在成長和發現過程中，我們需要身體力行，這是我們每天的經歷，這些經歷有的使人振奮，有的使人沮喪。無論如何，你必須使你的「內在之光」引導你走出黑暗。

我必須說，我寫的只不過是泛現在我腦海裡的隨想。對於一些人來說，它可能不連貫；但這有甚麼關係，我不在乎！我只想直接寫下我此刻聯想到的事。如果我們能夠互相交流，我真誠希望如此，那實在太「酷」了。如果不能，那也沒有辦法。對於那些想了解我的人，我可以告訴你，學習武術是我的選擇，而當演員則是我的職業。演戲對於我來說是自我顯現和學習的一個過程。每天，我也努力地實現自我，做一名生活的藝術家。無論如何，所有的藝術有著相類似的基礎！你可以自由地選擇表達自己本能的潛能的方法。當然，這乃視乎你對「優秀」的概念？而我則會從武術出發──這是我的初戀。

## 第五版本〔二〕

要寫一篇關於某人的有意義文章，即關於他的所想所感，這首先就是一件不容易的事。要有意義地寫一篇關於自己的文章，顯然更難。現在，好像我的壓力並不大似的，實際並非如此，因為我正準備一部名為《龍爭虎鬥》的新影片，這是協和製作公司（Concord）和華納兄弟（Warner Bothers）合資出品的影片。至於另一部影片《死亡遊戲》僅完成了一半。雖然有些忙，但這篇文章還是值得一寫。如果它能向別人傳遞我的想法，我就滿足了。如果不能的話，那也沒辦法。

哦，當然囉，沒有人要求我寫一份真誠的懺悔錄，可是我確實想真誠地敞開心扉。這是一般人不願意做的，因而令到這篇文章別具意義。

如果我放縱一下自己，沉迷於角色扮演的規範性操作遊戲中，這篇文章寫起來也就沒有那麼吃力了，但是我的責任心不允許我這樣做。無論何時何地我就是我。

大多數人為他們的形象而活著，這就是為甚麼有些人把自我作為起點；更加多數的人心中茫然如空，這是因為他們忙忙碌碌，把自己塑造成這樣或那樣的形象。把自己的能量浪費，消耗在塑造成一個想像的外表，而不是把自己的精力用在擴展和發展自身的潛能，或者也沒有把精力好好地用在表達自己，作有效的溝通等等方面。一旦有人看到一個成功實現自我表現潛能的人從身邊走過，他會情不自

禁地說：「瞧，這才是位真誠的人！」

我知道我們所有的人會認為，我們是有高智能的人。然而，我想知道，我們當中有多少人曾經進行過某種意義上的自我反省，或者自我審視所有現成的答案和真理。自從我們擁有學習的能力和感知，這些現成的答案和真理一直被強加於我們，塞進我們的大腦。雖然我們有一雙眼睛，從嚴格意義來說，大多數人並沒有「看見」。真正的「看見」是一種無偏見的意識，它能引發新發現，而發現則是揭示自己潛能的方法之一。然而，當同一雙眼睛僅用於觀察或發現他人的缺陷和錯誤的時候，我們是如此敏銳，隨時隨地予以批評譴責。批評和打擊他人的士氣是容易的事，但是認識自己卻需要一輩子的時間。

## 第六版本

李小龍是一個無時無刻不在變化的人，因為無論現在又或將來，我都在學習、發現和發展自己。如同他的武術一樣，他所學的內容永遠不是一成不變的，而是在不斷地變化。因此李小龍充其量只能指引一個可行的方向，僅此而已。

作者發現，李小龍身上有一些別具意義的行徑頗值得稱道，那就是他對自己十分誠實，質量優先於數量（用他自己的話來說就是：「如果不道德的話，他寧可放棄

數百萬美元。但是，為了正義的事情，哪怕只有一毛錢，如果我退卻一步，那我就該死」）。最後一點非常重要的是，他是個勤奮工作的人。雖然百分之九十以上的超級影星都具有這一素質，但是他們往往會困在自己的小世界，而忽略自身的價值，最終誤用自己的權力。

## 第七版本〔三〕

自從孩提時代，在我體內就有一股天生的衝動在不斷醞釀，每天挖掘我的潛能。對於我來說，一個人的作用和責任，我指的是一個優秀超群的人（並不包括那些不太理解甚麼是人生的一類人），在於真誠。誠懇及真誠地發展自己的潛能和自我實現的目標，而不是自我形象的實現。在這裡，我要補充一下，在很久以前，我曾經糾纏於實現自我形象，而不是自我實現。

在過去的十年裡，我發現了我的另外一項品質。一直以來，我都是通過個人體驗及專心致志的學習，從而發現最大的幫助乃源於自助。除了自助之外，再也沒有比這更大的幫助了，盡最大努力真誠地去做事，對待一項任務，要全心全意、專心致志。所發生的一切都是沒有終結的，反之這是一個不斷變化的過程。

這些年來，在自我發現過程中，我做了許多事情。例如，在這一過程中我從自我形

象表現的實現，跳躍到自我實現；從盲目地聽從別人的宣傳及經心設計的真理，步入尋找自我無知的因由，而得以發現事物的內在。我得說我是個努力勤奮的人。

## 第八版本〔四〕

想寫一篇關於我，也就是關於李小龍的有意義文章，首先要體現我的所感所想或者怎麼表現自己，這本身就不是一件容易的事。這是因為，我還在持續地學習，不斷地發現和不斷地成長的過程中。好像寫這樣一篇文章對於我來說壓力並不怎麼大，實際並非如此。我正準備一部名為《龍爭虎鬥》的新影片，這是協和製作公司和華納兄弟合資出品的影片。此外，協和製作公司的另一部製作《死亡遊戲》只完成了一半。最近，我非常忙，而心情則被各種情緒所困。

當然，如果我稍為放縱自己，沉迷於角色創造這奇特的操作遊戲中，這篇文章寫起來也就容易得多了。幸運的是，我的自知超越了這種境界。我逐漸理解到，生命最好是經過實踐，而不是構想出來的。我很高興，因為我每天都在成長中。坦白地說，我不知道我的終極極限在哪裡。可以肯定的是，我每天都能夠得到一種新的啟示和新的發現。不過，最使我感到喜悅的是，就是聽到有人說：「瞧，這兒有真誠的東西！」

271

我知道，沒有人要求我寫一份真誠的懺悔錄，可是我確實想真誠地敞開心扉。這是一般人不願意做的。基本上，我是把武術作為我的選擇，而演戲則是我的職業。總而言之，我希望在我的人生路途上能實現自我，而成為一名人生藝術家。

我認為，武術像任何其他藝術一樣，是一個個體靈魂不受拘束的運動表現。哦！是的，習武也意味著像山中隱士一樣刻苦修煉，以提高或保持個人的高水平。然而，武術也是人們純潔心靈的展現，這一點對於我來說別具意義。是的，自我第一天習武以來，我已經取得了不小的進步。隨著生命進程的展開，我還在成長中，活著就是要以創造性方法自由地表達自己。我必須說，創造不是一件固定的事或僵化不變的事。故此，我寄望我的武術同行打開他們真實的自我，真真正正地坦率；同時，我希望他們在自我尋找過程中感到愉快。

# 二、充滿激情的心境

只有看透自己的時候，才能看透別人。缺乏自我意識讓人變得可給人家看透；一個僅僅了解自己的心靈則是暗淡無光的。這並不是甚麼公義原則，而是同情心警惕我們切勿傷害自己的同胞。與其說對自己創造的東西具備信心，不如說我們更傾向信任自己模仿的東西。對根植於我們內心的根本信念，我們竟然缺乏一種絕對的信心。在無依無靠孤立無援之時，往往容易產生最強烈的不安全感。反之，當我們趨之若鶩地模仿之時，我們毫不感到孤單。這就是我們大多數人的心態！

我們做人往往按照別人說的去做，主要通過造謠惑眾的宣傳來了解自己。

當我們挫敗一個人的銳氣，而不是贏取他的心的時候，我們的權力感更覺強烈。我們可以某天贏得一個人的心，而第二天則失卻之。不過，一旦我們挫敗一顆自豪的心，我們就達到了某種絕對的終極目的。恐懼來自於不確定性，但是當我們擁有絕對把握，不管自己有無價值，我們也足以抵禦任何恐懼。因此，覺得自己一事無成的感覺很可能成為我們勇氣的來源。

我們大多數人心中都有一股強烈的渴望，把自己看成是別人手中的工具，這樣就能對自己不妥當的傾向性觀點和衝動所造成的後果，毋庸負上丁點責任。有趣的

是，強者和弱者都喜歡抓住這個借口不放。弱者在順從的道德掩蓋下，隱藏著他們的惡意，行使不光彩的行為時，以他們需聽從命令為借口。至於強者，同樣通過宣稱自己是高層次權力所選取的工具——上帝、歷史、命運、民族或人類，故此得以擁有絕對的專制權力。當我們絕對孤立無助或者具絕對權威時，任何事情都有可能發生，皆因這兩種狀態都刺激了我們容易輕信他人。

自豪所產生的價值感覺並不是來自於我們有機體的一部份，而自尊則是來自於自身的潛力和所取得的成就。當我們感到驕傲的時候，代表我們認同一個想像中的自我、一位領袖、一個神聖的理想，一個所有物聚合而成的個體。自豪中存有恐懼和缺乏容忍度，這是一種遲鈍和自以為是的心態；自我越是沒有希望和潛能，對自豪的需要就越見強烈。自豪的核心是自我排斥。無錯，自豪確能釋放能量，作為激勵人們爭取成就的推動力，引致自我與真正自尊的成果相互融合。

通過了解自己的才能，或者保持忙忙碌碌，又或者將自己界定為一些與自己頗有距離的身份，如一個理想、一位領袖、一個集體，歸屬於一個團體等等，我們才能獲得一種價值感。在實現才能、忙忙碌碌和認同想像中的自我這三種情況中，我們才了解自己的道路是最崎嶇不平的。在某種程度上，只有通往獲得其價值感覺的大道被阻塞，人們才肯走這條路。才華橫溢的人應該受到鼓勵，激勵他們從事創意性的工作。在很長日子以來，他們在這條道路上發出過多少哀歎和悲傷聲。

行動是通往自信和自尊的高速公路。一旦有了缺口，所有的能量將會流向之。很多人都會採取非常迅速的行動回應，而回報往往頗豐厚。但是要培養這種精神決非易事，因為採取迅速行動的回應很少出於本能。當採取行動的機會很多的時候，文化上的創造性又往往容易被忽略。隨著美國西部的拓展，新英格蘭的文化繁榮幾乎一下子變得停滯不前。相對而言，古羅馬人的文化貧乏，與其說是羅馬國內缺乏天才，不如說是羅馬帝國本身出了問題。最優秀的人才給高官厚祿的回報所吸引紛紛投身政府的行政職位；這如同美國的尖子被商業發展的回報所吸引一樣，以商業業務為職業。

當個人被「自身乏力的自由」所放逐，只有通過自身努力才能證明存在的時候，備受磨難的命運過程就啟動了。因為只有努力實現自主的個體才能證明他的個人價值，在文學、藝術、音樂、科學及歷史等範疇取得輝煌成就。一旦自主的個體不能理解自己，或者未能通過自己的努力證明自己的存在，就會埋下挫折的種子，這種挫折帶來的震動會動搖我們身處世界的根基。只有擁有自尊的個體才能享有安穩，而要保持自尊確是一項持續的任務，它往往耗盡了個人的力量和內在資源。每一天，我們都需要重新證明自己的價值，證實我們存在的理由，無論出於甚麼原因，當自主的個體得不到自尊的時候，他很可能成為極其危險的爆炸性實體。屆時他寧願捨棄那個沒有希望的自我，一頭栽進追求自豪——這正是自尊的爆炸性替代品。所有的社會騷亂和動盪不安都埋藏在個人的自尊危機中，而廣

大群眾團結一心所努力追求的，基本上就是尋找自尊。

動輒動盪巨變的歲月，也就是激情燃燒的歲月。對於全新的事物，我們不可能完全適應，也不可能完全作好了心理準備。我們要學會調整自己，每一次較大的調整對於自尊來說是一次危機：我們要接受考驗。在考驗中，我們要證明自己。因此經歷過激烈動盪變化的人，是一群不能適應環境的人，可是不適應的人卻活下來，在充滿激情的空氣中呼吸。我們追求充滿激情的事物，並不意味著我們真正需要它，或者對之有一特別喜好。通常，我們充滿激情地追求的事物，往往是另一件我們真正需要而又求不得的事物的替代品。我顏有把握地預測，實踐了一個過份期許的慾望，並不能使我們躁動不安的心靜下來。在充滿激情的追求過程中，追求的過程往往比追求的目標來得重要。

創造了人才。

認為，有才能的人自己創造機會。現在看來，強烈的慾望不僅創造了機遇，而且最關鍵差異在於，通過使用不平衡的方法，讓人們保持活躍，努力奮鬥。一般人的藝術就是不讓人發霉」，也就是失去平衡的藝術。集權專制的政權與自由社會的（Napoleon）在給其前軍政部長卡諾（Carnot）的信，有這樣的一句話：「管理政府的行動實際上就是要重新恢復平衡和保持浮動。如果這樣是真的話，拿破崙動輒採取行動是一種內心不平衡的症狀。保持平衡就是要處之泰然。揮拳舞臂

謙遜並不是放棄自豪，而是用一種自豪替代另一種自豪。我實在懷疑究竟是否有所謂的衝動或者天性忍讓這回事，因為忍讓需要在思想上下功夫，也需要自制。

同樣仁愛的行為也很少不假思索和缺乏「深謀遠慮」。因此，現在看來，有些是人為的，有些是矯揉造作和虛情假意的，均與我們局限的嗜好和行為及態度密不可分。我們應該慎防那些認為沒有必要伴裝善良和行為端正的人，因為在這種情況下，缺乏一些必要的掩飾為我們暗示了這些人往往是最墮落、最殘酷無情的人。（表面的掩飾通常是通向真誠的必不可分的一步，它是真誠情緒溢出和固化的一種形式。）

對自己的控制如同保險櫃上的一系列組合數字，得少能夠在第一次轉動保險櫃上的旋扭，就能一下子將門打開，每一次前進和退卻都是通往最後目標的一步。握有別人不知道的秘密可能是自豪的因由，手握秘密與自吹自擂是一種似是而非的悖論：在兩種情況下，我們均從事於一種創造性的偽裝。自吹自擂試圖創造一個想像中的自我，而手握秘密給人一種神采飛揚的興奮心情，彷彿我們是經過偽裝的王子，故意裝出順從謙卑的模樣。在兩者之間，手握秘密而不洩露更難，也更有效，因為觀察敏銳的自吹自擂者容易產生自卑感，這就像哲學家斯賓諾莎（Spinoza）說的那樣：「管住自己的舌頭，比管理政府更難。說話謙和一些，比減少一些慾望更難。」

要改變我們現在的狀況，我們必須意識到我們是甚麼樣的人。無論是由於要與眾不同，而造成一種表面的掩飾，還是內心的真正改變，如果沒有自我意識，這些都不能領悟得到。然而，值得注意的是，正是那些從不滿足的人才會努力追求新的身份認同，他們的自我意識最少，他們拋棄了不想看到的自我，亦從沒有好好地看上一眼。其結果是，那些最不滿足的人，既不掩飾自己，也不會獲得真正的內心變化，他們是可看透的，這些人在追求自我戲劇化、自我改變的所有嘗試中，偏偏把他們想摒棄的素質存留了下來。

〔註解〕

〔一〕寫作日期是一九七三年。
〔二〕同上。
〔三〕同上。
〔四〕同上。

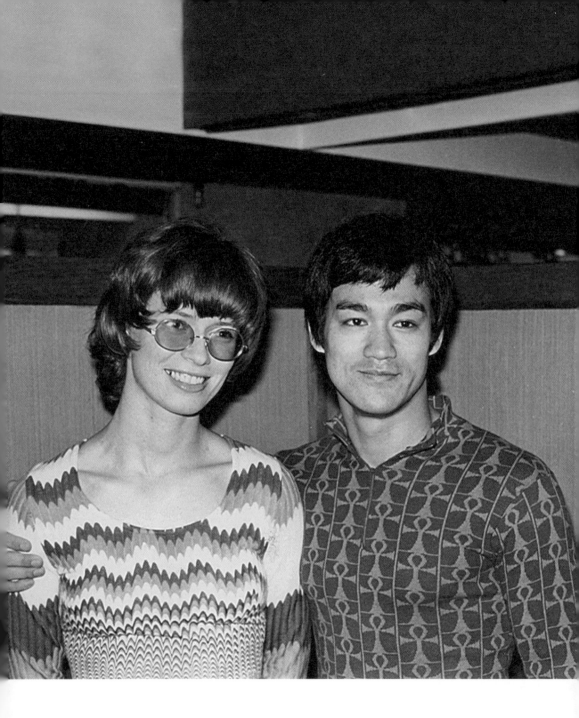

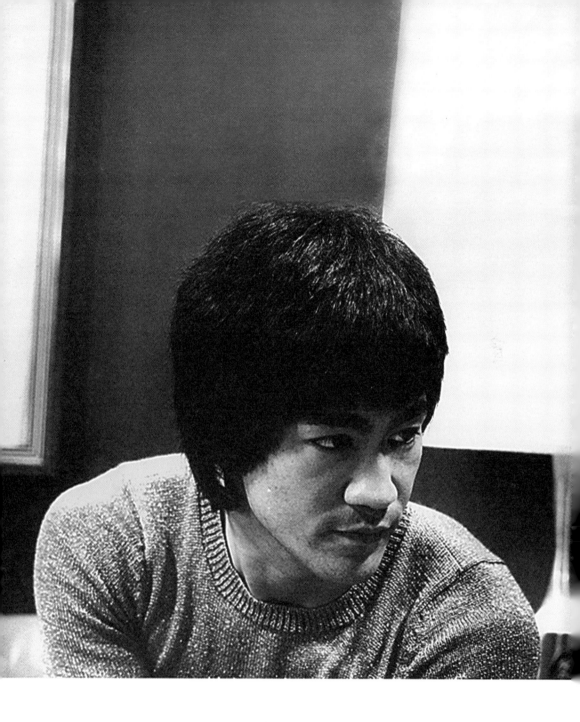

# 第七章

# 演戲

不滿足的人努力尋找新的身份認同，扮演心中渴求的形象。但如同對待武術的態度一樣，李小龍把演戲看作是表達自我的一種方式，他把演戲說成是「可見的靈魂音樂」。李小龍的功夫名滿天下，但在他成名前，許多人對他在演藝界的成就還不太了解。實際上，在十八歲之前，他已經參與十八部香港華語電影的拍攝。

其實，李小龍年齡很小的時候，就開始接觸過演戲。他的父親李海泉是著名的粵劇「四大名丑」之首，李家的許多朋友曾在演藝界工作，至今亦然。終其一生，

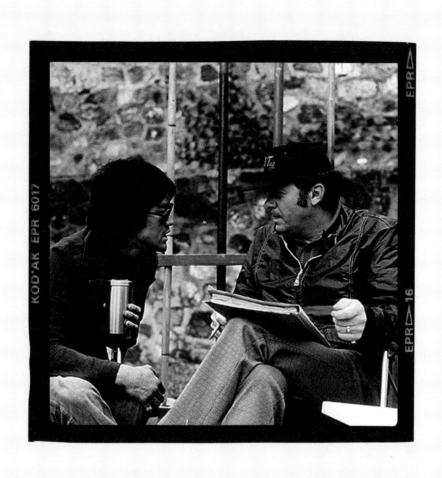

李小龍對電影演出這種藝術形式癡迷不已。即使一九七三年，他早已成為電影界炙手可熱的電影明星，取得了這樣的成就，還是購買了大量有關藝術、表演藝術和電影製作的書籍，以進一步加深自己對電影的理解，增強演出能力。用他的話來說，要成為一名「能勝任的藝術使者」。

這些文章寫於一九七一至一九七三年間，此時李小龍回到香港製作電影。由於手稿中沒有留下日期，寫作的確實日期不得而知。不過，它們揭示了李小龍敏銳的內心世界，德藝雙全的高貴品格。最終的結果就是我們現在所看到的，電影與武術是一樁完美無缺的「結合」。

# 一、究竟當演員是怎麼一回事

就我來說，也僅僅是個人觀點而已，首先，一位演員嚴格的說是一個人，而不是一個被稱之為「明星」的耀眼符號。「明星」是一個抽象的概念，是人們賦予你的一種榮譽。如果你把這種讚美之詞當作是一種榮譽。如果你把這種讚美之詞當作是一回事，並且沾沾自喜的話（是的，我們都是凡人，不能免於此），你就忘記了這樣一個事實，曾經一度是你同伴的那些人，在你一旦不再炙手可熱的時候，很可能會離棄你，而去追捧另外的勝利者。

不過，交朋友好歹是你自己的選擇，你的權利，雖然選擇需要自我反省。

從影二十多年的經歷使我不得不這樣看，演員是一位專心致志的人，他具備敬業精神，拼命地工作，這樣令他擁有超常的理解力，使他能夠成為一位勝任的自我表達藝術家。無論從體力上、心理上還是精神上都能夠打動觀眾。有許多人知道，我選擇當一名武術家，而演員則是我的職業。每天通過心靈上的發現和堅持不斷的鍛煉，我希望實現自己的潛能，成為一名生活的藝術家。當然，這得視乎每個人對電影業的理解程度，我則認為基本上現在的電影業是創意與實際商業的結合物，兩者互為因果。

對於電影業管理層來說，演員只是一件商品、產品，涉及的盡是錢、錢、錢。他

們關心的主要是「影片是否有票房價值」。在一定程度上，他們是錯的；然而從另一個角度看，他們又是對的。稍後，我將詳細談談這個問題。雖然電影是商業和創意天才之間緊密結合的產物，但是要把演員——一個有血有肉的人——當作商品，在情感上對我來說有點難以接受。

一名演員，特別是一名優秀演員，一定不會墨守成規，反而是「有能力的傳遞者」。我指的是，演員並不單單具備急智，更要在藝術上將商業和藝術無形地和諧融合在一起，成功地塑造成一個有機及合適的整體。平庸和缺乏創新的演員如過江之鯽，但是要訓練一名在心理上和身體上「有能力」的演員，決非易事。正如沒有兩個人是一樣的，演員也是如此。如今，一名真正訓練有素的優秀演員是非常罕見的，因為這需要演員表現真誠，做回真正的自我。現在的觀眾並不是傻瓜，演員不可再簡單地向別人展示一下，讓別人相信他是在表演便可，皆因這僅僅是在模仿或描述，卻還不是創造，即使表演起來有相當的專業水平。

那麼，一位優秀演員需具備甚麼品質呢？首先，應該說他不是「電影明星」，這只不過是人們給予的一個抽象名詞，一個符號而已！與其說人們願意從事演藝事業，不如說他們更想當「電影明星」。對於我來說，一名演員應該是他的整體——對生活具有高度的領悟力、獨到的鑒賞品位、對幸福和逆境的體會、感染力、教育背景等。還有更多的素質，正如我所說的，整合一起才是他的整體。還

有一項素質是，在一個特定的場合中，他必須真誠地表達自己。因此，做演員並不是以自我為中心，而是通過發現，通過深層次的靈性尋找，學會保持冷靜，並學習更多的東西。奉獻，絕對的奉獻，就是使演員能夠不斷成長的元素。

# 二、自我實現與自我形象實現

電影業講求實際商業活動與創意之間的相互依存，雖然前者主導著潮流。人們的希望是，男女演員能夠起著「傳遞者」的作用，之所以這樣講，是因為他們能夠協調好商業與演藝之間的關係，將二者成功地、恰當地融為一體。

要找一些平庸的演員肯定是不困難的。但就像在搏擊藝術中，要訓練一個傳遞者，令他在心理上和體格上達致成熟，顯非易事。能夠發現一個在上述兩方面都恰如其份，具備罕有的素質，是可遇不可求的。

那麼，甚麼是演員？他是不是他自己整體的總和呢？他的頓悟能力及感染觀眾的能力均非常關鍵，因為根據劇情表現自己的感情時，他應該是真誠的。這是鑑別普通演員和藝術家的標準之一。美國人有一個形容這類演員的詞語叫「魅力」，觀眾從屏幕上所看到的是，他的理解力、品味、教育背景、感染力等的整體水平。

〈一位演員的心聲〉這篇文章表達了我個人的真正信念，也可以說是對動作電影的個人看法，以及作為一位演員和一個人的真實信念。總而言之，我應該對自己負責，做正確的事情。劇本必須恰當，導演也應該恰當，而自己則要投放時間全心

地投入去準備自己的角色。在這一切之後，才是錢。

現在，電影界的一些人把演員看成是商品，而不是有血有肉的人（我得承認，電影是藝術和商業緊密結合的產物）。不過，演員作為一個人，有權選擇做一個最優秀的商品，這種「所謂的」商品會自己行走，會勤奮工作，充滿商業味的電影界應該傾聽他們說甚麼。根據你自身的條件，你有義務使自己成為最優秀的「商品」，不一定要做赫赫有名的或最走紅的演員，而要做最優秀的演員。如果能達到這一標準，一切想要的都會隨之而來。

所謂的「大明星」並不一定是最優秀的演員。確實如此，現在麻煩的問題是，有許多人不是想做一名演員，而是想當「明星」。這個身份的符號顯得十分幼稚，這樣人只可以聽到自己喜歡聽的順耳話，這樣的「明星」天真地認為，即使自己某一天突然成為一件無用的商品，也就是賣不出去的「商品」時，自己身後還會跟著一大批唯唯諾諾的「影迷」。

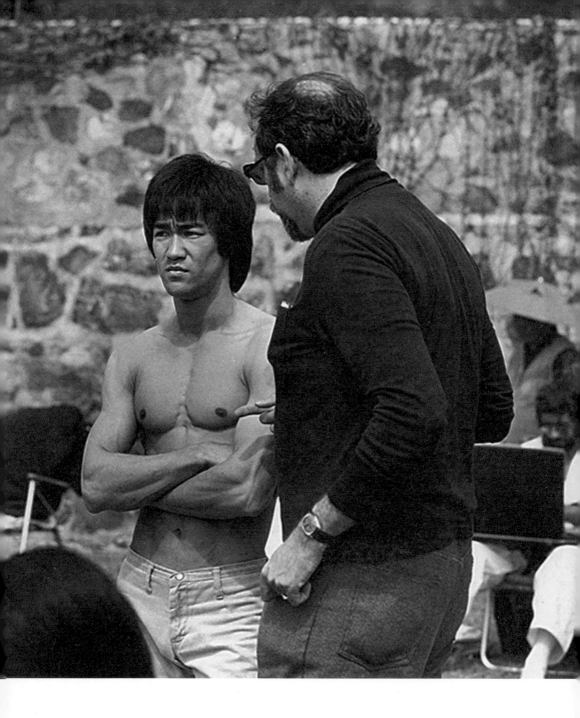

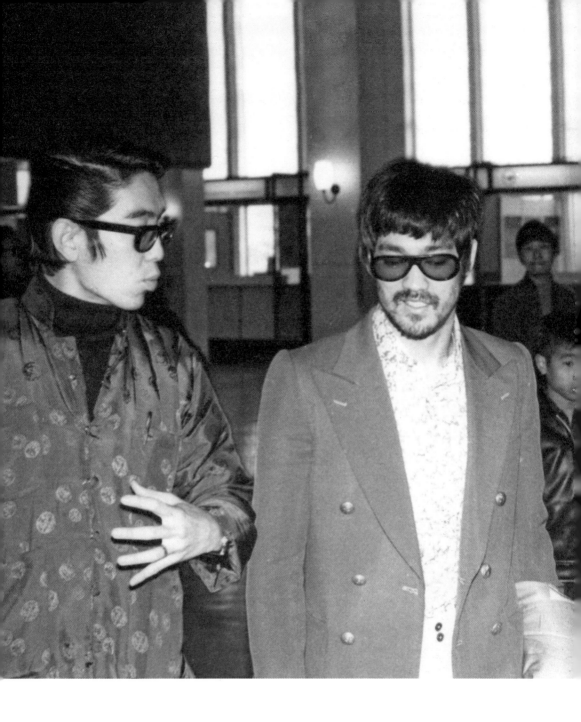

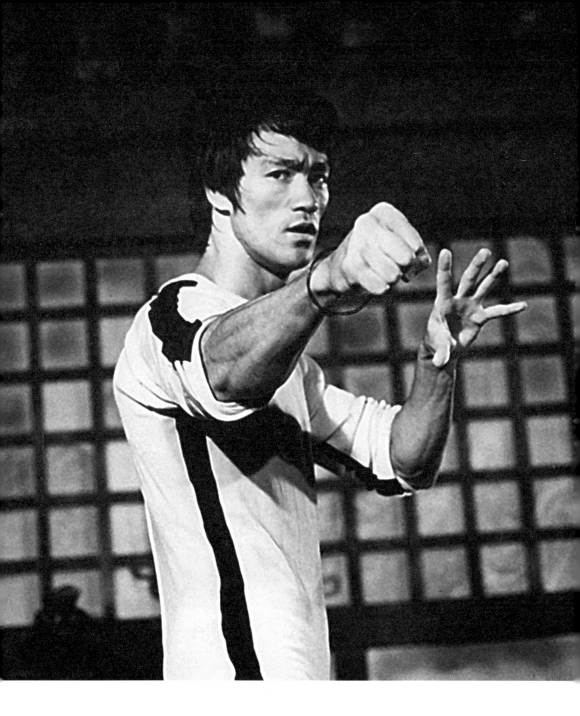

第八章

# 書信往來

在李小龍一生中寫下大量的信函。他經常給朋友寫信，與他們深入交流，讓他們了解武術界的最新發展動向，並傳遞自己在哲學上和精神上的洞見。

下面的信函選自於《李小龍館藏系列》（*Bruce Lee Library*）叢書中的第五卷「龍之信」（*Bruce Lee: Letters of the Dragon*）。其中有許多觀點我們在前面已

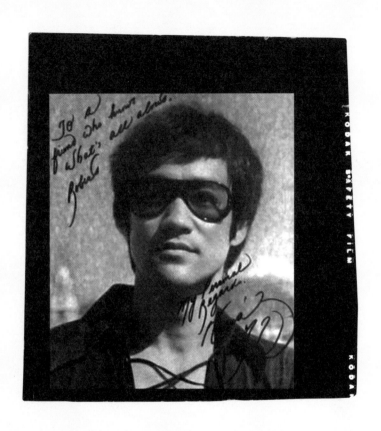

經向大家展示過，可以作為回顧這些的點滴。每一封信均代表李小龍思想的各個方面：哲學、心理學、詩歌、自助、自我認識以及武術信念等。這些信件進一步向我們展示，他能在日常生活中把各個方面協調得很完美。

# 生活中的真正意義：寧靜的心境——致曹敏兒的信[一]

親愛的敏兒：

這封信可能有些難以理解。它包含著我的夢想和我的思考方式。總的來說，你可以說是我的生活方式。要準確記下我的感受是困難的，因此讀起來可能會有點混亂。然而，我仍然想寫下來，讓你了解一下這方面的想法。我想盡量地用清晰的語言表達，希望你細讀這封信的時候，也敞開你的心扉，請在讀完之前，不要下任何結論。

好的謀生手段有兩種：一種是勤奮工作，另外一種是靠想像力（當然也是一件費勁的事）。事實上，勞動和節儉產生能力，但是幸福（以財富而言）則是要敢於想前人沒有想過的事，才能獲得此回報。美國在每一個行業、每一個專業領域、每一個思想中均追尋此獨創性。思想使美國變得與其他國家不同，同樣，一個好的想法也會使人實現自己心中的夢想。

我生活中的一部份是功夫。這種藝術對我的性格和思想的形成，有著非常大的影響。我既把功夫看成是功夫。這種藝術對我的性格和思想的形成，有著非常大的影響。我既把功夫看成是一種體育，也把它看成是一種思想上訓練，同時它也是一

種自衛術，更加是一種生活方式。在所有的武術形式中，要數功夫最佳。雖然從中國衍生過來的柔道和空手道只是功夫的基本形式，現在卻在整個美國蓬勃發展起來。之所以出現這種情況，乃因為沒有人聽說過功夫這種超級藝術。另外一個原因是沒有出眾的師傅。我相信，我常年的訓練，能使我當之無愧地擔當這項運動的首位師傅。為了使我的技藝更加精湛，性格更加完善，我還需要花很長時間才能達成此一目標。因此，我的目的是，創立第一所功夫學院，逐步把它擴展到全美國（就此我設下了期限，大約十到十五年的時間）。

是我的一部份。

辦功夫學院的理由，並不僅僅是為了賺錢，當中還涉及許多因由，主要是想讓全世界都知道這門中國藝術的偉大之處、我喜歡教學和幫助他人、想賺些錢，讓家人過上富裕的生活、想創造些事情。最後一點，也同樣是最重要的，功夫根本就

我知道，我的想法是正確的，因此，結果將會令人滿意。我根本不擔心回報，現在只需要啟動機器，全力以赴。我的貢獻將以我的回報和成功來衡量。在電機天才查理斯‧斯坦因梅茨（Charles P. Steinmetz）博士去世之前，有人問他：「在接下來的二十五年，哪一門科學會做出最大貢獻？」他停下來，思考了幾分鐘，然後像閃電一樣迅速回答說：「精神頓悟」。當人類真切地意識到，他自身蘊藏的巨大精神動力，並且開始將這些力量運用於科學、商界和生活中，人類未來的進步將會無與倫比。

我感覺到我身上蘊藏著巨大的創造力和精神動力，它比任何信念、抱負、信心、決心、遠見都要大得多，它是所有這些的總和。我的腦袋被這種主導力量像磁鐵般深深地吸引著，現在我已將這種力量握在手中。

當你把一片卵石擲進湖水中，卵石就會激起陣陣漣漪，漣漪在不斷擴散，直到整個湖面。這情形正如我把想法付諸於實踐一樣。目前，我可以把現在的思想付諸於未來，我看到這就在我的前面。我幻想（切記，實際的夢想者從不放棄）雖然我現在一無所有，只能寄居在地下室裡狹小的空間內，但是，一旦我的幻想充滿我整個腦袋，我就可以看到腦海中出現一幅美麗的圖畫：一幢五、六層高的功夫學院拔地而起，功夫學院的分支機構遍佈全美各地。我不會輕易失掉信心，我想像自己能輕易地克服所有的障礙，克服困難，實現「不可能的」目標。

我不知道是不是上帝的作用，我感到這種巨大的力量，這種未開發的潛能，這種富有活力的東西，就蘊藏在我身上。這種感覺妙不可言，任何體驗都無法與這種感覺相比。它如同一種強烈的情感，混含著信念，但比它們更有力量。

總而言之，我的計劃和所做的一切，在於發現生活的真正意義——尋找寧靜的心境。我知道，我所擁有的一切，並不一定能使我保持寧靜的心境。不過，如果我專心致志地、真正地實現自我，而不在精神上作出抗衡，我就一定能做到。為

了達到寧靜的心境，道學和禪宗所教導的超脫思維無疑是寶貴的。很可能有人會說，我太刻意追求成功了。當然，我並不是這樣的。你要知道，我做事情的意志來自於這樣一個事實：我一定能做到。我的心裡無畏無懼，無迷無惑，處於一種自然的狀態。

敏兒，成功只屬於那些想成功的人。如果你沒有盯準某件事物，難道你以為自己真的可以得到嗎？

誠摯的問候！

小龍

一九六二年九月

# 運用你自己的經驗和想像——致木村武之（Taky Kimura）[1]

武之：

我剛才用郵政快件把太極掛圖郵寄給你，包裹裡夾附一件中式外套。像我所說的，我剛剛從奧克蘭回來，嚴鏡海準備給你寄去一個內置反擊彈簧的「碌手」器具（用以練習武功）。

首先，我想讓你在心裡記住一條重要的教學規則，那就是「簡練的形式」。遵循這一規則，你將永遠不會感覺到，必須增加一些所謂「誘人的」的招式來吸引學生的壓力了。

為了解釋「簡練的形式」，讓我用一種技術來闡述這個理論。而這個想法可以運用在任何技術上。這種技術分三個階段：（一）與自我同步；（二）與對手同步；（三）實戰條件下的同步。這種教學方法不僅提供了取之不盡的教學方法，更提供了一個最有效的教學課程，讓所有徒弟獲益良多。我在洛杉磯嘗試使用過這種方法，儘管每次我只教一點，徒弟仍然感到趣味盎然，因為他們可以省略掉不必要的動作，感覺到進步非常大。好了，讓我們談談「簡練的形式」的構想。

為了更好地說明這一點，讓我用「拍手」作例子——「簡練的動作」基本上意味著所有的動作從起勢動作開始；其次，如果是手的動作，手就先動（腳就隨之而動）；而如果是腳的動作，則由腳先動。

上述兩項「真理」強調的是，操練「拍手」是先用一隻手拍向另一人的手，運用拍擊的手來達到「以一伏二」的目的，瞬間封死對方的雙手，同時用自己的另一隻手隨意攻擊對方。但是在實戰中，任何人都不會一開始就去拍對方的手。不過，這種拍手的姿勢有助保證在最初階段保持正確的形式——這就是「簡練的形式」。

每個習武的人都知道，進攻開始於起勢，不作無謂動作。現在，這個至關重要的理論卻通常被人忽略。如果有徒弟在做「拍手」（或任何為了這件事而做出的其他技術）時有多餘的動作，他就會回到原本想減省的不必要動作上，再次觸碰到手的位置。因此，為了從一定的距離運用「拍手」技術而取得進步，就需要首先掌握好觸摸對方的手的位置。不僅如此，徒弟有必要回到觸摸對方的手的位置，不時地提醒自己消除不必要的動作。

從較遠的距離運用「拍手」技術顯然更難一些——在沒有特定動作下，必須首先出一隻手，然後出腳，手腳並用地和諧向前，用手直衝——無疑，很少有人能用單一的「拍手」擊中對方！我想，你現在一定理解了簡練動作的思想。單單是這個簡練

動作的理論，就要花上許多時間才操練得完美無缺，遑論上面談到的「一種技術的三個階段」。就「拍手」而言，在學習和掌握了遠距離「拍手」以後，就必須收窄自己和對手之間的差距，既能踢中對手，又能萬無一失地保證自己的安全。

上述建議可以給你提供無窮無盡的課堂。當然，你需要按照套路去練習，為了練得嫻熟完美，要分組按照每個技術來反覆練習。現在，你可以馬上將我的建議付諸實踐，在你學到「簡練的動作」後，僅僅靠練習這個技術，你的速度和技術足以倍增。

我希望，我已經把招式中最重要的規則深深印入你的腦海中——堅持上述訓練計劃，作出組合的變化，就毋庸太擔心，你的徒弟為了學習更多的東西將離不開你，而如果他們真正完全掌握了你教給他們的東西，他們會學到更重要的東西。切記，為了把一個柔道動作練習好，往往要成千上萬次地做同一個動作。當然，用你自己的經驗和想像力，你會幹得很好！

我對你充滿信心！

小龍

# 「我是誰？」——致李俊九〔三〕

俊九：

信內請查收有關查克‧羅禮士（Chuck Norris）的廣告，這是最近的一期，將來的幾期，我也將給你留著。此外，我還加入了幾張其他類似性質的廣告，希望對你有所幫助。

（李小龍在此信中還附上了自己寫的兩首詩，以資勉勵老朋友，勸導他不要給逆境折騰，並且讓他認識到，每個人是自己心靈的船長和命運的掌舵者。）

《我是誰？》

我是誰？

這是個老問題

很多人不停地反覆自詰

不在這一刻就在那一刻

雖然每個人都可透過鏡子

看到自己的容貌

儘管他清楚自己的姓名　年齡與過去

他仍然在追問　沉思　我是誰

我究竟是出類拔萃的巨人

傲立於天地之間的主宰

抑或是庸碌無為的侏儒

笨拙地阻擋自我前進的道路

我究竟是信心十足的紳士

天生一呼百應的領袖

廣結來自四海的朋友

抑或是內心充滿了恐慌

在陌生人群中小心翼翼

動輒心驚的弱者

在僵硬的笑顏後顫抖

如同在黑漆漆荒野中迷途的小孩

大多數人渴望做一名強者

不願見到自己如此窩囊

其實我們是能夠做到
我們希冀中那樣的人

那些用心耕耘自己天賦本能的人
將目標盯在優秀　可敬和一流上
相信他們能夠達致
將發現他們的信心得到雙倍的回報

在追求的進程中
他們會發現自己的本體
顧盼於鏡子的形象時
定能見到自己的真貌

《哪個是你？》
懷疑的人說
人不能飛翔
實幹的人說　可能
但還得再試試
轉眼之間他直衝雲霄

溶入清晨的曙光中
半信半疑的人舉目
看著他從地面騰飛

事實就是這樣
航行的船隻會駛向危險的邊緣
世界是扁平的
懷疑的人說

這個行星是圓的
回來向世人證明
被實幹的人發現
一個嶄新的世界

事實就是事實
懷疑的人僅知道

任何發出聲響的小玩意
永遠不能代替真馬

然而實幹者的車

無馬之車

奔馳在原野上
駛向四面八方的大道

那些懷疑的人不停地說
沒有可能
他們從來不會贏得勝利
或者把榮譽之冠戴上頭頂
而實幹的人寧願
相信自己能做成
而懷疑的人
遠遠從後面觀望

總而言之，讓我提醒你，消極的情緒通常會不知不覺地鑽進我們的心窩，它有助我們不時停下來思考一下（喋喋不休地在腦海中重複種種的憂慮及預期），然後以煥然一新的面貌勇敢地前進，這樣對於我們的成長是有所裨益的。正如良藥苦口利於病一樣，因此，能夠享受好東西的先決條件是要我們做些不喜歡做的事。請記住，我的朋友，所發生的事並不是最重要的，更重要的是你對這些事如何作出回應。

你已經具備了成功的素質。我知道，你將會以這樣或那樣的方式勝出。因此，忘掉可恨的水雷吧，全速前進！請記住我這個中國人告訴你的這句話：「時勢？見鬼吧！我製造了時勢！」

願寧靜與和諧與你同在！

小龍

# 把絆腳石變成墊腳石——致李俊九

俊九：

請接受來自洛杉磯的問候！與美國其他的城市一樣，洛杉磯的商業不太景氣。如果這句話聽起來有些悲觀的話，請不要誤解，儘管事實是這樣，但像其他的人一樣，你可以對它作出不同的回應。這裡我要問你的是，在實現夢想的路上，是否準備把攔路虎變成墊腳石？又或者你已經不知不覺地讓消極的思想、憂慮、恐懼等佔據了你的心靈，把它變成絆腳石？

有失敗存在的，但不要等到這一刻！

遭遇的障礙作出回應是最關鍵的，而不是障礙本身。如果你不承認失敗，是不會相信我，要做任何大事，或者成大業，總會遭遇到大大小小的障礙。你如何對所

我的朋友，請盡可能的回憶過去，多想想那些令人愉快、值得回味無窮和令人滿意的活動和成就！那麼現在呢？當然，想想挑戰和機遇，展望一下通過施展你的才能和集中精力後帶來的回報。至於未來呢，你所擁有的每一個值得尊重的抱負，在一定的時空中，將盡在你的掌握之中。你似乎習慣於把大量的精力浪費在憂慮和預測上。請切記，我的朋友，要善於享受你所取得的成就和精心策劃的計

劃。生命苦短，無暇發出消極能量。

打從印度回來後，我的脊柱傷暫時沒有大礙。與華納兄弟公司拍攝的《無音篇》（四）現在還在進行中。我們正在等待下一步計劃，估計十天內會有結果——新的預算將可能獲得通過，成立另一組外景隊等。除了《無音篇》之外，下一個季節，我將在新一輯《盲人追兇》中客串。如果試鏡通過的話，我還要演出另一部影片（三個主要演員之一）。十天內，估計會有結果。

當然，見鬼的是，我現在就想做點事！其實，我腦海裡已經構思了一系列電視連續劇的想法，相信在數周內我會有更清晰的概念。同時，我現正在香港拍攝一部中文影片。那麼，做吧！做吧！不要把精力浪費在憂慮和消極的思想上。試問誰像我一樣，有這般不穩定的工作？我可以靠甚麼過日子呢？但是我對自己的能力具有信心，相信一定能做到。是的，我的脊椎傷弄壞了我的計劃，使我一年多來無所事事。但是，每次逆境都帶來祝福，因為所發生的令人震驚的事能提醒自己，我們不能墨守成規，迂腐守舊。看看暴風雨吧，在經歷一場暴風雨之後，一切生機勃勃！

因此，請切記，被煩惱所困擾的人缺乏泰然處之的心境，因而不能解決自身問題，他的緊張易怒和反覆無常的心態，只給身邊的人徒添更多的煩惱。好了，我

還能說甚麼呢？忘掉那可惡的障礙物——水雷吧，全速前進！寫這封信的人是一位被脊椎傷所困擾，但仍發現了一個全新的、威力無比踢法的武術家！

小龍

# 一切皆是心由境造——致拉利・赫蕭（Larry Hartsell）

親愛的拉利：

髖關節的傷痛好些了嗎？我希望你多保重自己。

本月底我將參與一個電視節目。節目的名字叫做《盲人追兇》，這是今年下半年將會啟播的一部電視連續劇。我參與演出的這一集的名字叫《攔截拳頭之道》。

《無音篇》的進展一切如舊——只不過是時間的問題而已。我正在拍攝一部以武術為主題的電視連續劇，希望它會很快殺青——到時我一定告訴你。下一期的《黑帶》雜誌封面上將要刊登我的照片。看看吧，也許你覺得很有趣。

我還沒有見過你的家人，請向他們轉達我最深切的祝願！

一切多保重，朋友！

小龍

一九七一年六月六日

（在這封信裡，李小龍附上了一首他最喜歡的、自己創作的勵志詩，詩的主旨是讚美人類在面對逆境時擁有積極思考的力量。李小龍藉著這首詩激勵這位被譽為是他的愛徒的拉利，期盼激發朋友的意志，寄望他早日恢復鬥志。）

幾乎可以斷定你沒有出勝機會
如果你想贏　卻又沒有把握
如果你認為自己不敢　你就不會做
如果你認為自己會敗　你已敗了

一切都是「心」由境造
四海之內我們會發現
成功始於人的堅強意志
如果你認為自己會輸　你已輸了

才能贏得勝利和嘉獎
只有對自己充滿信心
要攀登高峰　你必須志存高遠
如果你認為人家超越了你　那就是這樣

人生的戰鬥很少衝著

那些強者或有信靠的人

或遲或早

勝利屬於那些相信自己做得到的人

# 「哪裡有絕對自由，哪裡就存在藝術」——致約翰（John）

親愛的約翰〔五〕……

你猜得真準！我剛剛從錄音棚錄完音回來，用一個字來形容「忙」！

真誠似乎是你天性的一部份。雖然我們在一起的時間不長，我給你的不假思索的回答是：從時間安排上看，太忙了，我抽不出時間來教我的徒弟；但是，如果時間允許的話，我願意做孤獨旅行者的路標，為他們指路。關於這一點，我完全誠實地向你敞開了心扉。

雖然我的經驗會有助於人，但是我所堅持的藝術，即真正的藝術，是教不會的。

再者，藝術不是一件裝飾品或門面。相反，它總是處於不斷成熟的過程中（從沒有達到盡善盡美）。約翰，瞧瞧，當我們有機會討論這方面的情況時，你會發現，你的思考方式與我的是絕對不同的。究其原因，藝術是獲得個人解放的一種手段。

你的方法不等於我的方法，反之亦然。

所以，無論我們能否走在一起，切記，哪裡有絕對自由，哪裡就存在藝術。將所有的訓練置於一旁，當「心事」（如果能用言語表達的話）完全心無旁騖的時候，自

我完全達到「坐忘」的境界，截拳道才能臻於完美。

好了，我要去睡覺了，因為明天還得早起工作，工作後還有訓練。這是我寫給同行習武的人一個簡短的便條：「人生的成長是一個過程。」

小龍

## 〔註解〕

〔一〕當李小龍一九五〇年代在港生活時，與曹家來往甚密，其後亦一直保持密切交往。曹敏兒英文名是 Pearl Tso，為曹達華的女兒，傳說當年與李小龍相戀。

〔二〕寫作日期是一九六五年。木村是李小龍徒弟。

〔三〕李俊九是美國「跆拳道之父」，與李小龍惺惺相惜。

〔四〕這是李小龍離世前的一部武打電影劇本，後因他要回港拍攝《唐山大兄》而擱置，從未搬上銀幕。

〔五〕寫作日期是一九七二年，並沒有資料顯示約翰的全名，僅知他是李小龍的一位朋友。

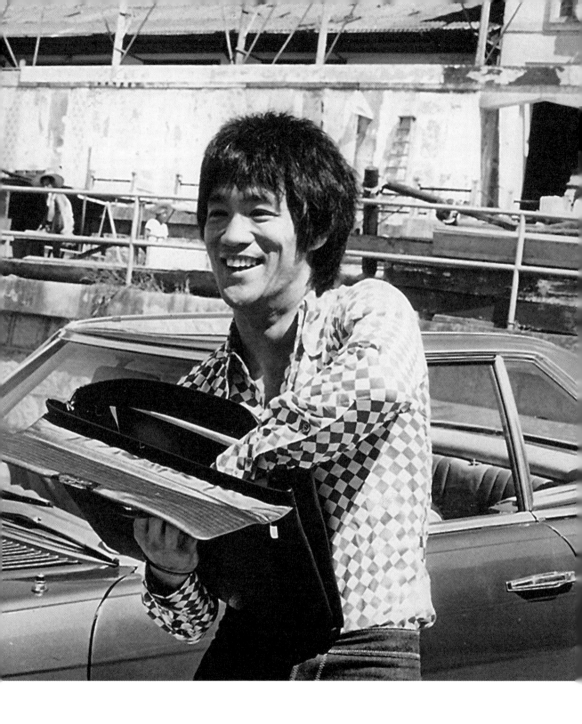

Dear Hamilton,

我同莊很玩。姐姐有在琪都上搭像的。電影眼寶健

姐如有在琪末未，見地。未有住住地得有機會。末不過陳有電話打。四月廿九來信收到，多謝我很好。速給電話給她，但她姐姐在國帶食方。我到小陳給我地，但很重片。和人各。仙華各寬片

在七月初我會同美高梅（MGM）拍一個戲，叫 "Little Sister" James Gardner，很似 "Green Hornet"。太不過因為劇本作家是今年拿 Academy Award 的 Stirling Silliphant，而他是我收很貴之

以現在很多後主導演。全美五生月我来美元很後主寫劇。史提夫麥昆下禮拜來可能成為有史一個可能昆中加利格爾一個昆中我很門生好價五十國中一個門生。我請昆中加利格爾很高價一鐘

報紙登錯了。不是「截拳道」而是「截拳道」近兩尺一名這很 player. 北. 打向七 player.

現在有名的 basketball player，值一百萬元，但現在是很跑三里和打手脈，很勇猛對打向七北，每天每星期有一門生每天打脈很高對南十位想回省價以至港一行。

跑三里和打

請多來信。代問候各位

Take Care

Bruce

324

Dear Tamura,

你 從 Mississippi 回來 沒 到 你 的
來信 与 我 不解 致 牽 掛 !

我 在 Mississippi 教 了 Steve McQueen 一
星期「截拳道」因為 他 在 Mississippi 拍 他 的 新片
"The Rivers" 不想 放 棄 所以 請 求 我 暫 放 下 工作
飛 往 外景 去 繼 教 他。至 了 有 四 個 鐘 頭 栱

Steve 剛 剛 拍 完 了 一部 片 名 名 叫
"Bullitt" 在 美 非常 成功 這 是 他 自己 公司 (Solar
Production) 的 第 一 部 成功 作。現 在 他 們 (Steve
和 Sterling Silliphant…) 5 年 生 傑 作家 "In the Heat of
The Nights" 和 我 在 撹 一 部 全 以 中 國 武 術
為 題 的 劇本 預 備: Steve 和 我 主 演 希 望
成功 這 是 我 為 一 的 抱 望。此 外 Steve McQueen
和 我 預 備 合 作 做 生意

我 希 望 有 人 在 港 告 訴 他 們 不 是
「節拳道」而 是 「截拳道」

我 不 什 高 覺 那 陵 生 竟 然 會 將 我
私 人 穿 給 他 的 信 作 公 開 作 單 !!

我 自 現 在 剛 剛 買 了 一 所 半 美
故 的 房屋 在 有 名 的 BELAIR 近 Beverly Hill
有 很 大 的 花 園 很 多 大 樹 在 Belair
山 頂 空 氣 新 鮮 我 預 備 在 花 園 側 築
游水池。現 在 好 像 住 在 鄉 間 雀 声 四 起
大 樹 圍 住 非常 私家。

*Take good Care my friend*

Bruce

# 譯後記

《李小龍：生活的藝術家》的翻譯過程是對李小龍（一九四○至一九七三年）重新認識的過程。我們通常在銀幕上所看到的李小龍是一個威風凜凜的搏擊高手，他的勇猛、他的技藝使所有的對手不寒而慄。李小龍的出現不僅使所有的海外華人一雪「東亞病夫」之恥，而且贏得了東方人和西方人的尊敬和敬意。這是我很久以前觀看《猛龍過江》時留下的深刻印象。

當出版社編輯找我翻譯此書時，我雖然多次在美國聽到人們提及李小龍、成龍和李連杰等武術高手的大名，並以此感到驕傲；但是，我最初的感覺是，對於從事純文學翻譯的人來說，翻譯一本有關武術名家的書似乎與我的興趣及愛好有些風馬牛不相及。但我發現，我錯了，犯了一般人容易犯的教條主義的錯誤——把李小龍僅僅當成了一名武術高手。《李小龍：生活的藝術家》卻告訴了我們關於李小龍鮮為人知的一面。李小龍不僅是詩人、哲人、演員、導演、作家、舞蹈編導、而且還是溫情的丈夫、值得信賴的朋友。他把全部身心都投入到武術之中，生活之中；更重要的是，他將中國哲學思想與中國武術融為一體，形成了獨具特色的思想和生活理念。

很少人知道，李小龍在美國華盛頓大學攻讀哲學，他的畢業論文寫的就是有關中國哲學方面的內容。有人說，少林武功的精神支柱是禪宗，支撐李小龍創立的截拳道的精神支柱則是中國的老莊哲學思想。從李小龍的筆記中，發現他對剛柔、動靜、無為、無心等中國哲學思想的理解超乎了一般人的想像，他反覆用小草與大樹面臨颶風襲擊時，前者由於柔順得以存活下來，後者由於過份的「剛直」而折腰的例子來說明，搏擊中的進退、剛柔力量和戰術的轉換是一種辨證關係。

由此，李小龍認為，武術中的寂靜、平和是維持精神均衡的超自然力量，老子的「萬物之至柔」的水不僅是智慧的象徵，也是心靈寧靜和精神澄澈的象徵。「天下柔弱莫過於水，而攻堅強者莫之能先，以其無以易之。柔之勝剛，弱之勝強，天下莫能知，莫能行。」(《道德經》)。李小龍深刻體會到，水之就下的本性，水是萬物中最柔弱的，但它也是最堅強的，無論水與何者相遇，它總是屈從不爭而迴避危險，而取得最終的勝利，這就是為甚麼李小龍將進攻與防守、無為與進取結合得如此完美。可以說，武術之道與哲學之道的緊密結合，成就了李小龍的人生之道！東方哲學與東方武術的結合造就了李小龍成為一代英豪！

本書是根據約翰．力圖主編的英文原著 Bruce Lee: Artist of Life 翻譯而成的。力圖是當今世界上研究李小龍最權威的專家，他是美國李小龍教育基金會的主席（現已退任），曾創作和撰寫了大量有關李小龍的書籍和文章。在編輯本書的過程中，他徵

得李小龍家人的同意，使用李小龍生前撰寫的筆記、手稿和閱讀評註，從而使本書更具權威性。李小龍家人對於力圖三十多年來致力於研究、傳播李小龍所做出的努力也深表謝忱。

雖然李小龍已經離開了我們，但是對於崇拜和喜愛李小龍的人來說，他永遠活在我們心中，正如李小龍在自己創作的一首詩裡寫的那樣：

我會永遠牽掛著你

但只需記住

離別會很久

心底最由衷的感覺

說了很多　卻沒有道出

對於牽掛李小龍的「龍迷」來說，閱讀《李小龍：生活的藝術家》何嘗又不是對他的最好回憶！

劉軍平

二〇〇七年六月九日於武漢珞珈山

# 鳴謝

李小龍會會長黃耀強先生
蔡和平先生
佛山市祖廟博物館
順德李小龍紀念館

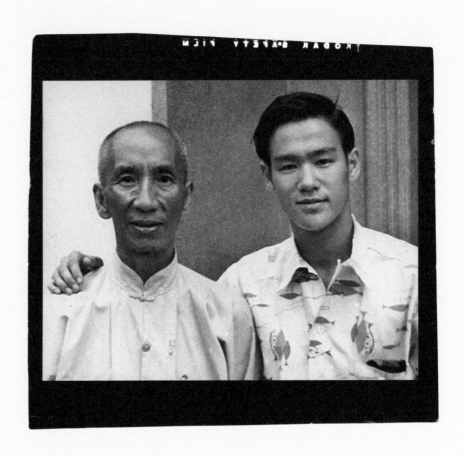

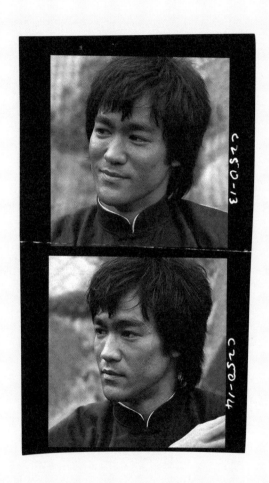

| | |
|---|---|
| 責任編輯 | 莊玉惜 |
| 版式設計 | 嚴惠珊 |
| 封面設計 | 姚國豪 |

| | |
|---|---|
| 書名 | 李小龍：生活的藝術家 |
| 作者 | 李小龍 |
| 原著編者 | 約翰·力圖 |
| 翻譯 | 劉軍平 |
| 出版 | 三聯書店（香港）有限公司 |
| | 香港北角英皇道 499 號北角工業大廈 20 樓 |
| | Joint Publishing (Hong Kong) Co., Ltd. |
| | 20/F., North Point Industrial Building, |
| | 499 King's Road, North Point, Hong Kong |
| 發行 | 香港聯合書刊物流有限公司 |
| | 香港新界荃灣德士古道 220-248 號 16 樓 |
| 印刷 | 美雅印刷製本有限公司 |
| | 香港九龍觀塘榮業街 6 號 4 樓 A 室 |
| 版次 | 2010 年 11 月香港第一版第一次印刷 |
| | 2019 年 7 月香港第二版第一次印刷 |
| | 2024 年 6 月香港第二版第三次印刷 |
| 規格 | 16 開（167mm × 230mm）336 面 |
| 國際書號 | ISBN 978-962-04-4524-8 |
| | Published & Printed in Hong Kong |